진환 평전

되찾은 한국 근대미술사의 고리

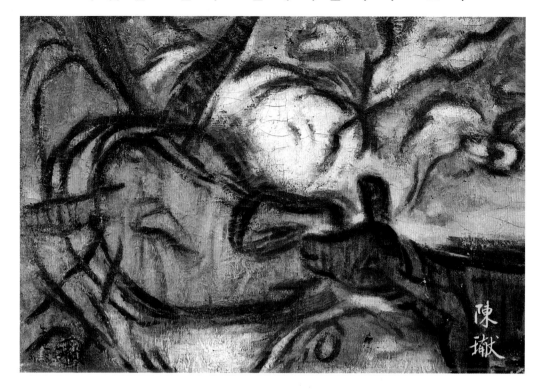

진환 평전

진환기념사업회 엮음

살림

이 평전의 무기명 기사와 자료들은 진환 유족 및 진환 작품을 소장한 국립현대미술관·전북도립미술관·고창군립미술관이 제공한 자료와 윤범모·박종수·김종주 님의 연구성과를 참조하여 진환기념사업회와 ㈜살림출판사 기획편집부가 재구성한 것입니다.

이 책에 실린 다른 작가의 작품 사진 일부는 저작권자를 확인하지 못했습니다. 확인되는 대로 성심껏 협의하고 정당한 사용료를 지급하겠습니다

책명과 신문명은 『 』, 논문명, 편명은 「 」, 그림작품명은 〈 〉로 표기했습니다.

작품연도와 제작방법, 크기를 모를 경우 생략했습니다.

재인용한 꼭지의 본문은 당시의 맞춤법에 따라 표기하였습니다. 아울러 각 필자가 인용한 진환 선생의 글도 기고되었던 그대로 전재합니다.

陳瓛

진환

1913~1951

겨울날이다. 눈이 나리지 않는 땅 우에 바람도 없고, 쭉나무가 몇 주 저 밭두덕에 서 있을 뿐이다. 自然에 變化가 없는 고요한 순간이다.

쭉나무 저쪽, 묵은 土城, 내가 보는 하늘을 뒤로 하고 「소」는 우두커니 서 있다. 힘차고도 온순한 맵씨다.

몸뚱아리는 비바람에 씻기어 바위와 같이 — 소의 生命은 地球와 함께 있을 듯이 强하구나. 鈍한 눈방울 힘찬 두 뿔 조용한 動作, 꼬리는 飛龍처럼 꿈을 싣고 아름답고 忍冬넝쿨처럼 엉크러진 목덜미의 주름살은 現實의 生活에 對한 記錄이었다. 이 時間에도 나는 웬일인지 期待에 떨면서 「소」를 바라보고 있다.

이렇다 할 自己의 生活을 갖지 못한 「소」는 山과 들을 지붕과 하늘을,
(…)

— 진환, 「'소'의 일기(日記)」 중에서

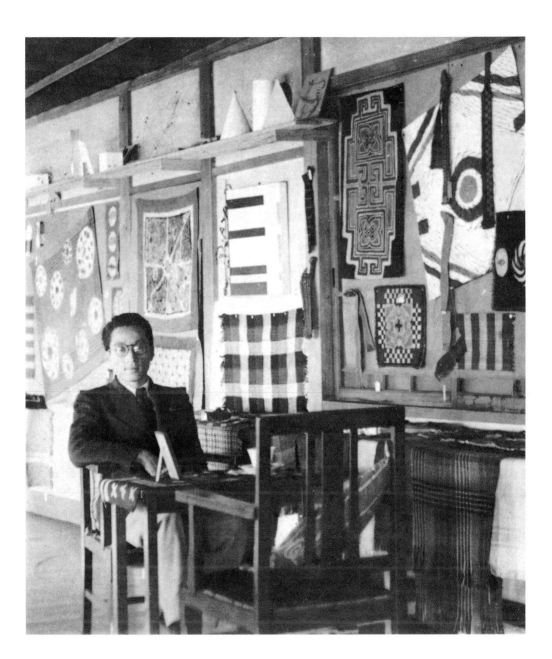

'망각의 화가' 아닌 당당한 한국 근대미술가로 우뚝 서다

『진환 평전』을 펴내며

어둡고 혼란한 시기를 살다가 화재(畵才)를 미처 펼쳐보지도 못하고 홀연히 떠난 비운의 화가 진환(1913~1951)의 70주기가 다가옵니다. 어느 분야나 마찬가지이겠지만, 역사적 사실이 묻혀버리거나 왜곡되는 것은 불행한 일입니다. 그런 불행은 진환을 비롯해 20세기 초·중반을 살아간 한국 근대미술가들에게서 더욱 두드러지게 나타납니다.

조선화에서 서양미술로 이행하는 한국 근대미술의 전환기에 살다 간 진환의 미술사적 위치를 본격적으로 파헤친 글들과 관련 자료 일체가 드디어 『진환 평전』으로 햇빛을 보게 되는 것을 기쁘게 생각합니다. 이 『평전』은 지난 1983년 서울 신세계미술관에서 열린 유작전의 도록 『진환 작품집』 이후 추가로 찾아낸 자료와 후속 연구를 더해, 한국 근대미술사의 잊힐 뻔한 고리

하나를 비로소 다시 이었다는 점에 커다란 의미를 부여하고자 합니다. 일반 단행본으로는 처음으로 선보이는 이 『평전』이 미술사에 관심 있는 제현(諸賢)들께도 유용한 밑바탕 자료가 될 수 있기를 기원합니다.

자료 발굴과 집필에 심혈을 기울여주신 황정수·최재원·윤주·안태연 선생님께 특별히 감사드립니다. 2년여 동안 자료를 함께 수집, 정리하고 초고를 마련하느라 애쓴 김정윤(진환 첫째 여동생의 손녀)의 노고를 밝힘으로써 고마운 마음을 대신합니다. 『평전』 발간의 처음과 끝을 오롯이 감당한 기념사업회 노재명 선생의 헌신적 노력이 없었더라면 이 책은 세상에 태어날 수 없었을 것입니다. 출간을 선뜻 허락해주신 살림출판사 심만수 대표님과, 편집을 맡아 사실과 기록을 일일이 대조하고 신문과 수

서(手書) 자료들의 판독을 도와준 김세중 편집위원께도 감사의
말씀을 드립니다.

2020년 4월 27일
진환기념사업회

잊혀졌던 예술을 찾아가는 기적 같은 시간
『진환 평전』 발간에 부처

하나의 미술작품은 메시지를 전달해야 한다고 생각했던 적이 있었습니다. 적어도 예술의 역사적 흐름 속에서 미술은 오랜 시간 동안 그림을 그린 화가의, 화가가 사는 사회의 메시지로 간주되곤 했습니다. 이런 맥락에는 작가와 작품을 동일시하는 태도가 전제되어 있습니다. '작가는 자신의 내면의 주관을 작품을 통해서 외부로 시각화시킨다, 즉, 작가는 작품을 통해서 이야기한다'는 생각입니다.

지금까지 진환은 여느 민족주의 작가들과 마찬가지로 향토적 색채를 즐겨 사용하였고, 이중섭과 마찬가지로 '소'와 '아이들'을 소재로 작업을 했다고 주로 알려져왔습니다. 작가 사후 근 70년 만에 처음으로 발간되는 『진환 평전』은 조심스럽게, 그렇지만 단호하게, 진환의 삶과 작품에 대한 기존의 단편적인 작업

들을 일목요연하게 집대성함과 동시에 새로운 분석과 다양한 시각을 보여주고 있습니다. 기초부터 차근차근, 상세한 정보부터 시작하여 올바른 안목을 가질 수 있도록 도와줍니다. 진환을 처음 만나는 사람부터 근현대미술 전문가들까지 모두에게, 진환이라는 작가를 온전히 이해하게 하면서 동시에 작가의 모든 것을 보여주는 등불과도 같습니다. 결코 무겁거나 난해하지 않고 마치 담백한 한 폭의 수묵화처럼 핵심적인 글과 작품을 통해 진환의 예술을 이해할 수 있게 해줍니다. 우리는 그렇게 『평전』의 시작부터 끝까지 함께하면 됩니다.

　『진환 평전』이 그동안 나오지 않았다는 사실도 놀랍지만, 그럼에도 불구하고 이 『평전』이 이제부터라도 한국 근대미술사에서 진환을 재조명하며 진지하게 그의 작품들을 감상할 수 있는

기회를 선사할 것으로 기대합니다.

　『평전』 발간을 축하하면서, 진환의 예술을 그냥 눈으로만 바라보는 것이 아니라 마음으로, 우리의 지적·감성적 작용을 동원하여 바라보고, 그의 예술과 동행해보면 좋겠습니다.

2020년 4월 27일

구 보 경 (철학 박사, 예술경영 전공)

차 례

진환, 되찾은 한국 근대미술사의 퍼즐 한 조각

황 정 수(근대미술연구가)

작가 진환을 재조명해야 하는 이유

한국 근대 서양미술사는 조선 후기 서구 열강들의 치열한 문화 침략과 함께 형성되어온 이식문화의 성격이 강하다. 정치 세력과 함께 한국에 들어온 서양의 화가들에 의해 서양미술이 들어왔고, 일제강점기에는 일본화된 서양미술이 유입되어 한국 근대미술의 주류를 이루었다.

한국의 화가들은 일본을 통해 서양미술을 받아들이기에 바빴고, 한국 국민들은 이런 서양미술을 받아들일 준비가 되어 있지 않았다. 1909년 한국 최초로 일본 도쿄(동경)미술학교로 유학을 가 서양화를 배운 고희동(高羲東, 1886~1965)도 1915년 돌아와 서양화를 보급하려 노력하지만, 중등학교의 교사 생활을 하면

서도 스스로 서양화가로서 활동하지는 못한다. 유화를 '닭똥을 나무판에 바르는' 정도로밖에 생각하지 못하는 국민들 사이에서 결국 고희동은 서양화를 포기하고 동양화 분야로 되돌아가고 만다. 이는 이어 서양화가가 된 김관호(金觀鎬, 1890~1959), 김찬영(金瓚永, 1889~1960) 또한 마찬가지였다.

이러한 현상은 1920년대 중반 나혜석(羅蕙錫, 1896~1948), 이종우(李鍾禹, 1899~1979) 등이 나오며 새로운 국면을 맞는다. 이들은 일본에 유학하였지만 일본을 벗어나 유럽에 가 직접 서양미술을 공부할 생각을 갖는다. 이들은 여행과 유학을 통하여 제대로 된 서양화의 향취를 느낀 후 평생 화가의 길을 걷는다. 이들에 이르러서야 비로소 한국에서 전문적인 서양화가가 배출되었다 해도 과언이 아니다.

나혜석이나 이종우에 의해 서양화가라 불릴 만한 인물이 등장하였다 하지만 당시 한국의 현실은 여전히 서양화가로서 활동하기 쉽지 않았다. 제대로 된 전람회나 전시장도 적었고, 작품을 향유할 만한 애호가도 적어 활동할 무대가 많지 않았다. 기껏해야 백화점에서 운영하는 화랑이 개인전을 할 수 있는 곳이었고, 조선총독부에서 창설한 조선미술전람회(선전鮮展) 정도가 화가로서 입문할 수 있는 거의 유일한 통로였다.

이러한 현상은 해방이 될 때까지 지속되었다. 이때까지는 여전히 일본에 유학한 화가 지망생들이 학교나 조선미술전람회에서 활동하는 것이 대체적인 활동 방향이었다.

이런 현실 속에서 한국 근대미술계에 가장 많은 영향을 끼친 미술인은 일본에서 공부하고 돌아와 고향인 한국에 미술을 전

파하려고 노력한 인물들이다. 대표적인 인물들로 도쿄미술학교를 중심으로 공부한 아카데믹한 미술 성향을 지닌 화가들이 있었고, 제국미술학교나 일본대학 또는 문화학원이나 일본미술학교 등 사립학교에서 공부하며 비교적 자유로운 미술 세계를 영위한 화가들이 있었다. 전자로는 고희동·김관호 외에 도상봉·이마동 등이 있었고, 후자로는 이쾌대·김환기·유영국·이규상 등 추상적 성향이 강한 화가들이 있었다.

이들은 일본에서 먼저 공부한 선진 미술을 하며 스스로 작가로서 성공을 꿈꾸기도 하고, 후학들을 가르치며 새로운 화가 양성을 위해 노력하기도 하였다. 이러한 선구자들 중에서 가장 두드러진 활동을 한 모임이 이쾌대(李快大, 1913~1965)를 중심으로 모인 '신미술가협회(新美術家協會)'다. 신미술가협회는 일본에서 유학한 화가들이 모여 만든 단체로, 1941년에 결성하여 1944년까지 활동하였다.

신미술가협회는 1941년 일본에서 활동하고 있는 한국의 서양화가들인 김종찬(金宗燦, 1916~?)·김학준(金學俊)·이중섭(李仲燮, 1916~1956)·이쾌대·문학수(文學洙, 1916~1988)·최재덕(崔載德, 1916~?)·진환(陳瓛, 1913~1951)이 결성하였다. 결성 당시 명칭은 '조선신미술가협회'였으나, 도쿄에서 창립전을 개최한 후 서울에서 전시를 하면서 '신미술가협회'로 이름을 바꾸었다.

이들은 한국적 소재를 통해 서양화의 향토화를 추구하였다. 이쾌대는 한복을 입은 여성을 사실적으로 묘사하였으며, 이중섭·진환·최재덕·문학수는 한국의 농촌과 소, 말 등을 소재로 한국 농경문화의 순박한 삶을 그렸다. 또한 이러한 소재들을 바

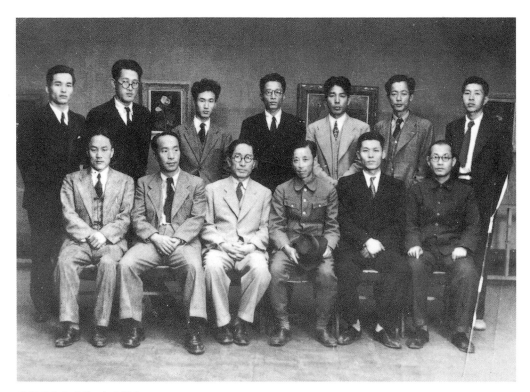

신미술학회 제3회전(1943) 기념촬영
뒷줄 왼쪽부터 이성화, 김학준, 손응성, 진
환, 이쾌대, 윤자선, 홍일표
앞줄 왼쪽 두 번째부터 배운성, 이여성,
김종찬 등

탕으로 초현실주의적인 그림을 그리기도 하였다. 이들은 대부
분 한국 미술의 중요한 인물로 성장하였으며, 해방과 6·25전쟁
을 겪으며 사상을 달리해 남쪽과 북쪽으로 헤어져 각기 새로운
시대의 미술을 선도하기도 하였다.

신미술가협회의 대표적인 인물인 이쾌대·진환·이중섭·최재
덕·문학수 등은 함께 모임을 하기도 하였지만 작품 세계에서도
추구하는 바가 비슷하였다. 특히 도쿄에서 '독립미술협회'나 '자
유미술가협회' 등 자유로운 미술을 추구한 단체를 중심으로 활
동하며 새로운 서구 미술 사조인, 전통적인 구상미술에 초현실

주의를 접목하는 방식을 많이 받아들였다. 이쾌대의 연극 무대 같은 특이한 화면이나 진환·문학수 같은 이들의 초현실적인 화면이나 추상적인 형태는 모두 당시 도쿄의 새로운 시각이었다.

또한 이들은 소재 측면에서도 유사한 면이 많았는데, 전통적 정서를 바탕으로 한 그림을 그리거나 동물을 소재로 한 작품을 많이 그렸다. 동물은 주로 소나 말을 그렸는데, 진환과 이중섭은 소를 많이 그렸고 문학수는 주로 말을 많이 그렸다. 이쾌대도 말에 친근함을 보였다.

이들이 소나 말을 많이 그린 것은 이들만이 유난히 소나 말을 좋아해서라기보다는 당시 동아시아의 미술 문화에 소나 말을 많이 다루는 유행이 있었던 까닭이기도 하다. 동시대의 일본 화가들 중에도 소나 말을 소재로 한 이들이 많았고, 중국에서도 유사한 경향이 있었다. 일본에 유학한 근대조각가 권진규가 말에 특별한 애정이 있었던 것도 같은 흐름에서 파악할 수 있다.

같은 단체에서 활동하며 유사한 미술 성향을 보였던 진환·이중섭·문학수는 개인·집안의 문제나 사상의 문제로 서로 다른 길을 걷는다. 진환과 이중섭은 남쪽에 남고 문학수는 고향인 북쪽으로 가 자신의 미술 세계를 펼친다. 남쪽에 남은 진환은 전쟁 중 1951년에 세상을 떠나고, 이중섭만이 남아 자신들이 추구했던 미술 세계를 이루어나간다. 이후 이중섭은 많은 고생을 하다 1956년에 세상을 떠나나 그의 파란만장한 삶은 신화가 되어 한국 최고의 미술가가 된다.

그에 비해 진환은 귀국할 때 작품을 챙겨 오지 못한 데다, 귀국하여 전북 고창의 무장농업학원(현 영선중고등학교) 교장으로

일하느라 작품 활동이 적었고, 불의의 사고로 유명을 달리해 많은 작품을 남기지 못한다. 진환이 다른 사람들에 비해 능력이 부족했던 것도 아니고 작품의 수준이 떨어지는 것도 아닌데 화단에서 잊히고 미술사에서 지워지는 것은 매우 아쉬운 일이 아닐 수 없다.

더욱이 진환의 초기 작업들이 후대에 이중섭과 같은 화가들에게 일정 부분 영향을 준 것은 잊혀서는 안 되는 매우 중요한 미술사적 사실들이다. 단지 남아 있는 작품이 적어서 그의 활동을 제대로 조명하기 어렵다는 한계가 있다. 그러나 현재 전하는 작품이 30여 점이고 신미술가협회 등 자료들이 남아 있어 그의 작품 세계를 좀 더 음미할 여지가 있는 것은 다행한 일이 아닐 수 없다.

진환의 현전하는 작품이 적다고는 하나, 그에 대한 연구가 불가능할 정도로 적은 것은 아니다. 진환의 삶을 돌아보며, 한 미술가의 생애가 짧고 남긴 작품이 많지 않다는 것이 미술사적 평가를 하는 데 과연 얼마나 큰 장애가 되는 것인가에 대해 생각해본다. 더 나아가 한국 근대미술사에서 과연 얼마만큼의 뛰어난 작품을 얼마나 많이 남겨야만 미술사적 가치를 인정받을 수 있는가도 고민해야 하겠다는 생각이 든다. 한국 최초의 조각가라는 김복진(金復鎭, 1901~1940)은 남아 있는 개인 작업에 해당하는 작품이 한 점도 없고, 추상미술의 주요 인물인 이규상이나 신미술가협회 최재덕의 작품도 몇 점 남아 있지 않다. 더욱이 박수근·김환기·유영국 등 많은 화가들도 전쟁 전 작품은 거의 남아 있지 않은 것을 생각하면, 진환의 작품이 30여 점 남아 있

는 것은 오히려 다행이 아닐 수 없다. 이것이 진환에 대한 새로운 연구가 시작되어야 한다고 생각하는 이유다.

진환과 이중섭

진환의 작품 세계에 대한 연구의 초점을 두 가지로 설정하고자 한다. 하나는 그가 일본 유학 시절 서구미술을 어떻게 습득해 갔는가를 연구하는 것이고, 또 하나는 유사한 작품 성향을 가진 이중섭과의 영향관계를 밝히는 일이다. 일본 유학 시절의 연구는 다른 연구자의 글에서 밝히는 중이니 필자는 이중섭과의 연관관계를 간략히 조명해보고자 한다.

　진환과 이중섭은 여러 가지 면에서 유사성을 보인다. 작품을 구성하는 방식이나 도상의 유사성 등이 단순히 비슷한 정도를 넘어 때론 표절의 의심마저 들게 하기도 한다. 이중섭은 진환이 타계하고도 5년여를 더 살다 세상을 떠났고, 이중섭의 주요 작품 대부분이 이 시기에 제작되었기에 더욱 의심의 눈길이 간다. 다만, 진환과 이중섭은 거의 동년배인 데다 같은 테두리 안에서 공부하고 소통하며 학문과 예술의 정신적 토대를 공유했을 개연성이 크기 때문에, 영향관계 판단은 신중할 수밖에 없다.

　진환과 이중섭 작품의 유사성 중에서도 가장 논란이 될 만한 것은, 소를 주제로 한 그림이 서로 너무 비슷하다는 점과, 아이들이 노는 풍경의 구성방식이 놀라울 만큼 닮았다는 점이다. 이로부터 영향관계를 천착하려면 먼저 두 사람의 유학 생활과 화

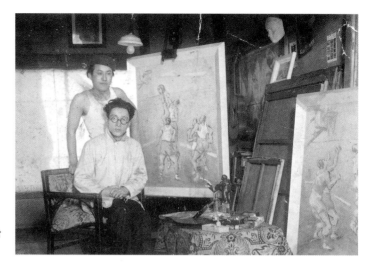

제11회 베를린 올림픽 예술경기전 출품작
〈군상(群像)〉 작업 중의 진환(앉은 이, 1936)

단 활동 상황을 비교해보아야 한다.

　세 살 위인 진환의 유학 시점부터 보면, 1934년에 일본으로
건너가 일본미술학교에 입학한다. 일본미술학교는 문화학원과
비슷한 성향의 학교로 뛰어난 작가를 양성할 목적으로 아시아
지역 사람들에 문호를 개방하여 꽤 많은 한국인들이 다닌 학
교이다. 이규상·조복순·임규삼·김경 등이 이 학교를 다닌다.
1936년에는 제11회 베를린 올림픽의 예술경기전(藝術競技展)
에 농구 시합 모습을 담은 〈군상(群像)〉을 출품하여 2등상을 받
는다.

　진환은 1938년에 일본미술학교를 졸업하고 일본인 도야마
우사부로(外山卯三郎) 등이 설립한 도쿄 미술공예학원 순수미술
연구실에 입학하여 신자연파협회전, 독립미술협회전 등에 출품
하기도 한다. 1940년에는 이 학교 강사, 곧이어 부속 아동미술
학교 주임이 된다. 1941년 이쾌대 등과 신미술가협회를 만드는

등, 1943년 뜻밖의 일로 귀국할 때까지 많은 활동을 한다.

진환, 〈우기(牛記) 8〉(1943)

소[牛]를 그리는 화가 진환

일본 체류 시기 진환이 제작한 작품을 보면 압도적으로 소와 관
련된 작품이 많다. 그중 '우기(牛記)'라는 제목으로 된 작품들은
연작 형태로 〈우기 8〉까지 제작된다. 이들 작품은 일본에서 발
표되기도 하고 한국에서 신미술가협회의 전시회에 출품되기도
한다. 이때 이미 진환은 '소를 그리는 화가'로 자리매김하고 있
었다. 현재 남아 있는 드로잉의 대부분도 소를 그린 것임을 고
려하면 그가 얼마나 소라는 주제에 열심이었는지 알 수 있다.

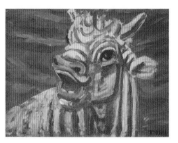

이중섭, 〈황소 2〉(1953)

소에 대한 진환의 관심은 같이 활동한 이쾌대, 친구 서정주,
제자뻘인 김치수의 증언들에서도 공통적으로 드러난다.

이쾌대는 진환에게 보낸 편지에서 "어언간 형의 학안(鶴顔)을
접한 지도 1년이 가까워 옵니다. 단지 형의 〈심우도(尋牛圖)〉만
이 조석으로 낮에도 늘 만나고 있습니다"라며 자신의 방에 걸려
있는 진환의 소 그림을 언급했다. 진환의 대표적 작품 소재가
소였음을 보여준다.

어릴 때 같은 고향 친구였던 시인 서정주(徐廷柱, 1015~2000)
는 진환의 유작전 도록에 추모글을 쓰며 진환의 소에 대한 인상
을 이렇게 적고 있다. "유난히도 시골 소의 여러 모습들을 그리
기를 즐겨 매양 그걸 그리며 미소짓고 있던 그대였으니, 죽음도
그 유순키만한 시골 소가 어느 때 문득 뜻하지 않게 도살되는듯
한 그런 죽음을 택했던 것인가?" 어릴 적 친구이자 시인으로서
진환의 미술적 중심을 꿰뚫어본 지적이다.

진환의 고향 후배인 문학평론가 김치수(金治洙, 1940~2014)도 국민학교(초등학교) 1학년 담임선생님(진환의 누이) 댁에서 본 '소' 그림의 강렬한 인상을 증언하고 있다. 그는 집안끼리도 잘 아는 사이였던 진환의 집에 자주 드나들었는데, 그의 안방에 소 그림이 걸려 있었다고 한다. 어린 그는 자기 집 벽에 걸린 그림들과 다른 진환의 그림에서 특별한 감정을 느꼈다고 한다. 아마 유화라는 매체가 갖는 생경함 같은 것이었을 법하다.

또한 진환 자신도 소에 대한 관심이 지대하였음을 보여주는 글을 남기고 있다. 그는 "소'의 일기"라는 글에서 다음과 같이 서술하고 있다.

쭉나무 저쪽, 묵은 토성, 내가 보는 하늘을 뒤로 하고 「소」는 우두커니 서 있다. 힘차고도 온순한 맵씨다.

몸뚱아리는 비바람에 씻기어 바위와 같이 — 소의 생명은 지구와 함께 있을 듯이 강하구나, 둔한 눈방울 힘찬 두 뿔 조용한 동작, 꼬리는 비룡처럼 꿈을 싣고 아름답고 인동넝쿨처럼 엉크러진 목덜미의 주름살은 현실의 생활에 대한 기록이었다. 이 시간에도 나는 웬일인지 기대에 떨면서 「소」를 바라보고 있다.

이를 통해 보면 당시 진환의 미술 세계는 소라는 한 가지 주제에 집중되어 있음을 알 수 있다. 고향에서 늘 보던 소의 심성에 대한 그의 서술에는 매우 철학적인 미가 함축되어 있다. 순박한 외모나 행동에서부터 각 요소들이 지니는 의미까지, 소를 단지 농사일을 돕는 동물로만 보는 게 아니라 진환이 추구하는

인간적 삶의 의미까지 소를 통해 보고자 했음을 알 수 있다.

이중섭의 젊은 시절 미술 학습

이중섭은 진환보다 3년 늦은 1937년 일본으로 건너가 문화학원 미술과에 입학했다. 재학 중 독립미술협회전(독립전)과 자유미술가협회전(자유전)에 출품해 신인으로서 각광을 받았다. 문화학원을 졸업하던 1940년에는 미술창작가협회전(자유전의 개칭)에 출품하여 협회상을 수상했다. 1943년에도 같은 협회전에서 태양상(太陽賞)을 수상했다.

　당시 이중섭의 회화 작업은 여러 주제에 걸쳐 있었다. 특히 루오(Goerges Rouault)에 깊이 빠져 있어 어두운 색감의 그림을 많이 그렸다. 실제 이중섭은 일본 유학 시절 '동양의 루오'라 불렸다고 한다. 이중섭과 가장 가까이 지낸 동갑내기 화가 김병기(金秉騏, 1916~)의 회고에 의하면 그의 석고 데생은 루오와 닮은 강직한 선으로 채워져 있었다고 한다. 긋고 또 그어 문질러진 그 화면은 검은 톤을 형성하고 있었다. 그래서 문화학원 미술학장이었던 스승 이시이 하쿠테이(石井柏亭)로부터 "자네는 왜 그림을 그렇게 시커멓게 그리지? 석고상은 흰색인데…"라는 지적을 받기도 했다고 한다. 김병기는 당시 이중섭의 그림을 "피카소와 같은 조선성과 루오의 선감(線感)이 함께 어울려 있다. 그래서 그 바탕을 이룬 것은 야수파적인 감성의 세계"라고 회고하였다. 이중섭이 루오의 영향을 많이 받았음을 짐작할 수 있다. 훗날 이중섭이 소를 그릴 때에 강렬한 선을 바탕으로 그린 것이나 강렬한 붓질과 검고 굵은 외곽선 등도 모두 루오의 영향이었

음을 짐작하게 한다.

1940년대 들어 이중섭은 소 그림을 제법 많이 그렸다. 당시 단체전 출품작 중에 소 그림이 있고, 현전하는 당시의 소묘 중에도 소 그림이 있는 것을 보면 소가 이중섭의 관심사 중의 하나였던 것은 분명하다. 소에 대한 이중섭의 관심은 함께 어울렸던 진환이나 문학수 등의 화풍과도 밀접한 관계가 있다. 진환은 당시 소에 대한 관심을 자신의 특유의 전공처럼 드러내었고, 문학수는 말에 대한 관심이 지대해 자신의 첫 개인전에 출품한 작품의 상당수가 말을 소재로 한 것이었다.

심성이 맑았던 이중섭은 이들과 함께 어울리며 그림의 소재를 공유하며 함께 작업하였던 것으로 보인다. 특히 진환과 이중섭의 그림에서 서로 공통되는 점이 많이 보이는데, 이는 당시 화단의 풍조와도 관련이 있고, 선배 격인 진환 작품의 영향도 있었을 것이다. 실제 두 사람의 소 그림에서는 서로 닮은 점이 많고, 훗날 이중섭이 다른 그림을 그리면서도 진환의 그림과 유사한 소재를 다루기도 하는 것을 보면 두 사람 사이에는 어떤 눈에 보이지 않는 영향관계가 있었을 것으로 보인다.

진환과 이중섭은 삶의 궤적도 닮은 점이 많다.

진환은 전라북도, 이중섭은 평안북도 출신으로, 두 사람 모두 지방의 경제적으로 여유 있는 집에서 태어났다. 고보(高普) 졸업 후 일본에 유학하여 미술학교를 다닌 점도 같다. 두 사람이 다닌 일본미술학교(진환)와 문화학원(이중섭)은 순수한 작가를 배출하기 위한 학교였으며, 식민지 국민에게도 문호를 개방한 자유로운 교풍의 학교였다. 미술학교 졸업 후 두 사람 모두 제국

미술전람회 등 관전(官展)보다는 자유미술가협회나 독립미술협회 등 전위적 단체에 참여하며 새로운 미술 세계를 습득하고 노력하였다.

이처럼 같은 시기에 유학해 미술을 배우고 활동한 과정이 유사한 외에, 품성이 닮은 데서 오는 감성적 유사성도 있다. 두 사람 다 이지적이면서도 감성이 풍부하여 매우 격조 있는 작품을 하였다. 이들은 유럽의 인상파뿐만 아니라 초현실주의 계열의 미술 사조를 융합하여 특유의 작품 세계를 만들었다. 이러한 흐름은 당시 일본 화단의 근저에 깔려 있던 것이기도 한데, 진환과 이중섭은 이러한 의식을 자연스럽게 잘 흡수하여 자신의 것으로 만들었다.

두 사람의 작품 가운데 가장 유사한 소재는 역시 한국의 전통적인 소를 대상으로 한 것이다. 두 사람은 일본에서 활동할 당시부터 소 그림을 많이 그렸는데, 두 사람 모두 시골에서 어린 시절을 보낸 경험이 작품에 영향을 끼친 것이 첫 번째 이유일 것이다. 그러나 단지 어린 시절에 겪은 목가적 생활이 작품의 소재가 되었다는 것은 매우 단순한 생각이다. 그보다는 당시 식민지 조국의 현실과, 동물을 소재로 한 그림이 유행했던 일본 화단의 풍조가 서로 맞물려 이들로 하여금 소를 그리게 한 것으로 보인다.

소 그림 하면 흔히들 이중섭을 맨 먼저 떠올리지만, 사실 소를 대표적인 소재로 하여 그림을 그린 것은 진환이다. 진환은 일본에서뿐만 아니라 한국에 돌아와서도 본격적으로 소를 많이 그렸다. 현재 남아 있는 소 그림을 보더라도 이중섭이 그린 소

〈물속의 소들〉(1942)

(왼쪽) 진환, 〈천도(天桃)와 아이들〉(부분, 1940경)

(오른쪽) 이중섭, 〈도원 01: 천도와 영지〉(은지화)

그림들은 1950년대의 것들인 반면 진환은 이미 1942~1943년에 〈우기 8〉〈물속의 소들〉 등의 작품을 그리고 있다. 이들 작품은 이중섭의 소 그림과 매우 유사한 면이 많아 두 사람 사이의 영향관계를 추측케 한다.

물론 미술이라는 것이, 살아온 시대가 유사하고 살아온 배경이 닮으면 서로 유사한 작품이 생산되기도 한다. 그러나 두 사람의 작품은 같은 시대를 겪어서 생긴 유사성이라고 보기에는 지나치게 닮았고, 또한 서로 영향을 주고받았을 개연성이 많은 학습 과정과 활동 배경을 가졌기에 더욱 영향관계를 느끼게 한다. 더욱이 이중섭의 작품이 집중된 시기에 비해 진환의 작품들이 시기적으로 상당히 앞서 있어, 이중섭이 진환의 영향을 많이 받은 것 아닌가 추측케 한다.

진환과 이중섭의 아이들 그림

소 그림뿐만 아니라 다른 소재 작품들에서도 두 사람 사이의 유사성이 보인다. 특히 이중섭 작품의 대표적인 도상 중 하나인 낙원 풍경이나 아이들이 벌거벗고 노는 모습 등은 진환의

1940년경 작품 〈천도(天桃)와 아이들〉과 도상이나 기법, 작품의 모티프 취택 등에서 지나치게 닮은 면을 보인다. 이러한 유형의 작품 또한 이중섭의 것들은 모두 1950년대에 제작되나 진환의 작품은 1940년대에 제작된 것이니, 역시 시기적으로 보아도 진환 작품의 제작 시기가 앞선다. 그러니 만일 두 사람 사이에 영향관계가 있다면 이중섭이 진환의 영향을 받았음이 자명한 일이다.

진환과 이중섭 작품의 이러한 유사성은 우연에 의해 단순히 그리된 것일까, 아니면 이중섭의 일방적인 표절 또는 모방일까 단정하기는 조심스럽다. 다만, 두 사람이 함께 일본에 유학해서 활동하다 한국에 돌아와서도 함께 신미술가협회에서 활동했다는 것을 생각하면, 선배로 먼저 활동하며 작품 활동을 한 진환의 모습을 이중섭이 여러 가지 면에서 닮아가고 있었을 것이라 추측은 해볼 수 있다. 실제 사람의 풍모를 보더라도 진환은 지도적이고 주체의식이 강했던 반면 이중섭은 매우 감성적이고 의존적 성향이 강했던 인물이었던 것을 생각하면, 이중섭이 진환의 작업을 마주하며 영향을 받았을 것이라 추정해도 큰 무리는 아닐 것이다.

그동안의 이중섭 연구는 그의 신화적 삶에 지나치게 의존해 그의 작품의 진정성(authenticity) 확인에는 그다지 주의를 기울이지 않았다. 그의 작품 속에 등장하는 도상이나 기법 등이 독창성 면에서 매우 뛰어난 경지에 있지는 않다는 것을 느끼면서도, 신화화된 인물에 누(累)가 될 것을 꺼려하여 부정적인 의견을 내지 못한 면이 많다. 그중에서도 선배인 진환과의 영향관계

는 시사해주는 바가 많음에도 크게 다루어지지 않았다. 게다가 진환의 남은 작품이 적은 데다 연구가 적어 점차 미술계에서 잊혀가면서, 두 사람 간의 영향관계마저 잊혀간 면이 더욱 크다.

그러나 두 사람 사이에는 함께한 유학 생활, 선후배이자 동료로서 관계 등 겹치는 부분이 많고, 작품의 내적 표현에서도 유사한 면이 지나치게 많은 것이 사실이다. 그런 면에서 연구자들은 두 사람 간의 영향관계를 살펴야 한다. 비록 이중섭이 한국 근대미술 최고의 평가를 받는 작가라고는 해도, 그의 표현 방식이나 예술성에 독창적이지 못한 면이 있다면 그것은 이제라도 분명히 밝혀내야 할 것이다. 그런 점에서 진환이라는 뛰어난 작가의 재평가 작업은 많은 것을 해결해줄 열쇠를 가지고 있다. 만시지탄이나 더 늦기 전에, 뛰어난 재능을 가졌으나 아깝게 일찍 세상을 떠난 화가 진환에 대해 진지한 연구가 이루어져야 할 것이다.

황정수는 연세대학교 국어국문학과 석사과정을 마치고 11년간 고등학교 국어 교사를 하다가 2001년 퇴직 후 미술사 연구에 전념하고 있다. 한국 근대미술과 일제강점기 한·일 간 미술 교류에 관심이 많다. 『일본 화가들 조선을 그리다』 『경매된 서화』(공저) 등의 저서와, 「소치 허련의 완당 초상에 관한 소견」 등의 논문이 있다.

진환과 1930~1940년대 일본 초현실주의 미술

꿈과 이상의 편린들

안 태 연(미술사가)

미술사의 심연 속에 매몰되다시피 한 비운의 작가

일제강점기, 한국미술에서 모더니즘이 수용되고 전개되기 시작할 무렵 활동한 여러 1세대 모더니스트 중 진환(1913~1951)은 불과 30여 년 전까지만 해도 그 존재조차 미술사의 심연 속에 매몰되다시피 했던 비운의 작가다. 그의 존재가 사후 공개적으로 거론된 건 별세한 지 30여 년이 지난 1983년 유족에 의해 신세계미술관에서 개최된 유작전이 사실상 처음이었다. 유작전 도록으로 진환의 남아 있는 작품들과 함께 시인 서정주(1883~1978)와 문학평론가 김치수(1940~2014), 일본 시절 제자인 화가 하야시다 시게마사(林田重正, 1918~1997)의 회상록과 더불어 윤범모의 작가론이 수록된 『진환 작품집』(신세계미술관,

1983)이 발간되어 그 실체에 접근할 기회가 마련되었다. 그러나 그 이후 진환이 본격적으로 연구된 건 2002년 조선대학교에서 발표된 김종주의 석사학위 논문 「진환의 회화 연구」 정도를 제외하면 거의 없다시피 했으며, 근래 근대미술을 주제로 열린 여러 기획전에도 진환의 작품은 거의 출품되지 못해서, 여전히 그 존재는 근대기의 여러 다른 작가와 비교했을 때 별로 조명되거나 주목받지 못하고 있다.[1]

그렇지만 진환은 단순히 한국에서 일찍이 모더니즘 미술을 받아들이고 실험한 걸 넘어, 이를 어떻게 한국적 정서와 융합시킬 수 있을지 고뇌하였고, 또 이를 작품으로 실현했다는 점에서 한국 모더니즘 미술사를 되짚을 때 결코 간과되어선 안 될 존재이다. 특히 일제강점기 한국인들만의 순수미술 동인을 표방하면서 모더니즘을 자유롭게 받아들이고 전개한 '조선신미술가협회'의 일원이었다는 점은 주목되는 사실이다. 안타깝게도 제2차세계대전과 한국전쟁을 거치면서 생전에 남긴 작품 중 대다수가 소실되는 바람에 지금은 회화 10여 점과 드로잉 등 20여 점을 합쳐 불과 30점 남짓한 작품만이 전해질 뿐이다. 하지만 이중엔 한창 화단에서 활발히 활동을 전개하던 전성기의 작품들

1 진환을 핵심 또는 주요 주제로 다룬 학위논문으로, 김종주의 것 외에 박종수 「진환론」(조선대학교 석사학위논문, 1985); 장미야, 「1920~60년대 전북 서양화단의 표현경향 연구」(원광대학교 박사학위논문, 2011) 등이 더 있다. 근래의 전시 중 국립현대미술관의 '한국근대미술걸작전: 근대를 묻다'(덕수궁관, 2008. 12. 23~2009. 3. 22)와 '내가 사랑한 미술관: 근대의 걸작'(덕수궁관, 2018. 5. 3~10. 14)에서 〈천도와 아이들〉이, '신소장품 2013~16 삼라만상: 김환기에서 양푸둥까지'(서울관, 2017. 3. 13~8. 13)에서는 〈소(沼)〉가, '근대를 수놓은 그림'(과천관, 2018. 7. 11~6. 23)에서는 〈혈(趐)〉(한때 〈시(翅)〉로 잘못 알려짐. 후술)이 각각 출품된 적이 있다.

이 여럿 포함되어 있고, 여기에 전술한 조선신미술가협회의 동인전에 출품되었던 작품도 일부 남아 있어서 당시 작가가 작업에서 추구한 주제와 표현이 무엇이었는지 분석하는 게 불가능하지는 않다. 차차 후술하겠지만, 적은 수의 작품만으로도 추구한 주제와 표현이 무엇이었는지를 분명히 감지할 수 있다는 점은 오히려 상당히 흥미로운 점이다.

이 글에서 필자는 진환의 일생 중 일본 유학 시기에 주목했다. 진환이 유학 중 현지 화단의 어떠한 흐름에 감명을 받았는지, 그리고 이를 어떻게 받아들이고 재해석하여 자기화하고자 하였는지에 대해서 다루어보고자 한다.

선행연구들에서 진환과 일본미술 간의 관계는 그다지 소상하게 다루어지지 않은 편이었고, 이로 인해 당시 진환이 모더니즘을 어떻게 받아들였는가에 관해서도 별로 규명되지 못했다. 특히 1930년대 일본 화단에서 여러 모더니즘 사조 중에서도 유독 크게 유행했던 초현실주의와 진환 사이의 관계에 대해서는 사실상 언급이 없었으나, 이번 기회에 여러 자료를 통해 당시 일본 화단으로부터의 영향관계를 복원하고자 하였다.

그런 의미에서 이 논고는 일제강점기 한국미술과 일본미술 사이 문화 교류의 한 단면을 되돌아보는 걸 넘어, 그동안 별로 주목받지 못했던 한국 근대미술에서 초현실주의 미술의 수용을 조명하는 데에도 보탬이 될 것이라 기대한다.

모더니즘 흐름에 적극 참여한 화력(畵歷)

우선 진환의 연보를 간략하게 요약 및 정리하자면 다음과 같다.

진환은 1913년 6월 24일 전라북도 고창에서 태어났다. 본명은 기용(錤用)이었으나 화가로 데뷔하기 전후부터 환(瓛)이라는 예명으로 활동했다. 고창고등보통학교 재학 중 항일운동(1927~1930)에 참여한 기록이 있다. 고등보통학교를 졸업하고 상경하여 보성전문학교 상과에 입학하였으나, 적성에 맞지 않아 1년 만에 중퇴하고 독학으로 미술 공부를 시작했다. 이후 1934년 일본으로 유학을 떠나서 일본미술학교(日本美術學校)의 양화과(洋畵科)에 입학해 수학하였고,[2] 1938년 3월 일본미술학교를 졸업한 뒤엔 미술공예학원(美術工藝學院)[3]에서 2년간 수학한 뒤 이 학원의 강사로 임용되어 출강했으며,[4] 같은 해 9월에는 이 학원의 부속 기관인 도쿄아동미술학교(東京兒童美術學敎)

[2] 당시 동기 중에는 중국 연변에서 활동했던 화가 석희만(石熙滿, 1914~2003)이 있었다. 석희만은 『월간미술』 1999년 8월호에 투고한 「일본미술학교 시절의 동기생들」이라는 수필에서 진환에 대한 기억을 풀어놓기도 하였다.

[3] 엄밀히 따지자면 공식적인 미술학교는 아니고 사설 미술연구소에 가까운 기관이었다. 이곳과 관련해서는 제자였던 하야시다 시게마사(林田重正, 1918~1997)가 여러 증언을 남기고 있다. 이곳은 1939년 4월에 도야마 우사부로(外山卯三郎, 1903~1980), 미기시 세쓰코(三岸節子, 1905~1999) 그리고 후술할 후쿠자와 이치로에 의해 창설되었는데, 기본적으론 여자전문학원을 표방하였지만 연구생 중에는 남자도 소수 있었다고 한다. 학자와 화가를 양성하겠다는 처음의 이상은 좋았지만 경영은 별로 잘되지 않았고, 결국 약 2년 만에 문을 닫고 말았다 한다(하야시다 시게마사林田重正, 「동경시절의 진환」, 『진환 작품집』, 신세계미술관, 1983, 68쪽; 伊藤佳之·大谷省吾·古舘遼 編, 「年譜」, 『福澤一郎展: このどうしようもない世界を笑いとばせ』, 東京國立近代美術館, 2019, p.146). 여기에 하야시다는 학원의 해산 이후에도 진환이 도야마 우사부로의 집에서 한동안 하숙 생활로 신세를 졌다고 덧붙였다(하야시다, 같은 글, 68쪽).

[4] 다만 전술한 대로 이 학원이 설립한 지 약 2년 만에 문을 닫았기 때문에 출강한 기간은 아주 짧았을 것이다.

의 주임직을 맡았다. 또 1936년엔 '신자연파협회(新自然派協會)'의 제1회전에 출품해 장려상을 받는 것으로 화단에 정식 데뷔했고, 이후 동 협회전에 1940년까지 출품하였으며, 1941년에는 이쾌대·이중섭·최재덕·김종찬·문학수·김학준과 함께 '조선신미술가협회'(이후 신미술가협회로 개칭)의 창립에 참여해[5] 1944년 4회전을 끝으로 해산될 때까지 동인전에 출품하였다. 그러던 중 1943년 초에 외할머니가 세상을 떠났다는 거짓 전보를 받고 고향으로 돌아왔으나,[6] 부랴부랴 귀국한 탓에 그때까지 그렸던 작품들은 대부분 가져오지 못하고 말았다.[7]

해방 후 1946년에는 부친이 설립한 무장초급중학교[8]의 교장직을 역임하였으며, 1948년에는 서울로 올라가 홍익대학교 미술학부의 교수로 재직하였다. 1950년에는 좌·우익 합작으로 기획된 '50년 미술협회'의 결성에 참여하여 제1회전을 준비하였으나, 6월 25일 한국전쟁 발발로 전시는 무산되고 협회는 해산되었으며, 이후 1951년 1·4후퇴 때 고향으로 피난을 내려오던 중인 1월 7일, 오인사격으로 피격당하여 향년 38세의 짧은 생을 마감했다.

이러한 행적에 더해 생전의 자필 「화력서(畫歷書)」 등으로 확

5 이후 1942년 제 2회전에 홍일표(1915~2002), 1943년 3회전에는 윤자선(1918~ ?)이 합류했다.
6 그 진실은 당시 작가가 미술 공부 하는 것을 못마땅하게 여겼던 집안에서 꾸며낸 일이었고, 결국 진환은 다시 일본으로 가지 못했다.
7 하야시다는 당시 진환이 귀국할 때 그동안 그린 작품을 한 점도 가지고 가지 못했다고 회고했으나(하야시다, 앞의 글, 70쪽), 일본 체류 중 열린 제1회 조선신미술가협회전에 출품된 것으로 알려진 작품 〈혈(衈)〉이 현존하고 있는 것을 보아, 아마도 기억에 착오가 있었던 것으로 보인다
8 1946년 3월 설립될 당시에는 '무장농업학원'으로 시작하였으나 그해 10월 승격되었다.

인되는 진환의 전시 참여 및 출품 경력은 아래와 같이 정리할
수 있다.[9]

1936. 1. 도쿄에서 열린 제1회 신자연파협회전에 〈설청(雪晴)〉 외
 1점을 출품하여 장려상을 수상

1936. 4. 베를린에서 열린 제11회 국제올림픽 예술경기전에 〈군
 상(群像)〉을 출품

1937. 1. 도쿄에서 열린 제2회 신자연파협회전에 〈풍경〉 3점을 출
 품하여 장려상을 수상

1938. 1. 도쿄에서 열린 제3회 신자연파협회전에 〈교수(交手)〉와
 〈2인(二人)〉을 회우 자격으로 출품

1939. 1. 도쿄에서 열린 제4회 신자연파협회전에 〈풍년악(豊年樂)〉
 〈농부와 안산자(案山子)〉를 출품하여 협회상을 수상

1939. 3. 도쿄에서 열린 제9회 독립미술협회전에 〈집(集)〉을 출품

1940. 3. 도쿄에서 열린 제10회 독립미술협회전에 〈낙(樂)〉을 출품

1940. 5. 도쿄에서 열린 제5회 신자연파협회전에 〈소와 꽃〉 2점을
 출품

1941. 3. 제1회 조선신미술가협회 도쿄전에 〈소와 하늘〉 외 2점을
 출품

1941. 5. 제1회 신미술가협회 경성전에 〈소와 하늘〉 외 2점을 출
 품(도쿄전과 출품작 동일)

9 윤범모, 「진환의 생애와 예술」, 『진환 작품집』, 75~76쪽에 정리된 걸 바탕으로 보강 및 재
 정비.

1942. 5. 경성에서 열린 제2회 신미술가협회전에 〈우기(牛記) 1〉
 〈우기 2〉〈우기 3〉을 출품

1942. 10. 경성에서 열린 제5회 재동경미술협회전에 〈우기 5〉〈우
 기 6〉외 1점을 출품

1943. 5. 제3회 신미술가협회전에 〈우기 7〉〈우기 8〉〈소(沼)〉를
 출품

1944. 5. 제4회 신미술가협회전에 〈심우도(尋牛圖)〉 2점을 출품

　이 연표를 따른다면, 진환의 공식적인 작가 생활 기간은
1936년부터 1944년까지로 볼 수 있으며, 해방 이후 별세할 때
까지를 포함하더라도 약 15년 정도이다.[10] 절대적으로 보자면
상당히 짧은 기간이다. 게다가 귀국하면서 일본에 두고 왔던 작
품들도 1945년 3월 도쿄 대공습 당시 거의 소실된 것으로 추정
되므로,[11] 현재까지 존재하는 작품은 전술한 30여 점이 거의 전
부라 봐도 무방할 것이다.

　일단 공식적인 데뷔 무대인 신자연파협회전에서는 1936년
장려상을 받은 걸 시작으로 1937년에는 다시 장려상, 또
1939년에는 협회상을 연달아 받으며 회원 자격을 얻었다고 기
록되어 있는데, 아쉽게도 당시 출품작들은 도판조차 단 한 장도

───────────

10 일단 공식적으로 진환이 전시에 참여하여 작품을 출품한 이력은 1944년을 마지막으로 끊기
　　고 있다. 다만, 1949년 아들을 위해 손수 필사 제작한 『그림책』이 남아 있는데, 여기에 실린
　　그림과 동시는 모두 진환이 그리고 쓴 것이다. 『쌍방울』이라는 자작 동시집도 발간하려 했으
　　나, 안타깝게도 조판 중 한국전쟁이 발발해 끝내 실현되지 못했다(윤범모, 위의 글, 75쪽). 그리고
　　1950년 4월 1일자 신문에 단상과 함께 기고한 〈소〉 드로잉 1점이 이 평전에서 처음 공개된다.
11 작가가 공부했던 일본미술학교도 도쿄 대공습 당시 교사가 전소되어버렸다.

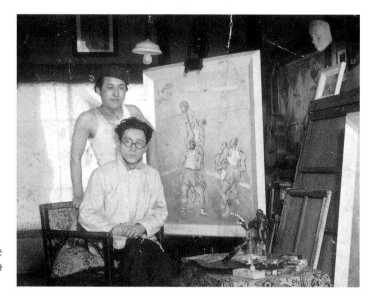

일본미술학교 동기 석희만이 찍어줬다는
〈군상〉 작업 중의 진환 사진(하야시다 시게마
사 제공)

전해지지 않아 어떠한 경향을 보였는지 알 길이 없다. 거기다
신자연파협회라는 동인 자체와 관련해서도 고지로 모토즈구(小
城基, 1900~1970)[12]라는 화가가 회장으로 있었다는 정도만이 하
야시다 시게마사의 회상을 통해 알려져 있을 뿐, 창립된 계기가
무엇이었는지, 소속된 회원이 누구였는지, 해산 시기가 언제였
는지 등 구체적인 정보는 일본에서도 거의 남아 있지 않다시피
하다. 그런고로 당시 진환이 이 단체의 어떠한 면모에 감명을

12 현재로선 그의 이름자만 확인하였을 뿐, 정확한 일본어 독음은 알 수가 없어서 이 표기는 어
디까지나 추정한 것이며, 공식적인 것은 아니다. 그의 존재는 현재 일본에서도 사실상 잊히다
시피 해서 정보를 찾기는 어려우나, 일단 간략하게나마 알려진 행적을 옮기면 이하와 같다.
그는 후쿠오카(福岡)현 구루메(久留米)시 출신으로, 일본미술학교를 졸업한 뒤 1925년 프랑스
파리로 유학을 떠나 1927년 살롱 도톤에서 입선했고, 1928년 일시 귀국했다가 1929년 다시
파리로 떠나 1934년까지 머물렀으며, 1935년 다시 귀국한 뒤 신자연파협회를 창립했다. 그
러나 제2차 세계대전 이후엔 모종의 사정으로 절필한 것인지, 화단에서의 공개적인 활동 행
적은 끊겼다(http://inoha.net/archive/showa/page4/14-1234.htm).

받아 출품했는가는 도저히 짐작조차 불가능한 영역에 가깝다.

다만 제11회 베를린 올림픽 예술경기전에 출품한 〈군상〉은 사진 속 도상이나마 전해지는데,[13] 이 작품은 한창 농구 경기 중인 선수들을 그린 것이었다. 이로 보아 학창 시절 진환은 같은 시기 다른 유학생들처럼 기본적으론 인체 데생과 구도 설정 등 회화에서 기초적인 기본기를 충실히 연마하였으리라 짐작된다.

다만, 신자연파협회전에서의 활동 사항을 소상히 알 수는 없어도, 1939~1940년의 제9~10회 독립미술협회전에서 연이어 입선했다는 기록은 유학 시절 진환의 관심사가 무엇이었는지에 대해서 약간의 실마리를 던진다. 이 전시의 출품작 역시 현재는 도판조차 남아 있지 않으나, 독립미술협회(獨立美術協會)가 어떠한 성향의 동인이었는지에 대해서는 잘 알려져 있기 때문이다.

1930년 창립된 독립미술협회는 기존에 전위예술을 내세운 미술 동인전으로 인식되었던 이과전(二科展)이 점차 본래의 취지를 잃어가는 것에 반발해, 이과전을 주최하는 이과회(니카카이二科會)[14]를 탈퇴한 여러 모더니스트 작가에 의하여 결성된 재야 성향의 미술 단체였다. 이를 통해 진환이 일본 유학 시절 감명을 받은 화파는 문부성미술전람회(文部省美術展覽會)로 대표되

13 당시 작업실에서 동료와 함께 이 작품을 배경으로 찍은 사진이 남아 있다. 이 사진은 동기였던 석희만이 찍어준 것이라고 한다(석희만, 앞의 글, 66쪽). 하야시다 시게마사는 1985년 다른 사진 1점과 함께 이 사진을 유족에게 기증하면서, 〈군상〉 작품 사진을 올림픽협회에서 발행한 기념 책자에서 본 적이 있다고 회고한 적이 있다(하야시다, 앞의 글, 69쪽). 이 작품의 진본이 정확히 언제 어디서 소개되었는지는 추후 추가적인 조사가 필요하다.

14 이과회는 1914년 설립. 이과(니카二科)란 메이지미술회·도쿄미술학교 등에서 서양화를 익힌 구파(舊派) 즉 '일과(잇카一科)'에 대비되는, 프랑스에 유학하고 온 젊은 작가들 위주의 신파(新派)의 별칭이다. '니까까이' 한국어 홈페이지 참조.

는 고전적 성향의 관전(官展)이 아니라, 모더니즘의 흐름에 적극적으로 반응하고 이를 수용한 재야 성향의 동인전이었음을 짐작할 수 있다. 그러한 맥락에서 볼 때 진환이 일제강점기 조선미술전람회와 해방 이후 대한민국미술전람회(국전)에는 일절 참여하지 않은 배경도 충분히 이해된다. 그는 대형화된 관전 대신 보다 자유로운 분위기에서 출품이 가능한 동인 활동을 더 편하게 여겼을 가능성이 크다는 것이다.

특히 당시 독립미술협회를 포함하여 이과회(1914년 창립)와 자유미술가협회(自由美術家協會, 1937년 창립), 미술문화협회(美術文化協會, 1939년 창립) 등 모더니즘을 지향한 일본의 여러 미술 동인 사이에서 유독 크게 유행했던 사조는 초현실주의였다. 1920년대 중반 경부터 일본 화단에 소개되기 시작한 초현실주의는 이후 급속도로 번져나가, 1929년에 열린 제16회 이과전에서는 고가 하루에(古賀春江, 1895~1933)의 〈바다〉나 아베 곤고(阿部金剛, 1900~1968)의 〈Rien No.1〉, 도고 세이지(東鄕靑兒, 1897~1978)의 〈Declaration(초현실파의 산보)〉 등 초현실주의 미술의 영향을 수용한 작품들이 다수 출품되었으며, 이는 이듬해 제17회 이과전에서는 아예 전시실 하나를 점령했을 정도로[15] 많은 호응을 얻었다.

이후 전술한 대로 이과회를 탈퇴한 여러 모더니스트에 의하여 결성된 독립미술협회에서도 초현실주의의 전개는 계속되어,

15 정유진, 「1930년대 그룹 활동으로 본 일본 초현실주의 미술」(이화여자대학교 석사학위논문, 2005), 12쪽.

창립 이듬해인 1931년에 열린 제1회 독립미술협회전에서는 당시 파리에서 체류 중이던 후쿠자와 이치로(福澤一郎, 1898~1992)가 현지에서 막스 에른스트(Max Ernst, 1891~1976)의 콜라주에서 영감을 얻어 제작한 회화 37점이 소개되었고, 이 작품들은 당시 "정당한 의미의 쉬르레알리스트(초현실주의자)가 등장했다"[16]고 평가받으며 현지에 연이은 화제를 불러일으켰다.

이후 후쿠자와는 1937년 저서 『초현실주의(シュールレアリスム)』를 간행하는 등 일본 화단에서 초현실주의 미술을 적극적으로 소개 및 전개해나가는 행적을 이어갔는데, 특히 진환이 일본미술학교를 졸업한 뒤부터 수학했고 이후엔 강사로도 출강했던 미술공예학원을 창립한 교수진 중 하나가 그였다는 기록[17]은 특히 주목할 만하다. 그동안 진환이 일본 유학 시절 어떠한 스승들에게 가르침을 받았는지는 거의 알려지지 않아서 이와 관련된 사항은 극히 단편적인 행적들로 미약하게나마 지레짐작할 수밖에 없었으나,[18] 이제 이렇게 한 명의 스승을 발굴함에 따라 진환이 어떻게 모더니즘, 그중에서도 특히 초현실주의에 감명을 받았는지에 대한 맥락을 밝혀줄 열쇠가 우리에게 쥐여졌다.

16 外山卯三郎, 「第1回獨立美展評」, 『美之國』, 1931년 2월호(최재혁, 「김병기의 회고를 통해서 본 1930~40년대 일본 서양화단의 단면: 추상과 초현실주의의 틈바구니」, 『김병기: 감각의 분할』, 국립현대미술관, 2014, 219쪽에서 재인용).

17 伊藤佳之 外, 앞의 글, p.146.

18 이는 도쿄 대공습 당시 일본미술학교 교사가 전소되어 이전까지의 학적부 등 상세한 기록이 거의 다 소실되어버린 탓도 크다.

소 이미지, 회상과 염원이 교차하는 환상회화로 재탄생시켜

그러한 뜻에서 1930년대 중반부터 후반에 걸친 후쿠자와 이치로의 작품 세계를 우선 짚고 넘어가고자 한다.

당시 후쿠자와는 1935년 동료들과 함께 만주 여행을 다녀온 경험과, 같은 시기 일본의 문학가이자 비평가인 고마쓰 기요시(小松淸, 1900~1982)가 발표한 『행동주의 문학론(行動主義文學論)』에 깊은 감명을 받고 이를 결합한 걸 토대로 막스 에른스트 풍콜라주의 영향에서 점차 벗어나 사회적 현실을 환상적이고 상징적인 도상으로 은유 및 비판하는[19] 이른바 '주제회화(主題繪畵)'[20]의 시기로 접어들게 된다. 이 시기 독립미술협회전에 출품했던 후쿠자와의 작품들은 원색 엽서로도 다수가 제작되었으므로,[21] 당시 진환이 이러한 후쿠자와의 작품들을 직접적·간접적으로 접했을 가능성은 앞서 이야기한 사제관계를 고려하였을 때 매우 높다고 할 수 있다. 여기에 하야시다가 진환이 일본에 체류하던 당시 독립미술협회풍의 그림을 그렸다고 회고한 바도 있어서[22] 이러한 추측에 더욱 힘이 실린다.

그중에서도 특히 1936년 제5회 독립미술협회전에 후쿠자와가 출품한 작품 〈소〉는 주제와 도상 등 여러 가지 면모에서 특히 주

19 최재혁, 앞의 글, 219쪽.

20 瀧口修造, 「福澤一郎氏の繪畵」, 『福澤一郎畵集』(美術工藝社, 1933)」(최재혁, 위의 글, 219쪽에서 재인용).

21 당시 관전을 제외한 단체전들은 여건상 도록을 발간할 수 없었기 때문에, 출품작 엽서들이 대신 발행되었다. 또한 당시엔 화집 역시 매우 비쌌으므로 이러한 엽서들은 화단의 경향을 배우는 데 활용되기도 했다.

22 하야시다, 앞의 글, 68쪽.

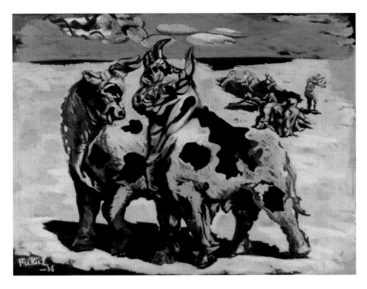

목할 만하다. 화면 전체에서 감도는 초현실적 환상의 연출에 더하여, 작품의 주제로 '소'를 주연으로 내세우고 있는 점에서이다.

　그동안 진환이 소를 주제로 다수의 작품을 남긴 것에 대해선 "한우(韓牛)를 마치 민족의 현실을 상징이나 하고 있듯이 진환 특유의 조형어법으로 형상화했다"[23] "식민지 시대의 소는 농경 사회의 전통을 담보하면서 우리 민족의 굳은 기상을 상징하는 하나의 성수(聖獸)이기도 했다"[24] 등 민족적 의식을 상징하는 소재로 해석한 경우가 일반적이었다. 하지만 엄밀히 따지자면 이 시기 일본의 모더니스트 작가들도 소를 작품의 주제로 삼은 경우가 분명히 존재했으므로 단순히 소를 항일의식에서 비롯한

23　윤범모, 앞의 글, 84쪽.
24　윤범모, 「일제 말 신미술가협회의 독자성 추구」, 『한국 근대미술』(한길아트, 2000), 323쪽.

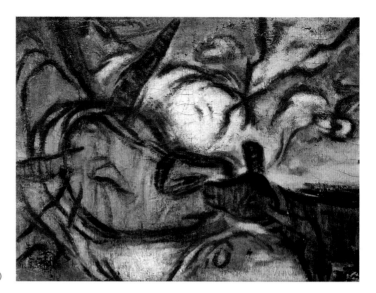

〈우기 8〉(1943)

주제라고 평가하기에는 무리가 있다. 오히려 앞서 이야기한 정황으로 볼 때 이 '소'라는 주제는 향토적이고 평온한 정서를 이끌고 있다는 점에서, 당시 일본에서 초현실주의를 수용한 화가들이 추구했던 유토피아적 정서,[25] 즉 이상향을 투영한 대상이라 해석할 수 있다(후술하겠지만 진환의 1940년대 작품들은 기본적으로 '향토적 이상향'이라는 주제가 중심에 자리하고 있다).

덧붙이면 후쿠자와 이치로의 〈소〉에 등장하는 두 마리 소의 도상은 기원전 1500년경에 만들어진 고대 그리스의 유물 중

25 大谷省吾,「地平線の夢 序論」,『地平線の夢: 昭和10年代の幻想繪畫』(東京國立近代美術館, 2003), pp.14~15.

26 福澤一郎,「自作解說」,『日本現代畫家選 IV 21』, 쪽수 없음(大谷省吾,「人間嫌いのヒューマニスト」,『福澤一郎展』, p.15에서 재인용); 大谷省吾, 위의 글, p.15. 덧붙이면 이 유물의 도상은 프랑스에서 간행된 미술잡지 Cahier d'art의 1933년 제7·10호에 소개된 바 있음이 하야미 유타카(速水豊)에 의하여 밝혀진 바 있는데(大谷省吾,「人間嫌いのヒューマニスト」, p.15), 아마도 당시 후쿠자와는 이 도판을 참고했을 것이다.

〈황금의 잔〉에 양각된 두 마리 소를 거의 그대로 옮겨 그린 것이다.[26] 이는 만주 여행에서 직접 보고 느꼈던 대륙의 광활한 대지에서 기원한 환상과 더불어, 고대 문명(세계)을 이상향으로 받아들인 관점이 교차한 결과로,[27] 이 역시 진환의 작업에서 '초현실적 이상향'을 암시하는 표현 방식에 영향을 끼쳤을 가능성을 시사한다. 이에 대해서는 차차 후술하도록 하겠다.

〈혈(翅)〉(1941)

　　다만, 후쿠자와 이치로가 〈소〉에서 만주국에 대한 '이상과 현실의 괴리'를 암시하는 장치로 소를 채택하여 광활한 규모와는 정반대로 마치 백일몽을 꾸는 듯 공허함과 허무함을 앞세운 것과는 다르게, 진환은 회화에서 고독이나 우수 등과 같은 '기이하고 낯선' 정서와 분위기를 보여주지는 않았다. 그 대신 일본 초현실주의자들이 추구했던 '이상향'이라는 주제의식을 더욱 극대화하여, 초현실주의의 영향을 감미로운 환상이 감도는 일종의 '심상 풍경화'로 재탄생시켰다. 다행스럽게도 이러한 경향의 작품들은 현재도 몇 점이 남아 있다. 우선 신미술가협회의 제1회전에 출품한 것으로 알려진 〈혈(翅)〉,[28] 그리고 제3회전에 출품한 〈우기 8〉과 〈소(沼)〉(구 '날으는 새들')를 통해 그 양상을 확인할 수 있으며, 또 당시 출품 여부는 불확실하지만 현존하는 작품 중

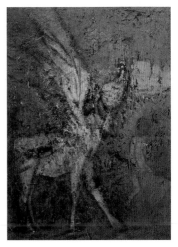

〈날개 달린 소〉(1935)

27　大谷省吾,「地平線の夢 序論」, pp. 14~15.

28　사실 이 작품의 제목은 그동안 〈혈(翅)〉과 〈시(翅)〉 두 가지로 혼용되어 표기되었었다. 아무래도 두 한자가 상당히 비슷하기도 하고, 의미도 전자는 '나아가다' 혹은 '새가 떼로 날다' 등으로 해석되고, 후자는 '날개' '나는 모양' 등으로 해석되는데, 두 가지 해석 모두 이 작품에서 등장하는 새[鳥]의 이미지와 동일시될 수 있어서 이러한 혼란이 이어진 것으로 추정된다. 이 작품이 소장된 국립현대미술관 측에서는 최근에 〈혈〉이 맞는 제목이라는 결론을 내렸다.

〈물속의 소들〉〈날개 달린 소〉〈천도와 아이들〉 등 역시 마찬가지로 이러한 해석이 나타난다.

그중 〈우기 8〉은 진환이 제2, 3회 신미술가협회전과 제5회 재동경미술협회전에 연달아 출품했던 〈우기〉 연작을 마무리하는 작품으로, 해당 연작 중 유일하게 당시의 출품 여부가 엽서 자료로 확인된다는 점에서도 중요한 의미를 갖는다.[29]

이 작품 속에는 어미 소와 아기 송아지가 다정하게 입맞춤하는 모습이 그려져 있는데, 소의 모습을 그려가는 과정에서 유려한 곡선을 활용해 실루엣을 구획하고는 있지만, 세부 묘사는 대체로 생략되어 있고 얼굴 부분, 즉 세부만을 포착하고 있기에 사실 소의 형상이 화면 내에서 선명하게 드러나지는 않고 있다. 그래서 제목을 보지 않는다면 사실 무엇을 그린 것인지 짐작하기가 다소 어려우며, 그러한 면에서 소라는 대상의 존재감보다는 선과 색채 등 기초적인 조형적 요소가 만들어내는 서정과 환상에 집중했다고 볼 수 있다. 이러한 환상은 소의 뒤편으로 뭉게뭉게 피어오르는 연기로 인하여 더욱 고조되는데, 여기서도 진환은 소를 그리는 것과 같은 방식으로 유려한 곡선을 통하여 배경을 암시적으로 구획하고 있을 뿐, 그 존재를 명확하게 드러내지는 않고 있다. 또 이로 인하여 사물과 배경 간의 구분도 상당히 모호해져 있기에, 두 마리 소의 모습은 질량을 갖는 현실이 아니라 허공 안에서 어렴풋이 떠오른 환영처럼 느껴지기도

29 사실 이 연작명에서 '소'를 직접 언급한 걸 보아 〈날개 달린 소〉〈물속의 소들〉〈산속의 연기와 소〉도 이 연작에 속할 가능성이 있으나, 현재로선 전해지는 자료가 없어 어디까지나 추정 정도로 머물 수밖에 없다.

한다. 즉, 소라는 향토적 소재에 상상을 가미하여 설화적 환상으로 재해석한 것으로, 지나간 농경시대에 대한 향수, 즉 '이상향'에 대한 염원이 초현실적 환상으로 변모한 것이다.

이러한 해석은 같은 전시에 출품한 작품 〈소(沼)〉에서도 마찬가지다. 여기서도 진환은 단색으로 칠한 배경 위에 거의 운필(運筆)로 부드럽게 그어나간 선묘만을 활용하여 늪지대의 풍경을 파노라마 형식으로 구현하였다. 기본적인 구도는 위에서 아래를 내려다본 부감법의 시선을 활용하고 있으며, 화면의 오른쪽 아래에는 한가롭게 풀을 뜯는 소의 무리가, 위쪽에는 새들이 유유히 날아가는 모습이 실루엣으로 포착되어 있다. 또 화면 중앙에는 〈우기 8〉과 마찬가지로 연기가 뭉게뭉게 피어올라, 역시 비현실적인 환상을 고조시킨다.

흥미로운 기법적 특징은 두 출품작 모두가 색채를 황토색만으로 최대한 절제하였고, 유화 물감의 기름기를 뺀 채로 담백하게 채색에 들어갔다는 것이다. 이는 마치 토담집의 벽면이나 빛바랜 종이의 표면, 혹은 벽화가 그려진 돌 벽을 옮겨 온 것처럼

보이는데, 특히 날아가는 새의 실루엣은 고구려 고분 벽화에 등장하는 주작(朱雀)의 모습과도 그 형태나 분위기가 제법 유사하다. 이러한 주작을 연상시키는 새의 형상은 제1회 신미술가협회전의 출품작 〈혈〉에서도 이미 등장한 바 있고, 또 〈천도와 아이들〉에서는 주작의 등장에 더해 고분 벽화와 흡사한 파노라마식 화면 구성이 활용된 바 있으므로, 당시 진환이 작업에서 고분 벽화의 양식과 표현을 의식한 자취는 분명하다고 할 수 있다. 이러한 면모를 통하여 앞서 일본 초현실주의자들이 추구했던 것 중 하나인 고대 미술의 양식을 채용 및 활용하여 고대 문명(세계)을 이상향으로 받아들이는 방식을 진환도 응용하였음이 확인되는 것이다.

이러한 특징들을 종합하자면, 진환은 식민 지배와 제2차 세계대전이 겹친 혼란스러운 시국 속에서 어린 시절 보고 느꼈을 평화로운 전원 풍경과 소의 이미지로 대표되는 마음속 이상향의 모습을, 일본의 초현실주의자들이 추구한 주제와 표현 양식을 수용해 '회상과 염원이 교차하는 환상 회화'로 재탄생시킨 것이라 정리할 수 있겠다.

일본 초현실주의 미술과 한국 근현대미술의 관계

그동안 한국 근현대미술사에 관한 연구에서 일본 화단을 통한 모더니즘의 수용 과정에 대해서는 여러 차례 소개 및 분석되어 오곤 했으나, 1930년대 일본 전위 화단에서 가장 큰 유행이었던

초현실주의 미술의 영향관계에 대해서는 거의 다루어지지 못했다. 아무래도 한국 근현대미술사의 흐름에서 초현실주의를 직접 표방한 작가들이 많지 않기도 했지만, 그동안 일본에서 초현실주의가 받아들여지는 과정과 이에 따른 표현과 관점의 굴절 등이 국내에 별로 소개되지 못했었기에, 단순히 작품의 외양적 측면에서 서구 초현실주의자들의 작품과 별로 유사하지 않은 경우가 다수라는 점에서 그동안 간과되어온 것으로 보인다.

그런 의미에서 한국의 제1세대 모더니스트 작가 중에서도 일찍이 일본 초현실주의 미술의 영향을 받아들인 진환을 다시 보게 된다는 건 실로 기쁜 일이다. 비록 현재 남아 있는 작품의 수량이 극히 제한되어 있긴 하지만, 적은 수의 작품들이라도 종합해보았을 때 그가 작업에서 추구하고자 한 철학이 무엇이었는지는 충분히 간파할 수 있기 때문이다. 또한, 지금까지 알려지지 않았던 진환의 일본 유학 시절 스승을 찾아냄으로써 일본 초현실주의 미술의 영향이 한국미술사에서도 수용된 정황이 전보다 분명해지기도 했기에, 앞으로 새로운 가능성은 더 열려 있을 것이라 믿는다.

진환의 뒤를 이은 후배 이중섭 등과의 관계와 이에 따른 영향의 확산도 앞으로도 깊이 분석될 만한 가능성을 보여주고 있으나, 더 상세한 연구는 추후의 과제로 남겨두고자 한다.

안태연은 중고등학생 시절부터 네이버 블로그를 운영하며 미술 칼럼을 연재했고 상명대학교 조형예술학과를 졸업했다. 문화예술잡지 『예술부산』『사각』 객원기자로 활동하면서, 그동안 덜 조명받아온 한국 근현대 미술의 작가와 작품을 발굴하는 작업을 활발히 하고 있다.

화 보

작품

습작, 스케치, 삽화

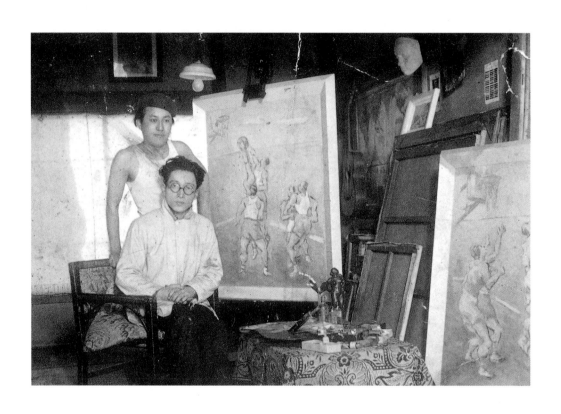

제11회 베를린 올림픽 예술경기전 출품작 〈군상(群像)〉 작업 중의 진환(앉은 이, 1936)

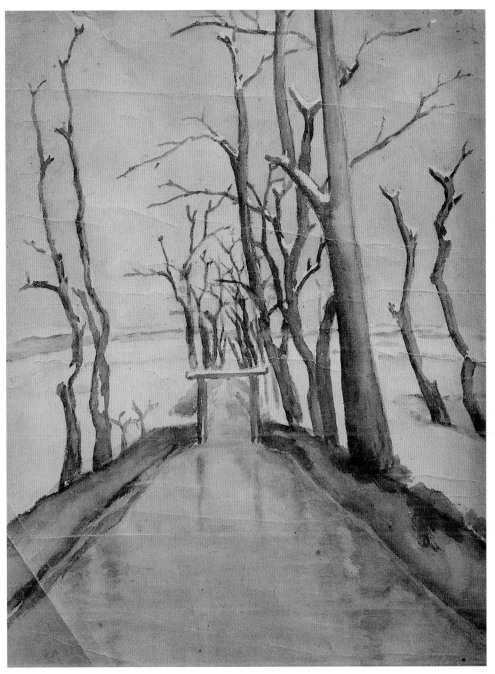

겨울나무 1932

종이에 수묵, 30×24.5cm. 전북도립미술관

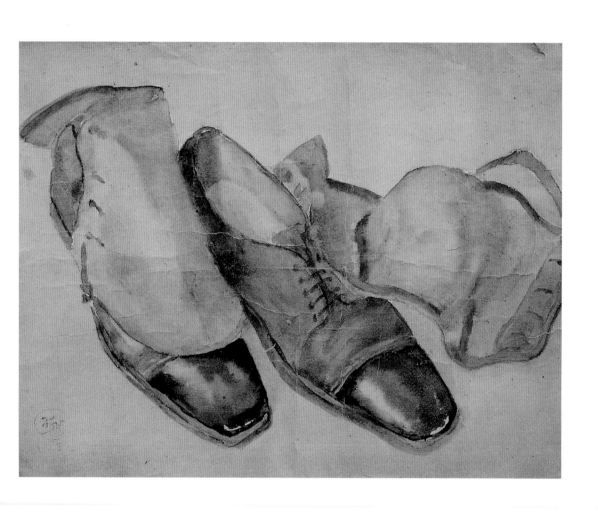

구두 1932
종이에 수채, 29×38cm, 개인 소장

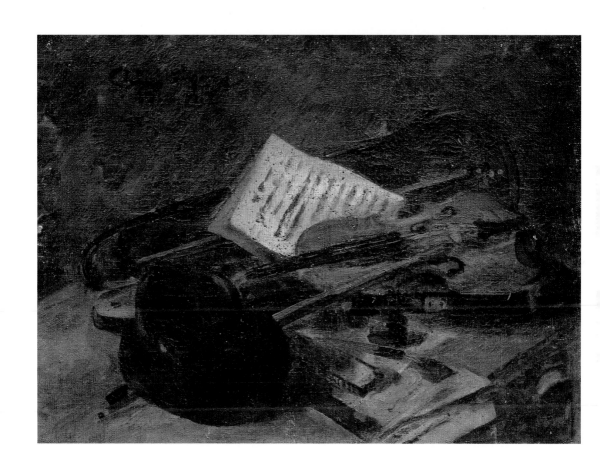

바이올린이 있는 풍경 1932
캔버스에 유채, 33.2×42cm, 개인 소장

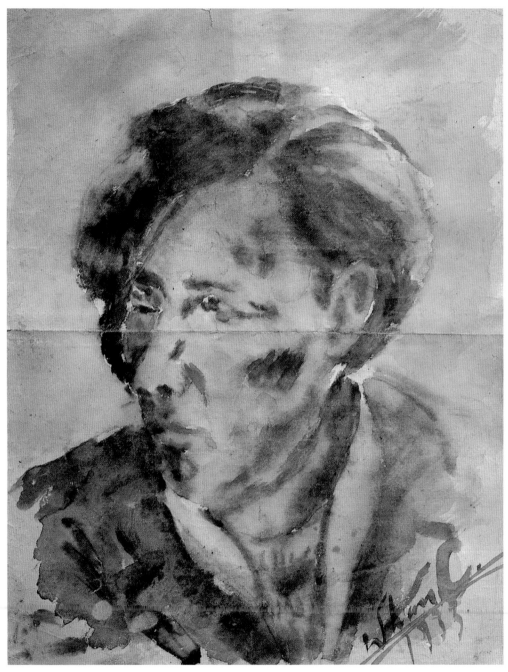

초상(구 '자화상') 1932
종이에 수채, 50×38cm, 개인 소장

산속의 연기와 소 1933경
판지에 유채, 23.5×32.5cm, 개인 소장

날개 달린 소
한지에 먹·채색, 30×19.8cm, 개인 소장

날개 달린 소 1935
목판에 유채, 33×23.5cm, 개인 소장

날개 달린 소와 소년 1935
한지에 먹·채색, 26.7×23.2cm, 개인 소장

날개 달린 소와 소년 1935
종이에 채색, 26.7×23.2cm, 개인 소장

천도(天桃)와 아이들 1940경

마대에 크레용·유채, 34.6×88cm, 국립현대미술관

혈(趐)(구 '시翅') 1941
캔버스에 유채, 53.2×72.8cm. 국립현대미술관

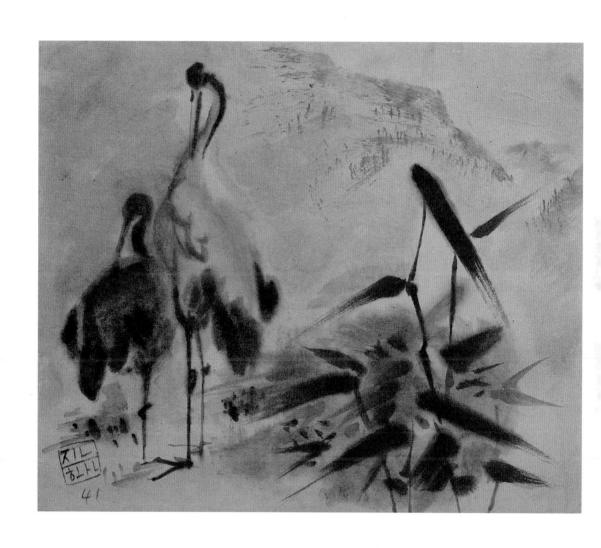

학과 대나무 1941
종이에 담채, 24.5×30cm, 개인 소장

계절 잡묘(季節 雜描) 1942
종이에 담채, 78.5×54cm. 개인 소장

화조(花鳥) 1942
종이에 담채, 78.5×54cm, 개인 소장

두 마리의 소 1941
20.5×30cm. 개인 소장

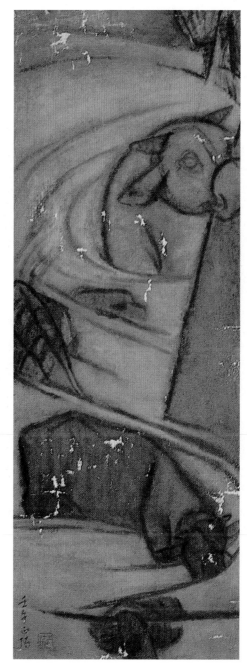

물속의 소들 1942
캔버스에 유채, 66×24cm. 개인 소장

소(沼)(구 '날으는 새들') 1942
캔버스에 유채, 24.6×66.5cm, 국립현대미술관

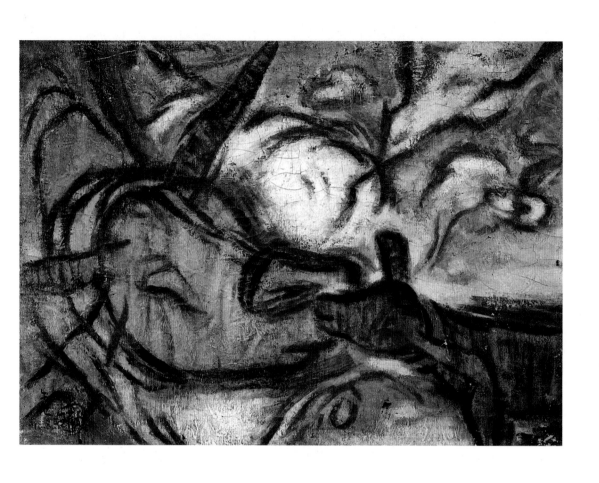

우기(牛記) **8** 1943
캔버스에 유채, 34.8×60cm, 고창군립미술관

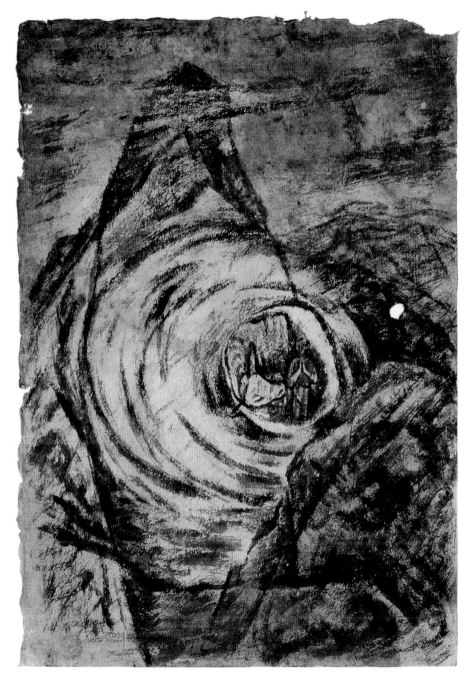

기도하는 소년과 소 1940경
한지에 수묵·채색, 29.5×20.5cm, 개인 소장

소

17.4×24.8cm, 개인 소장

소

14.5×21.9cm. 개인 소장

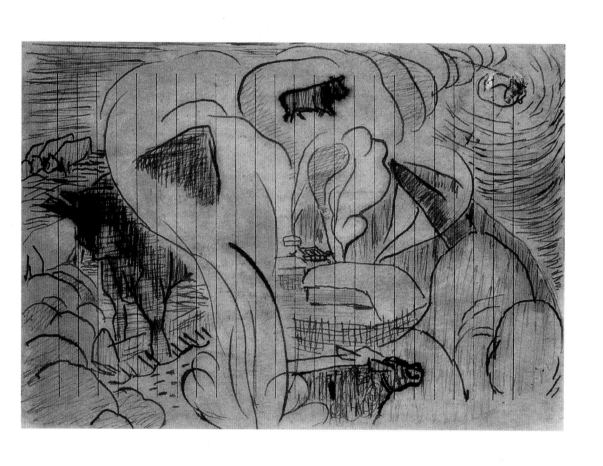

연기와 소 1940경
17.4×24.8cm. 개인 소장

소

18×25.3cm. 개인 소장

소

15.2×17.6cm, 개인 소장

소

23.2×22cm. 개인 소장

소 1950
수필과 함께 기고(『한성일보』, 1950. 4. 1)

진환이 스케치한 생가의 모습

국립현대미술관

길과 아이들

12.6×18.2cm

스케치

18×25.3cm. 국립현대미술관

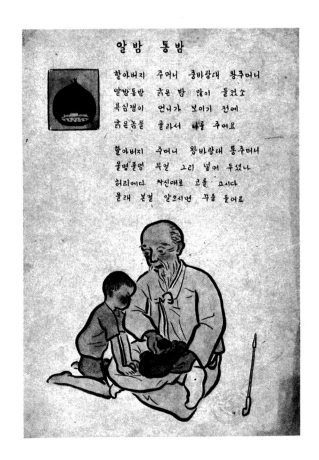

알밤 통밤

할아버지 주머니 중바랑대 왕주머니
알밤 통밤 굵은 밤 많이 들었소
욕심쟁이 언니가 보이기 전에
굵은 놈을 골라서 나를 주어오

할아버지 주머니 왕바랑대 통주머니
올명졸명 무얼 그리 넣어 두셨나
허리에다 차신 대로 코를 고시다
몰래 본 걸 알으시면 꾸중 들어요.

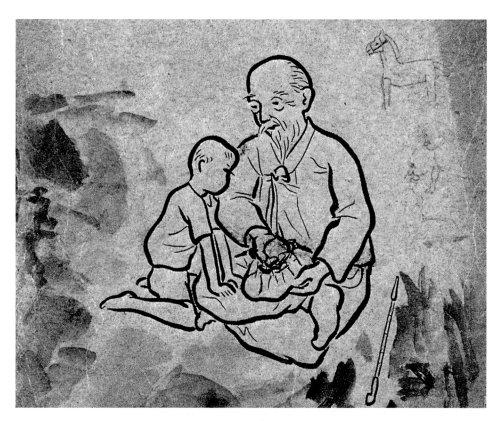

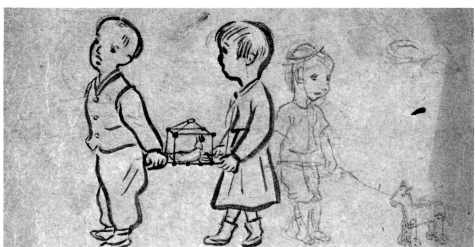

스케치

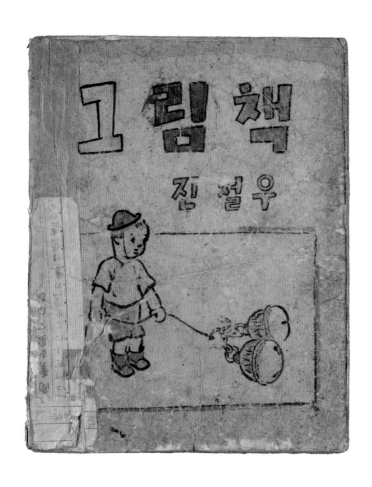

『그림책』 표지

25.6×20cm

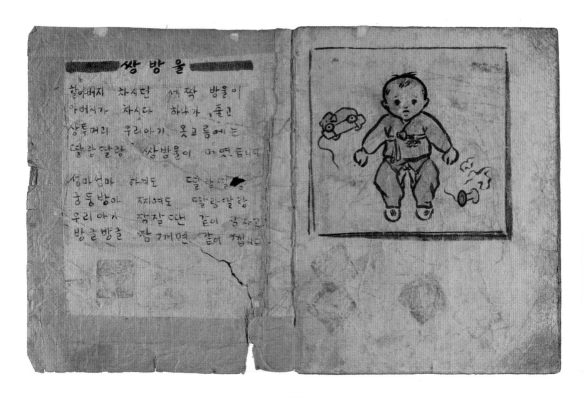

쌍방울

할아버지 차시던 세 짝 방울이
아버지가 차시다 하나가 줄고
상투머리 우리 아기 옷고름에는
딸랑딸랑 쌍방울이 메였습니다

섬마섬마 하여도 딸랑딸랑
궁둥방아 찌여도 딸랑딸랑
우리 아기 잠잘 땐 같이 잠자고
방글방글 잠 깨면 같이 깹니다.

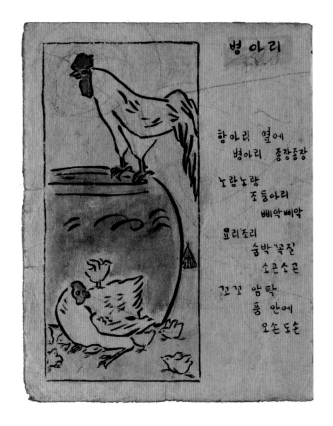

병아리

항아리 옆에
　　병아리 종종종장

노랑노랑
　　조둥아리
　　　　삐악삐악

요리조리
　　숨박꼭질
　　　　소곤소곤

꼬꼬 암탉
　　품 안에
　　　　오손도손.

돼지

꿀꿀 돼지 도래도래 돼지
　　뛰뛰 불어라 코나팔을 불어라

짜금짜금 먹어라 뚱뚱 불러라
　　둥실둥실 걸어라 오리 걸음 걸어라

꼬리 꼬리 쥐꼬리 돼지 꼬리 무꼬리
　　꼬불꼬불 홰홰 요리조리 둘러라.

나비

노랑나비 펄펄펄
　　호랑나비 펄펄펄

봄 나드리 새옷을
　　곱게 곱게 차리고

온종일 좋아서
　　춤을 추며 놀아요

서로서로 오가며
　　사이좋게 날라요.

말타기

ㄱ자로 탈꺼나
ㄴ자로 탈꺼나
끄덕끄덕 말 타고
ㅅ자로 또 타고.

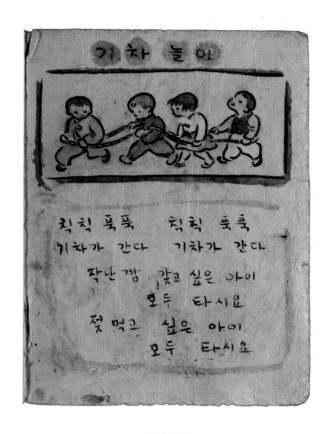

기차 놀이

칙칙 푹푹 칙칙 푹푹

기차가 간다 기차가 간다

작난깜 갖고 싶은 아이

 모두 타시요

젖 먹고 싶은 아이

 모두 디시요.

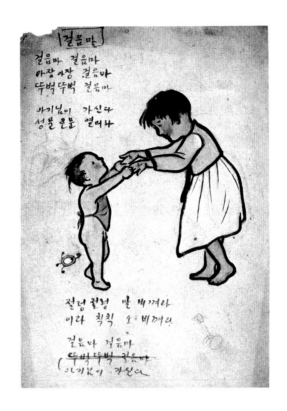

걸음마

걸음마 걸음마
아장아장 걸음마
뚜벅뚜벅 걸음마

아기님이 가신다
성문 큰문 열어라

절렁절렁 말 비껴라
이랴 칙칙 소 비껴라

걸음마 걸음마
아기님이 가신다.

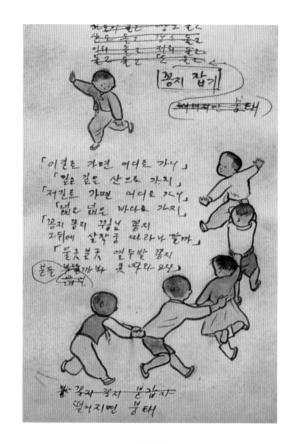

꿩지 잡기

「이 길로 가면 어디로 가니」
　　「깊고 깊은 산으로 가지」
「지 길로 기면 이디로 기니」
　　「넓고 넓은 바다로 가지」
「꿩지 꿩지 꿩님 꿩지
　그 뒤에 살작궁 따라나 갈까」
　　「울긋불긋 열두 발 꿩지
　　붙들까 봐 못 따라오지」

떨어지면 붕태.

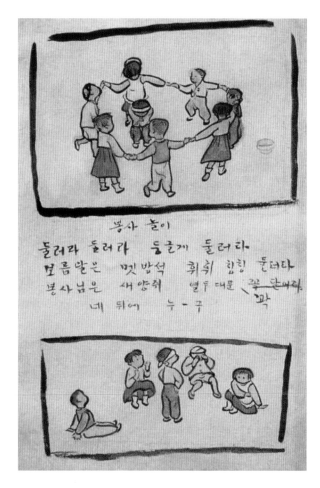

봉사 놀이

둘러라 둘러라 둥글게 둘러라
보름달은 멧방석 휘휘 칭칭 둘러라
봉사님은 새양쥐 열두 대문 꽉

네 뒤에 누ㅡ구.

작가 진환의 삶

무장(茂長)의 화가 진환*

"제가 쏜 총에 선생님이 돌아가셨어요!"

진환(陳瓛, 1913~1951)의 죽음을 알리는 절규가 무장(茂長)골을 뒤흔들었다. 6·25전쟁 중 학도병으로 나가 스승을 적으로 오인하여 죽인 후 통곡하며 알린 제자와, 집에서 불과 20여 리 떨어진 산비탈에서 죽임을 당한 스승의 사연이 기막히다. 고향의 정취를 주로 그리며 이름을 알리던 화가 진환은 그렇게 사랑하던 고향에서 서른여덟 살의 젊디젊은 나이에 생을 마감했다.

* 이 절은 윤주(한국지역생태연구소장), 「망각의 화가 진환의 무장(茂長) 풍경」(사연 있는 지역 이야기 59, 『전북일보』, 2019. 7. 11)의 내용을 재정리한 것임

전주 강전창과 결혼(1944)

진환(본명 진기용陳錤用)은 1913년 6월 전북 고창군 무장면에서 태어났다. 어린 시절을 무장에서 보낸 그는 고창고등보통학교를 졸업한 뒤 부친의 뜻에 따라 보성전문학교 상과에 입학했다. 하지만 적성에 맞지 않아 학교를 중퇴한 뒤 서울에서 내려와 고향인 무장과 광주를 오가며 그리고 싶은 그림을 그렸다. 당시는 그림 그리는 사람을 천하게 여기며 '환쟁이'라 부르던 시대였다. 더욱이 전형적인 유교 가문의 외아들인 그가 그림을 그린다 하니 집안의 반대가 무척 심했다. 그럼에도 그는 반대하는 부친과 가족을 뒤로 하고 일본으로 건너가 도쿄의 일본미술학교에 입학하여 화가로서의 활동을 시작한다.

진환은 도쿄에서 이중섭, 이쾌대 등과 함께 '조선신미술가협회'를 결성해 활동하면서 많은 대회에서 입선하여 주목을 받았고, 아이들에게 그림을 지도하는 일도 했다. 그러던 중 1943년 "외조모 사망 급 귀향"이라는 전보를 받고 급히 귀국했지만, 그것은 아들을 돌아오게 하려는 집안의 허위 전보였다. 결국 다시 일본으로 돌아가지 못하고 이듬해 서른한 살의 나이에 전주 강현순(姜炫淳)의 딸 강전창(姜全昌, 1922년생)과 결혼해 고향인 무장에서 교육자의 길을 걷는다. 해방 후에는 부친이 설립한 무장농업학원(현 영선중고등학교)에서 교장을 지내다가 1948년 홍익대학교 미술학부(학부장 배운성) 초대 교수가 되어 전쟁 전까지 서울에서 교육과 창작 활동에 몰두한다.

진환은 한국 근대미술의 여명기를 열었지만, 아쉽게도 잘 알려진 화가는 아니다. 한창 활동할 나이에 세상을 등졌고 대부분의 작품이 유실되어 유화 8점과 수채화 및 드로잉을 포함 도합

진환의 소 스케치들. 배경으로 무장읍성
과 마을 모습이 보이는 것도 있다.

30여 점밖에 남아 있지 않기 때문이다.

그의 작품에는 소의 모습이 유달리 많다. 그가 황토 화가의
면모를 갖추게 된 것은 고향의 농촌 풍경과 그 속에서 우직한
삶을 이어가는 소를 작품의 중심 소재로 삼았기 때문이다. 진환
이 그린 소는 당시 농촌의 동네 어귀에서 늘 마주치던 누런 소
로, 그 모습은 당시 식민지 하에 있던 자신을 비롯한 우리 민족
의 초상이기도 했다.

진환이 남긴 「'소'의 일기」 서문 중에 "쭉나무 저쪽, 묵은 토

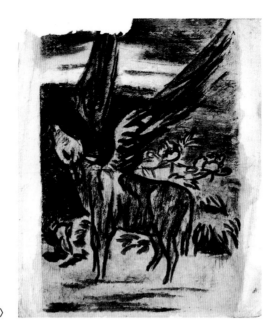

〈날개 달린 소〉

성, 내가 보는 하늘을 뒤로 하고 「소」는 우두커니 서 있다"라는 구절이 있다. 여기 '묵은 토성'이란 바로 무장읍성으로서 허물어져 무너진 모습으로도 켜켜이 쌓인 역사를 증언하고, 깊은 눈을 가진 소는 담담한 모습으로 세월의 풍파를 묵묵히 견뎌낸 그림 속 주인공이 되었다.

진환의 소는 많은 이들의 사랑을 받으며 이중섭의 작품에 영향을 주었다고 알려져 있고, 이쾌대가 진환에게 보낸 편지에도 소와 소 그림이 언급된다.

긴박한 시국에 반영된 무장의 소를 금년은 아직 배안(拜顔)치 못하였습니다. (…) 경성의 우공(牛公)들은 사역(使役)의 것이고, 무장의 것은 그 골을 떠나기 싫어하고 부자(父子)의 모자(母子)의 사랑도 가

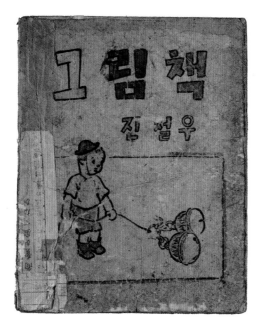

진환이 아들을 위해 손수 만든 「그림책」
표지

지고 그 논두렁의 이모저모가 추억의 장소일 겝니다. 형의 우공(우리
집에 있는 〈심우도〉 소품)은 무장의 소산이므로 나는 사랑합니다.

　대표작일지도 모르는 편지 속 〈심우도(尋牛圖)〉의 행방을 알
수 없어 아쉽지만, 이처럼 무장의 소는 생시에 주변 사람들이
진환 하면 흔히 떠올리는 대상으로 그를 좋아하는 사람들의 사
랑을 듬뿍 받았던 것이다. 〈날개 달린 소〉를 대하면 날개를 활
짝 펼치지 못하고 어이없게 떠난 사연이 더욱 애달프다.

　진환은 문학적 소양을 갖춘 화가로 언어 감각도 뛰어났다. 전
쟁 직전에는 아이들을 위한 그림책도 만들었는데 이는 자상한
아버지의 마음뿐 아니라 당시 놀이 문화를 엿볼 수 있게 하는

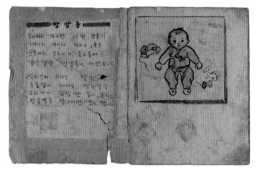
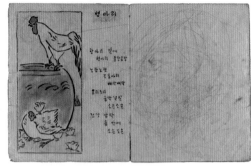

「그림책」 중 「쌍방울」 「병아리」와, 큰아들
의 낙서

귀한 자료이기도 하다. 동화책을 출판하려고 50여 편의 그림동
시를 출판사에 넘겼지만 전쟁통에 간행을 보지 못하고 아쉽게
도 원고 뭉치도 분실되었다. 다행히 고향에 있는 아들에게 보낸
자작『그림책』(1949)에 몇 편의 동시와 그림이 남아 있다.

항아리 옆에
　　병아리 종장종장

　노랑노랑
　　조둥아리
　　　삐악삐악

　요리조리
　　숨바꼭질
　　　소곤소곤. (「병아리」 일부)

그 나이 아이들이 쉽고 재미있게 접할 수 있도록 의성어와 의

태어를 반복적으로 사용하여 리듬을 주었다. 또 옆면을 빈 페이지로 남겨 두어 아이들이 그림을 그려 넣을 수 있도록 섬세하게 배려했다. 아들이 소장한 유작을 살펴보면 아버지의 그림 이야기 옆에 아들의 낙서가 이어져 있는 곳도 있어 마치 부자간에 주고받은 대화 같다.

우리 민족은 전쟁을 겪으며 잃어버린 것이 너무나도 많다. 이제는 남과 북 그리고 미국의 지도자가 만나 함께 평화를 이야기하는 시대가 됐다. 이러한 시기에 전쟁으로 잊힌 사람들과 잃어버린 흔적들을 찾아 억울함을 위로하고 치유하며 재조명해야 한다. 바라건대 뛰어난 실력으로 한국 근대미술의 길을 연 진환을 더 이상 심연 속에 두지 말고, 다시 날개를 활짝 펴게 하고 올바르게 평가받도록 해야 할 것이다. 또한 잃어버린 작품들의 행방도 찾아 그가 죽어서도 잊지 못했을 아름다운 고장 무장에서 그의 예술혼이 다시 피어나길 기대한다.

타고난 예술적 재능

국내외를 넘나들며 유의미한 활동을 펼친 서양화가 진환(陳瓛, 1913~1951)은 일제의 망령이 극에 달했던 1913년 6월 23일 부친 중인(重忍) 진우곤(陳宇坤, 1887~1959)과 모친 김현수(金賢洙) 사이의 1남 5녀 중 독자로 태어났다.

진환의 본명은 기용(鎭用)이며, 미술에 입문하면서 환(瓛 또는 桓)으로 바꿨다. 그의 고향은 전라북도 고창군의 무장(茂長)이라

진환의 생가 스케치. 오른쪽 위에 작게 평면도도 그려 넣었다. 대지 약 1,052제곱미터(34.5×30.5m, 319평), 앞 모서리부터 시계반대방향으로 사랑채와 텃밭, 행랑채와 우물, 오른편에 곳간들, 정면에 안채, 왼편에 외양간, 바깥 뒤쪽은 뒷간이다. 사랑채 텃밭부터 외양간 앞까지 정원을 길게 조성해놓았다. 뒷마당과 장독대는 안채에 가려서 좌우로 감나무 두 그루만 보인다.

는 곳으로, 떨칠 수 없는 태생적인 요소는 그의 작품 활동에 일관되게 영향을 미쳤다. 바다가 가까운 그곳은 황토의 땅으로 풍요롭지만 강한 자주성을 갖고 있었으며, 그의 생애와 같이 세간의 시선에 드러나지 않은 채 조용하며 소박했다. 하지만 그 터에는 이 민족의 고난의 역사가 아로새겨져 있으며, 그의 짧고 강렬했던 생애 역시 민족의 역사와 무관하지 않았다.

한학에 밝은 전형적인 유학자의 가문에서 독자로 태어난 그는 스스로 자신의 삶을 미처 결정하기도 전에 가문과 집안의 기대를 짊어져야만 했다. 집안의 대를 이어야 한다는 강한 사명과 더불어 고을의 발전에 이바지해야 한다는 사회적 사명 또한 가실 수밖에 없었다. 남아 있는 기록으로 그가 결코 자신에게 지워진 사명을 회피하려 하지 않았으며 항상 최선을 다해 본인의 삶에 임했다는 것을 알 수 있다. 하지만 그런 태도로 인해 미술을 향한 그의 끝없는 열정은 갈등으로 점철되었을 것이다.

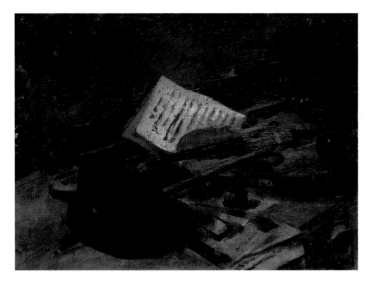

　일찌감치 학창 시절부터 예술적 재능을 발휘했던 진환은 다
행히도 오늘날까지 전해지는 학교 성적표의 기록으로 뛰어났던
예술적 소양을 가늠할 수 있게 한다. 그의 고창고등보통학교 학
적부에는 그가 보통학교를 우등으로 졸업한 것으로 적혀 있다.
그의 보통학교 시절 통지표에 따르면 그는 국어, 창가(唱歌), 체
조 등 과목에서 '갑(甲)'을 받는 등 예체능 계열의 과목에 소질이
있었다. 미술뿐 아니라 예술 전반에 대한 관심과 새로운 견문을
적극적으로 수용하는 태도는 그의 인생 전반에 수시로 나타나
며 그의 작품들에도 흔적을 남겼다. 탁월한 회화적 재능과 열정
으로 평생 서양화에 매진한 진환이지만, 그가 예술적 영감을 느
끼고 발현한 분야가 비단 그림만은 아니었음은 그의 자취들을
통해 짐작할 수 있다. 그의 그림에는 뛰어난 문학성과 수준 높
은 음악성이 함께 깃들어 있다. 이는 어린 시절 예체능 관련 여
러 과목에서 두각을 드러내면서 이미 그 싹을 엿보였던 것으로

해석할 수 있다.

진환은 고창고등보통학교(1919년 '오산학교'로 설립, 현 고창고등학교)에 재학 중이던 청소년 시절에 바이올린을 배우고 직접 연주하며 즐긴 것으로 전해지는데, 이는 그가 그린 그림에도 흔적으로 남았다. 고창고보 졸업 직후 그린 〈바이올린이 있는 풍경〉(1932)이 그것이다. 이 그림은 그의 사후 오랫동안 그의 고향집에 현판처럼 걸려 있었다.

부친의 뜻에 따라 진학한 보성전문학교(현 고려대학교) 상과(商科) 생활은 그가 기대하던 삶과는 그 결이 몹시 달랐다. 그는 결국 일생일대의 결단으로 1년 만에 중퇴하고 보성전문 재학 시절을 마감했다. 미술을 향한 끈을 놓지 못한 그로서는 어쩌면 당연한 결정이었는지도 모른다. 차마 고향에 돌아가지 못한 그는 고향 주변을 떠돌며 내면에 도사린 미술을 향한 끝없는 갈망과 대치했다.

집안의 기대를 무릅쓰고

진환의 내면세계에서 음악, 미술, 문학 등 예술적인 요소들이 창의적이고 긴밀하게 연결돼 있음을 그의 청소년 시기 곳곳의 행적에서 알 수 있다. 하지만 이 같은 예술적 감수성과 긴지함은 집안의 반대에 맞닥뜨리고 만다. 가문의 기대에 크게 반하지 않고 자랐던 그가 본격적으로 미술에 입문하고자 어떤 고민과 방황을 했을지 짐작하기는 어렵지 않다.

진환의 고창고보 재학 기간(1926~1931)이 6·10만세운동(1926)에서 비롯해 광주학생운동(1929)을 정점으로 하는 호남 일원 학생들의 항일운동 기간과 맞물린다는 점도 청소년기 진환의 내면적 갈등과 무관하지 않았을 것이다. 온라인 '한국향토문화전자대전'의 '고창고등보통학교 항일운동' 항목을 보면 1927~1930년 사이에 고창고보에서도 독서회, 사회주의 운동, 일본인 교원 배척, 동맹휴학 등 운동이 벌어지는데, 그중 독서회 비밀결사 명단에 2년 후배 서정주와 함께 진환(진기용)의 이름이 발견된다.

가문의 전통과 유산을 존중하는 집안의 외아들로 특별히 총명하고 신중했던 소년 진환에 대한 가족들의 기대는 남다를 수밖에 없었다. 진환은 이 같은 기대를 저버리지 않을 길을 무수히 모색했을 것이다. 보성전문 중퇴 후 고향 주변을 떠돈 그의 행적으로 그 혼란과 고민의 깊이를 가늠해볼 수 있다.

그의 미술에 대한 열망은 집안 어른들의 반대에 부딪쳤다. 유교식 전통적 가문인 집안 어른들은 그림은 천한 것이라는 왕조시대의 사고방식이 완고했고, 더군다나 집안의 가통을 이어야 할 외아들이 하필 화가가 되겠다는 것은 용납될 수 없는 일이었다.

그럼에도 불구하고 그림을 통해 표현하고자 한 그의 내적인 호소는 깊은 심연으로부터 솟구쳐 올랐으니, 다른 것으로는 좀처럼 해소될 수 없는 것이었다. 이렇게 그는 미술의 세계로 빠져들어갔다.

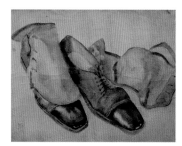
〈구두〉(1932)

스케치

고민과 방황은 도리어 그를 더 깊고 고요한 회화의 세계로 끌어들였다. 전문학교 중퇴 사실을 차마 밝힐 수 없었던 그는 고향 근처를 전전했는데, 이 시기에 그려진 작품들이 실물 혹은 기록으로 전해진다. 이후 일본 유학을 결정하기까지의 기간 동안 그는 본격적으로 미술의 세계에 탐닉했다. 이 시기에 그는 〈바이올린이 있는 풍경〉 외에도 〈구두〉(1932) 그리고 한때 〈자화상〉으로 잘못 알려져 있었던 〈초상〉(1932) 등의 수채화 작품들을 남겼다.

진환이 십대 때 그린 수채화 작품들은 그가 아직 본격적으로 미술 교육을 받기 이전인 점을 감안하면 이미 상당한 수준의 필력을 가졌음을 짐작케 한다. 특히 그가 당시 매료돼 있었던 유화는 당시 한국 사회에는 비교적 덜 알려진 매체로, 작품에서 오롯이 드러나는 그의 독립적이고도 자유로운 미술 세계와 맞닿는 부분이다. 그의 초창기 대표적인 유화 작품이기도 한 〈바이올린이 있는 풍경〉은 어두운 색조를 띤 화면에 바이올린과 악보 등을 배치한 정물화로, 대체로 이국적인 분위기를 띠면서 한편으로는 예술에 대한 그의 소양과 앞으로 다듬어질 그의 화풍을 이미 풍기고 있다.

유화는 개화기 즈음해 밀려들어온 서양 문물 중의 하나로 당시 우리 현실에서 본격적으로 평가받기는 요원해 보였다. 장기산의 쇄국 성색과 뒤이은 식민시화도 주체적인 사고를 할 겨를도 없이 마구 쏟아져 들어온 서양 문물들은 고식적이고 막연한 모양새로 우리 사회에 뿌리를 내려갔다. 적극적으로 양화(洋畵)를 도입한 미술계의 선구자들 역시 조선왕조 멸망이라는 시대

의 비극과 곧바로 이어진 식민지의 참담한 현실로부터 벗어나려는 도피적인 태도를 떨치지 못한 채 시대의 조류에 몸을 내맡길 따름이었다. 이렇게 고식적으로 받아들여진 유화의 씨는 전통 서화(書畵)의 기조가 지배하던 미술계에서는 물론 일반인들 사이에서도 제대로 평가받지 못했다.

그럼에도 진환은 유화의 세계에 걷잡을 수 없이 빠져들었다. 그는 유화 기법을 통해서만 느낄 수 있는 새롭고도 거침없는 표현 형식을 거듭 경험하면서, 유화를 통해 실현할 수 있는 보다 새롭고 진취적인 행보를 모색해나갔다. 그 고민들의 결과로 마침내 그는 일본 유학이라는 중대한 선택을 하기에 이른다.

일본 유학은 집안의 기대를 잠시 내려놓고 가족과 단절된 상태에서 오롯이 그림에 집중할 수 있는 환경을 구축할 수 있음과 동시에, 아직 조선에 전면적으로 소개되지 않은 서양화의 진면목을 마주할 수 있는 기회가 되었다. 물론 이 또한 집안의 적극적인 응원 속에서 이뤄질 수는 없는 꿈이었지만, 이미 미술의 열망에 완전히 사로잡힌 그에게 다른 선택은 있을 수 없었다.

일본 유학이라는 진환의 결단은 특별히 가족의 반대와 가문의 기대라는 내외적인 견제를 감내하고 이뤄진 의미 있는 결단이었다. 근대가 막 태동하던 그 시대 많은 예술가들이 바다 건너 새로운 토양에서, 이미 앞서 그곳에 뿌리를 내린 서양의 문물과 조류를 탐했다. 물론 그 같은 취향과 열망이 모두 성과를 거둔 것은 아니었다. 하지만 그 결단들이 하나같이 가문과 개인의 기대라는 울타리를 벗어난 결과물이라는 점에서는 충분히 평가받을 만하다.

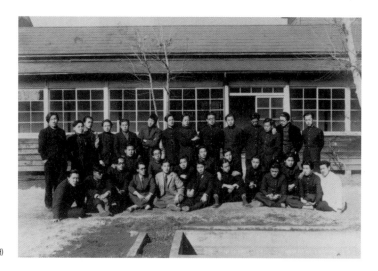

일본미술학교 재학 조선인 학생들(1930년대)

일본에서의 학업과 작품 활동

1934년 일본으로 건너갈 때 진환의 나이는 21세였다. 일본에서 진환의 행보 하나하나는 한국 근대미술사에서 의미 있는 족적이다. 하지만 정말로 중요한 것은, 그 시기가 진환 개인으로는 마침내 본격적으로 회화 기법을 공부하며 전문적인 교육을 받을 수 있는 처음이자 더없이 소중한 기회였다는 점이다. 이제야 비로소 단순히 '그림을 그리고 싶다'가 아니라 '어떤 그림을 그릴 것인가'를 스스로 진지하게 묻고 답할 수 있는 시기로 진입한 것이기 때문이다.

진환은 관립(官立) 도쿄미술학교(東京美術學校)가 아닌 사립 일본미술학교(日本美術學校) 양화과에 입학했다. 이후에도 그는 관립학교 소속보다 사립학교 소속의 미술가들과 주로 연대해 활

동을 펼쳤는데, 이 점은 그의 화풍을 평가하는 데도 중요한 근거가 되는 요소이다. 그가 당대의 주류를 이루었던 아카데미즘적인 화풍이 아닌 독립적이고도 자유로운 화풍을 추구했다는 것은, 비단 작품 취향에 그치지 않고 그가 전 생애를 통해 강렬하게 염원하던 새로운 시대에 대한 강한 기대의 발현이기도 했기 때문이다.

집안의 기대를 떨치고 현해탄을 건넌 그이지만, 심적인 부담까지 완전히 떨쳐냈다고 하기는 어려울 것이다. 그 부담을 감안하더라도, 그는 한때 자신을 내적으로 가두고 있던 울타리를 스스로 걷어내고 어떤 역동적인 에너지에 젖어 있었을 것이라 짐

작할 수 있다. 일본 유학은 애초에 부모님의 허락 없이 시작되어 초기에 어려움이 있었으나, 후일 통지표 등을 집으로 보낸 것으로 보아 어느 정도 소통하고 양해를 얻은 것으로 보인다. 집에는 당시 성적통지표가 5장 남아 있는데, 이는 진환의 작품이 집중된 일본 유학 시절 그가 얼마나 미술 공부에 몰입해 있었는지 가늠하게 해주는 소중한 사료이다.

일본미술학교에서 진환은 윤리, 국어, 영어, 교육학 등 기본적인 학문을 포함해 원근화법, 색채론, 설계제도 등 그림을 그리는 데 필요한 실용적인 교육을 받을 수 있었다. 도일(渡日) 첫 해인 1935년에 그는 평균성적 '을(乙)'을 받았다. '미술 실기'를 하나로 묶어 평가한 과목은 성적과 출석 모두 '갑(甲)'으로 기록되어 있다. 이어진 양화과 2부 1년 생도 시절인 1936년 성적표에서는 외국어로 영어 대신 불어를 선택한 것, 과목 전반에서 성적이 향상된 것 등을 확인할 수 있다.

비록 출발은 어려웠으나 일본에서 그는 어떤 패배주의나 비관주의를 찾아볼 수 없는, 지극히 청년다운 학창 시절의 발자취를 남기고 있다. 특히 교우관계나 동인 활동을 통해, 그를 추동한 에너지가 올곧게 그림을 향한 열정으로 가득 차 있었음을 확인할 수 있다. 매년 변화하고 향상하는 학업뿐 아니라 교우관계 또한 그의 화풍에 지대한 영향을 끼쳤다.

이 시절 진환이 일본미술학교 동기생들과 어울린 모습들에서는 본격적으로 미술가의 삶에 진입한 청년 예술가의 전형이 물씬하다. 당시 일본미술학교에서는 진환 외에도 장봉의, 이인수, 석희만(石熙滿, 1914~2003) 등이 수학하고 있었다. 후에 중국

미술공예학원 아동미술 실기실에서 수업 중인 진환

옌벤(延邊)예술학교 교수가 되는 석희만은 「일본미술학교 시절의 동기생들」(『월간미술』 1999년 8월호)이라는 회상록에서 진환 등 당시의 친우들을 떠올리며 "우리들은 20대 초반의 젊은 나이에 화가의 부푼 꿈을 안고 이국 땅에서 만났다. 밤을 새워 예술론을 얘기하고, 때로는 모질게 싸워가면서도 서로의 우정을 쌓아갔다"고 회고한 바 있다.

활발하고도 유의미한 자취들을 남긴 후 1938년 3월 25일 일본미술학교를 졸업한 진환은 같은 해 도쿄 미술공예학원(美術工藝學院) 순수미술연구실에 입학한다. 다시 2년 후 모교인 이 학교 강사로 임명된 진환은 학교 설립자이자 미술평론가인 도야마 우사부로의 집에 거처하며 작품에 몰두했다.

이 시기 그는 성실하고 충만하게 작품 활동을 이어나갔다. 수업료를 감당하기에 부족하지 않은 돈을 벌면서 동시에 이쾌대, 이중섭, 최재덕, 김종찬, 문학수, 김학준 등의 작가들과 교유하

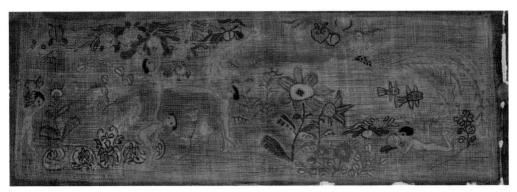

〈천도와 아이들〉(1940경)

며 작품의 깊이를 더했다. 이 시기야말로 그가 미술가로서 많은
이들의 시야에 드러났던 시기라 할 수 있다.

　미술공예학원 부속 아동미술학교 주임으로 아이들을 가르칠
즈음 진환은 아이들을 주제로 그림을 그렸다. 마대에 크레용과
유채로 그린 〈천도와 아이들〉(1940경)은 그 시기 민족의 시련을
'소'의 암울한 분위기로 그려낸 다른 작품들과 분위기뿐 아니라
색채, 필선 모두 완연하게 다른 분위기를 풍긴다. 〈천도와 아이
들〉은 다섯 명의 아이들이 벌거벗은 채 자연과 하나가 되어 하
늘에서 나는 복숭아 천도를 따거나 편히 엎드려 먹고 있다. 왼
쪽 하단의 연화문(蓮華紋)과 우측의 두 마리 봉황이 그림을 더욱
신비스럽게 한다. 자유분방하게 그려진 커다란 꽃들과 공중에
떠 노니는 두 마리 물고기 등, 〈천도와 아이들〉은 작가의 이상
세계와 맞닿아 있는 느낌이다.

　진환의 미술사적인 성취는 일본 생활에서 정점을 이루었다.
1943년 귀국하기까지 그의 일본 생활은 집중적인 작품 활동과
활발한 예술인들과의 교유로 채워졌다. 비록 그 토양이 단단하

지는 않았지만 열정적으로 서양화의 조류를 받아들이고자 하는 미술계의 분위기 또한 달떠 있던 시대였다. 반면, 사회적인 분위기는 암울하게 흘러갔다. 일제의 패망은 사회 전반의 요소들을 모두 빨아들였고, 진환과 그가 속한 예술계 또한 이 같은 흐름에서 예외일 수 없었다.

1930년 전후부터 1940년에 걸쳐 주로 일본을 통해 받아들인 서구의 회화사조는 구본웅, 이중섭, 박고석 등을 중심으로 하는 야수파적인 경향과 김환기, 유영국, 이규상 등을 주로 하는 추상파적인 경향의 두 가지 조류였다. 그리고 입체적인 것과 더불어 약간 늦게 표현파적인 것이 국내에 소개되었고, 이러한 경향의 화가가 산발적으로 등장했다.

진환은 그같이 두드러진 화파로 소개가 될 만큼 미처 두각을 나타내기도 전이었다. 일제의 전시(戰時) 체제는 모든 계층의 조선인을 닥치는 대로 끌어갔고, 이는 예술인이라고 하여 예외일 수 없었다. 진환과 같은 미술가 또한 일제의 감시나 억압에서 예외가 아니었다. 결국 미술 창조의 자유는 일제의 전쟁의 제물이 되고 말았다. 때문에 1940년 이후에는 정상적인 미술 운동이 중단되고 한국의 근대미술은 일시 무거운 암운에 뒤덮이고 말았다.

일제의 억압 속에서 태동하고 꽃을 피운 한국 서양화의 시대적인 운명은 진환이 미술로써 표현하고자 한 정신과도 어떤 면에서 상통하는 바가 있다. 진환은 시종일관 고답적인 격식의 틀

에서 벗어나 스스로 독립적이고 자유로운 화풍을 추구했으며, 이 같은 태도는 그림을 대하는 그의 행동에서 여실히 드러나고 있다. 비교적 자유로운 화풍을 추구할 수 있는 교육을 선택하고, 이후 작품 활동을 하는 데도 출세지향적인 노선이 아닌 독립적인 화풍을 드러낼 수 있는 성향의 전시들을 선택해 작품을 출품한 이력이 그것이다. 더욱이, 거세게 몰아치는 일제의 압력에 침묵과 비협조로 응대한 그의 태도는 당시의 시대상에서는 쉽지만은 않은 일이었음을 미루어 높이 평가하지 않을 수 없다.

진환은 근 10년의 일본 생활 중에도 수상(受賞)이나 미술가로서의 명성 획득이라는 결과에 매몰되지 않았다. 그는 자신이 추구하는 화풍을 완전히 구현하고자 온전히 집중한 상태로 적지 않은 작품을 그려냈다. 비록 남겨진 작품 편수가 많지 않으나 그는 자필 「화력서」를 통해 일본 체류 기간과 귀국 후 1년여에 이르기까지 기간 동안 30여 점의 작품을 발표한 것으로 기록을 남겼다. 특히 일본 체류 기간에는 신자연파협회 소속으로 활동하며 의미 있는 자취를 남겼다.

진환은 도쿄의 신자연파협회 소속으로 1936년 열린 제1회 공모전부터 작품을 출품했다. 이때 출품한 〈설청(雪晴)〉으로 장려상을 받은 데 이어, 이후에도 수상 기록이 이어졌다. 결국 성실성과 작품성을 인정받은 그는 마침내 제4회전에 이르러 신자연파협회의 정식 회원으로 추대되는데, 당시 동 전시에서 협회상을 받은 작품이 바로 〈풍년악(豊年樂)〉이다.

신자연파협회에서 보인 족적 외에 일본에서 의미 있는 성과로 평가를 받는 것이 바로 1936년 베를린 올림픽의 부대행사로

열린 '국제올림픽 예술경기전'의 입상 기록이다.

　1936년 3월 25일자 『동아일보』 기사에 따르면 진환은 농구
경기를 하는 다섯 명의 인물을 그린 〈군상〉으로 일본 측 출품작
에 뽑혔다. 조선인으로는 유일하게 입선한 〈군상〉은 당시 조선
의 많은 예술가들에게 깊은 인상을 남겼다. 그러나 〈군상〉은 손
에서 손으로 전해져오다 안타깝게도 최근 행방이 묘연한 것으
로 알려졌다. 신자연파협회전에 출품해 장려상, 협회상 등을 받
고 회원으로 천거되는 등 화가로서 입지를 다지기 시작한 진환
에게 베를린 국제올림픽 예술경기전 입상은 쾌거가 아닐 수 없
었다.

　진환이 일본에서 작품 활동을 한 기간은 1936년부터 1943년
까지 8년간이다. 일본에서 받은 주요 수상 이력은 신자연파협
회전 활동으로부터 신미술가협회전 등의 활동에까지 이르며,
이러한 활동에서 발표된 작품 수는 30여 점으로 추정된다. 평생
의 기간으로 따지면 많은 작품 수가 아니나, 일본에서 지낸 기

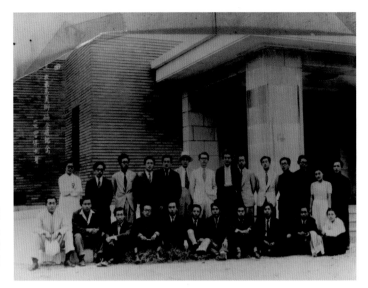

재동경미술협회전(在東京美術協會展)에 참가한 도쿄 유학 조선인 화가들(1940. 9). 앞줄 왼쪽 여섯 번째부터 진환, 이쾌대 등. 연도를 쇼와(昭和) 대신 서기로 一九四〇이라 쓴 게 눈에 띈다.

간만을 놓고 본다면 더없이 성실하게 작품 활동을 해온 셈이다. 더욱이 그는 일본의 문전(文展, 문부성 미술전람회)이나 국내의 선전(鮮展, 조선미술전람회)과 같이 출세가 보장되는 경로를 철저히 배제하고 오히려 재야전(在野展) 성격의 그룹전에만 참여하며 전위적이고도 독립적인 예술관을 펼치는 데 주력했음에도, 다양하고도 꾸준한 수상 경력을 남겨 주목된다.

뜻하지 않은 귀국, 단절된 열정

진환이 일본에서 거둔 성과들은 이처럼 활발했지만, 광복 직전 일본의 무자비한 수탈과 총동원령으로 피폐해진 조선의 정세와 같이 그의 작품 활동 또한 일순간에 피폐해지고 말았다. 그의

경우에는 뜻하지 않았던 급거 귀국이 그의 예술가로서의 삶을 일단락시키는 불행의 요소가 되고 말았다.

외아들의 타향 생활과 화가로서 시간 낭비를 묵과할 수 없었던 가족들은 1943년 3월 거짓으로 외조모의 사망 소식을 타전해 그를 귀국케 했다. 허위 전보라는 사실을 알지 못했던 진환은 일본에서의 생활을 그대로 남겨둔 채 서둘러 고향으로 향했으나, 그 이후로 다시는 일본으로 돌아가지 못했다. 이로 인해, 그의 인생에서 가장 치열했던 일본에서의 작품 활동이 고스란히 묻혀버리는 결과를 낳게 되었다.

물론 그가 조선으로 돌아와 영 붓을 놓았던 것은 아니다. 하지만 이후의 행보는 상당히 억압된 상태에서 이뤄진 것이다. 그 결과 온전히 작품 활동에 매진했던 일본 시절과는 다소 달라진 결의 화풍을 띠게 되었다. 무엇보다 그의 미술사적 위치를 조망하는 데에 있어 급거 귀국은 일본에서의 작품들이나 작품 활동의 산물들을 대부분 유실하는 원인이 되고 말았다는 점에서 많은 아쉬움을 남긴다.

진환의 급귀국과 일본 시절 작품들의 유실을 두고, 진환 스스로의 의사가 반영됐으리라는 견해도 있다. 당시에는 가장 전위적인 그룹으로 평가를 받았던 독립미술협회에서의 활동 역시 화가로서 중요한 이력 중 하나로 평가할 수 있지만 이는 조선인으로서의 진환에게는 도리어 제약이 되었다. 미술공예학원에서 진환에게 배운 미술평론가·화가 하야시다 시게마사(林田重正)는 진환의 유작전(1983) 작품집에 실린 글에서 "당시 조선에 있던 일본인 관리는 독립이란 단어를 매우 싫어하여 조선에서는 '독

립미술협회전'을 개최할 수 없었고, '독립미술협회' 회원은 조선
에서 개인전도 개최할 수 없었다"고 기술하고 있다. 그는 이어
"내가 알고 있는 진 화백의 작품은 고국을 사랑하고 걱정하는
것이었습니다. 그러나 앞서 말한 이유로 진 화백은 작품을 한
점도 고국에 가지고 가지 않았는지도 모르며 '독립전'에 출품하
고 있는 것을 적지 않이 걱정했는지도 모릅니다"라고 추측했다.

어쨌든 급거 귀국으로 그의 활발했던 작가열은 일순 소각되고
말았다. 귀국으로부터 결혼까지에 이르는 일련의 과정은 직전인
일본에서의 활동과 비교해 볼 때 화가로서 진환의 열정을 상당
부분 억압하고 변화시켰으리라 짐작할 수 있다. 작품뿐만 아니
라 일본에서 활동한 흔적들 거의 모두가 소실되었음은 물론, 귀
국 이후의 삶 또한 진환 스스로의 선택이 상당히 배제되었다는
점에서 더 이상 일본에서와 같은 에너지를 기대하기 어려웠을
것이다. 허위 전보를 보내서까지 강제 귀국시킬 정도로 아들에
대한 기대가 여전했고, 집안끼리의 약속 아래 이뤄진 결혼 또한
애써 떨치고 떠났던 그를 집안에 더욱 단단히 매어놓는 계기가
되었을 것이다.

이 같은 상황에서도 진환은 삶의 주도권을 지키고자 끝없이
노력했던 것으로 보인다. 우선 그는 도쿄 유학생을 중심으로 조
직된 조선신미술가협회에 작품을 출품하면서 화가로서의 행보
를 재촉했다.

조선신미술가협회는 1940년대 전반 도쿄 유학생 출신 젊은
작가들을 주축으로 구성됐다. 1941년 창립전을 가진 이 젊은

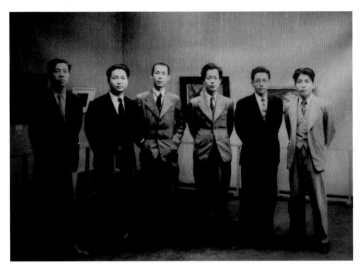

신미술가협회 회원들(1943). 왼쪽부터 홍일
표, 최재덕, 김종찬, 윤자선, 진환, 이쾌대

그룹의 동인들로는 진환 외에도 이쾌대, 이중섭, 최재덕, 문학
수, 김종찬, 김학준 등이 이름을 올렸다. 조선신미술가협회가 당
대에 보인 발자취는 그 나름의 의미를 가진다. 일본의 제국주의
를 보위하는 친일 미술에 몸을 섞지 않고, 비록 극렬한 저항에
나서지는 않더라도 일제에 협조하거나 응대하지 않는 비협조의
방식으로 오직 순수미술에만 매진하는 작가 그룹이었기 때문이
다. 또한 조선총독부가 주관하는 조선미술전람회(선전)을 거부
하며 순수하게 조선적인 것을 추구한 이들은 일제가 강하게 지
워 없애려 했던 조선의 민족색을 오히려 부각시켜 표현하곤 했
다. 조선신미술가협회는 이후 '조선'이 빠진 '신미술가협회'로
활동을 이어나갔으며, 추상미술 경향이나 보수적 아카데미즘을
거부하는 독보적인 흐름을 지향했다.

평론가 윤범모는 「일제 말 신미술가협회의 독자성 추구」라
는 글에서 "신미술가협회는 군국주의의 일제 말기인 1940년대

전반기 활동한 순수지향의 유일한 한국인 미술집단"이라고 평했다. 평론가 길진섭(吉鎭燮, 1907~1975)은 신미술가협회 제3회전 전시평에서 "한 집단으로서 체계를 수립하려고 할 때, 왕왕히 개성에 태만해지고 화풍에 동화되는 위험성이 있으나 신미술가협회 동인 개개에 있어서는 완전한 각기 화풍은 물론, 뚜렷한 개성을 발견할 수 있다"며 이들 그룹의 역동성을 높이 평가했다. 신미술가협회의 구성과 활동은 누구 하나 예외랄 것 없이 함께 겪어내야 했던 시대적인 암울함 속에서도 오롯이 순수한 미술적 지향을 추구할 수 있었던 원동력이 되었다.

신미술가협회는 도쿄 유학생 출신 중에서도 관립의 동경미술학교가 아닌 사립학교 출신들로 구성되었다. 반(反) 아카데미즘적 성향을 띠고, 민족 정서 혹은 시대 상황을 반영하는 데에 골몰했다는 공통점을 가졌다. 진환의 '소'같이 농촌 정서를 상징하는 요소가 중요하게 다뤄졌으며, 특히 진환, 이중섭 등이 작품 속에서 일관되게 의미를 부여한 소 그림은 이들 젊은 작가들이 추구한 조선 향토색의 거침없는 발현이라 하겠다.

아카데미즘적인 경향이 아닌 다양한 모더니즘 미술을 추구했던 신미술가협회는 소 말고도 '추수하는 농부' '농촌 풍경' 등 당시 조선인의 삶을 두루 살펴볼 수 있는 향토적 서정성의 작품들을 많이 남겼다. 신미술가협회의 전시는 몇몇의 회원이 참여하거나 빠지는 등 변동이 있기는 했지만 당대의 조선 미술계에서 가장 눈길을 끄는 청년 작가들의 작가적 지향을 짐작케 하는 활동이었다. 무엇보다도 예술가들을 무차별적으로 동원한 '미술보국(美術報國)' 등의 치욕적인 전시 체제에서도 침묵과 비협

조로 민족적 양심을 지켰다. 고유한 민족 정서를 견지한 미술가 그룹이었다는 점에서 그 행보에 큰 의미가 있다.

소, 민족의 향토성

진환에게 신미술가협회 활동은 '소'라는 작가적 주제 요소를 더욱 깊이 그리고 뚜렷하게 그려내는 시기로 의미를 가졌다.

그의 소는 민족의 현실을 상징하는 동시에 그의 내면에 잠재한 민족성을 구현해내는 가장 핵심적인 이미지였다. 그가 자신만의 특유의 조형 어법으로 형상화한 '소'는 연작으로 다뤄지며 다양하게 묘사됐는데 그 강인한 형태와 온순하고 침착한 결은 보는 이들에게 깊은 인상을 남겼다. 소는 진환이라는 작가의 조형세계를 구체적으로 밝혀주며 동시에 조선인의 민족성을 현실적으로 상징하는 요소였다. 그는 소를 일컬어 "몸뚱아리는 비바람에 씻기어 바위와 같이 ─소의 생명은 지구와 함께 있을 듯이 강하구나"(「'소'의 일기」)라고 탄복하였다. 이렇게 형상화된 소의 이미지는 매우 높은 수준의 조형미로 화폭에 펼쳐져 마침내 그의 작가 정신을 표현하는 하나의 심상이 되었다.

결국 붓을 놓지 못하고 자신만의 독자적인 화풍을 구축해나가는 데 골몰한 진환이었지만, 그렇다고 해서 그가 집안의 기대를 아주 외면한 것도 아니었다. 그는 자신의 창작 활동에 골몰하면서 한편으로는 집안의 사업이기도 했던 향토 교육에 투신

해 화가와는 또 다른 결의 교육자의 족적을 남겼다. 일본 시절 자신이 수학한 학교에서 강사를 맡은 것부터 무장에서 교육자로서의 경험 그리고 후일 홍익대 미술학부 교수로의 역할에 이르기까지 교육과 학생들과의 교감은 그의 인생에 적잖은 비중을 차지했을 것으로 보인다.

진환의 부친은 고장의 주요 직함을 두루 역임한 유지로 광복후 오늘날 무장 영선중고등학교로 현존하고 있는 무장농업학원을 설립하는 등 향토 교육에 투신했다. 이 같은 과업은 개인의 성취에 그치지 않고 민족정신 고양과 인재 양성이라는 보다 중대한 의미의 민족 사업으로 전승되었다. 당시 지역 사회에서 명망 있는 가문으로 일정한 역할을 이어간 그의 집안은 당연히 아들도 그 역할을 이어가기를 바랐을 것이다. 어찌 보면 지역사회에 대한 사명감이었을 것이다.

귀국 후 진환은 무장농업학원 원장, 이후 무장초급중학교로 승격해 초대 교장을 지내며 교육자로서 지역의 존경을 받았다. 그의 작품에 쓰이고 있는 진한 향토색은 비단 작품 활동만이 아니라 그의 인생 전반에서 꾸준하게 발현된 철학이었음을 교육 사업에 대한 그의 열정을 통해 확인할 수 있다.

마침내 일제가 패망하고 광복을 이룩한 시점에서 그의 예술혼은 다시 타오르게 된다. 극단으로 치닫던 일제의 압박과 감시는 특히 식민 정책에 비협조적이었던 신미술가협회를 상대로 극성을 부렸을 것이다. 그랬기에 광복은 신미술가협회 구성원들에게는 더욱 각별했을 것이다. 신미술가협회를 사실상 이끈 이쾌대는 광복에 이르러 진환에게 보낸 편지에서 "고귀한 표신

(標信) 밑에 단결되어 나라 일에 이바지하고 있습니다. 원컨대 형이여! 하루바삐 상경하여 큰 힘 합쳐주소서"라고 청했다. 그 편지가 쓰인 날짜가 1945년 8월 22일이니 광복 직후의 벅차고 희망적인 분위기가 어떠했을지는 짐작이 가고도 남는다.

전쟁이 앗아간 예술가의 삶

광복과 함께 진환은 또 한 번 고향을 떠난다.

1948년 홍익대학교 미술학부(학부장 배운성) 창립 멤버로 초빙된 그는 기꺼이 그 요청을 받아들였다. 상경한 그는 고향에서 제대로 펼치지 못했던 작품 활동에 대한 열의를 다시 한번 드러낸다. 이는 그간 억압돼왔던 미술에 대한 열정과 집념을 본격적으로 불태우겠다는 결단이나 다름없었다.

진환과 같은 고향 출신으로 고창고보 동창인 미당 서정주 시인은 당시 진환의 모습을 이렇게 묘사했다.

홍익대학 재학시에도 그때에 흔했던 그 마카오의 양복 한 벌 사 입을 줄 모르고 여름이면 항시 촌 농부의 밀짚모자 차림으로 빙그레 어린애 같은 미소를 지으며 내 앞에 나타나던 진환의 모습이 눈에 선할 따름이다.

국내 미술계에서 큰 자리를 차지하고 있는 홍익대 미술학부의 초대(初代) 교수가 된 진환은 화가이자 교육자로 한동안을 지

「한성일보」, 1950년 4월 1일자에 기고한 진환의 수필 「소(화첩 속의 봄)」와 소 드로잉(황정수 제보). 원본을 찾을 길 없는 이 드로잉이 현재까지 확인된 진환의 마지막 작품이다.

냈다. 화가로서의 삶과 교육자로서의 삶을 병행한 서울 생활이 그리 녹록지만은 않았던 것으로 보인다. 갓 설립된 학교라서 여러모로 사정이 여의치 않았고, 강의와 함께 작품 활동을 이어나간다는 것 또한 생각처럼 쉽지만은 않았을 것이다. 그럼에도 불구하고 진환은 처해진 상황에 삶의 궤도를 맞추고자 하였다.

서울에서 학교를 다니던 처남 강봉구는 6·25 1주일 전 누나(진환 처 강전창)에게 보낸 엽서를 통해 진환이 1950년 7월 5일 열릴 예정이던 '50년 미술전' 준비에 여념이 없다고 근황을 알려주기도 한다. 이 엽서에는 미술인으로서 바쁘고 고된 일정 속에 생활고에서도 자유롭지 못한 한 신산한 예술가의 삶이 엿보인다.

그 신산한 삶마저도 이내 역사의 거친 흐름 속에서 스러지고 말았다. 전시가 열리기 직전인 6월 25일 한국전쟁이 발발했기 때문이다. 일제의 폭압에서 가까스로 벗어난 한반도는 숨을 고르기도 전에 민족상잔의 비극으로 치달았다. 거대한 역사의 소용돌이는 광복으로 일단 막을 내린 듯했지만, 그의 삶은 여전히 한반도의 역사적 흐름에서 자유롭지 않았다. 한반도를 뒤덮은 전운은 수도 없는 비극을 양산했고, 이런 상황에서는 정상적인 작품 활동은 고사하고 생존에 대한 마땅한 기대조차 가지기 어려웠다. 누구나 쉽게 삶을 마칠 수 있고, 기존에 가진 것들을 일거에 잃기 쉬운 시대였다.

그런 와중에도 진환은 고향에 두고 온 가족들에게 애정 어린 관심을 전하는 데 게으르지 않았다. 당시 그는 고향의 아들을 위해 순수 동요집과 그림책을 제작할 정도로 가족에 대한 사랑

이 남달랐다.

6·25전쟁이 발발할 당시 진환은 서울 생활 2년째였다. 전쟁은 민간의 삶을 초토화시키며 만 3년 넘게 이어져 민족의 정신까지 황폐화하는 결과를 초래했다. 한반도 전역에 돌이킬 수 없는 상흔을 남긴 것이다. 당대에 생존해 있던 사람들에게 6·25는 결코 회복할 수 없는 근본적인 상처와 문제를 남겼다.

진환은 전쟁 발발 이듬해인 1951년 1·4후퇴 때 피난길에 오른다. 향한 곳은 그의 가족이 있는 고향이었다. 하지만 고향에 거의 도착해 어느 산자락에서 그를 좌익 빨치산으로 오인한 학도병, 그것도 제자의 오인 사격으로 38세의 아직 창창했던 삶을 마무리한다. 미처 꽃피우지 못한 젊은 미술가의 작품 세계도 안타깝지만, 적군과 아군을 분간할 수 없던 동족상잔의 한가운데 그를 향한 총탄이 그를 적으로 잘못 알아본 아군의 총구에서 뿜어져 나왔다는 점은 더할 나위 없이 비극적이다. 그 비극성의 깊이는 개인에 따라 차이가 있겠지만, 진환에게는 누구보다 불운했던 마지막 그 자체였다.

서정주 시인은 진환을 추모하며 쓴 글에서 아직 화가로서 절정을 맛보지 못한 채 스러져버린 젊은 작가의 마지막을 이렇게 설명한다.

6·25동란 중인 1951년 겨울의 어느 날, 그가 고향 마을의 산변두리로 피신하고 있는 중에 좌익 빨치산으로 오해받아 우리 측 전투요원들이 쏘았다니, 애석한 일이 아닌가? 그것도 그 유가족의 말을 들

으면 그를 쏜 사람은, 해방 직후 진환이 그의 고향 고창 무장의 중학교 교장으로 있을 때 가르쳤던 애제자로서, 그도 뒤에 희생된 사람이 바로 그의 은사라는 걸 알고는 무릎 꿇고 쓰러져서 통곡에 잠겼었다니, 이런 일이 꿈에라도 또 있어서야 되겠는가?

진환의 제자로 미술평론가로 활동 중인 하야시다 시게마사는 "화가에도 여러 가지 유형의 사람이 있다고 생각합니다. 무작정 그저 열심히 그림부터 그리는 사람이 있고, 그리는 행위에 앞서 깊이 생각에 빠지는 양극단을 들 수 있다면(⋯) 진 화백은 다분히 후자에 속하는 작가"라고 회상한다. 그는 또한 "지금도 둥근테 안경의 흐트러짐 없는 단정한 모습이 뚜렷이 떠오릅니다"라는 말로 진환 생전의 모습을 묘사했다.

진환은 선영인 고창군 아산면 학전리에 잠들어 있다. 진환뿐 아니라 일본에서 함께 수학한 청년 미술가들의 행보는 일제의 식민 통치와 곧이어 발발한 전쟁을 겪어내며 함께 모이지도 못한 채 개인적으로 비극적인 결말을 맞는 경우가 많았다. 진환과 깊이 교류한 이쾌대는 휴전 후 북을 택했기에 오랜 기간 동안 조명받지 못했다. 그나마 이름을 알린 이중섭 역시 생의 마지막까지 작품 활동을 이어가지는 못했다. 이 밖에도 자살로 생을 마감하거나 아예 붓을 놓고 전업한 이들도 있었다. 그중에서 노 삽삭스레 생을 마감하게 뙨 진환의 겅우믄금 어밍한 최후는 찾아보기 힘들다.

진환의 죽음은 화가로서의 커리어로 보나 인생 흐름으로 보나 전혀 예상하지 못한 것이었다. 그를 아끼던 주변 사람들의

애통과 아쉬움은 이루 말할 수 없었을 것이다. 그의 작품 활동에서 중대한 지점을 차지하고 있는 일본에서의 생활은 남겨진 기록이 적고, 귀국 후 예술가로서의 삶은 모양이 미처 갖추어지기도 전에 끝나버렸다는 것이 안타까움을 더한다. 그와 그의 재능을 아꼈던 지인들이 두고두고 그를 추억하며 애도하는 것 또한 그 죽음이 너무나 갑작스럽고 허망했기 때문이다.

심연에서(de frofundis)

조선신미술가협회는 진환과 그 동인들이 주축이 되어 태동했다. 일본인이 주관하는 전람회에만 출품하던 조선인 서양화가들이 스스로 모여 독자적인 활동을 했다는 점에서 미술사적인 의의가 크다. 이들은 일제의 영향에서 자유롭지 않은 관전에 출품하기를 의도적으로 기피했다. 또한 진취적이면서도 자유로운 화풍을 추구하며 조선인의 생활과 삶을 깊이 탐구하는 민족적 취향을 드러냈다. 이렇듯 의미 있는 정신적·예술적 행보에도 불구하고 이들의 작품이 상당 부분 유실되고 그 활동에 대한 탐색이 면밀히 이뤄지지 않아 이들에 대한 평가가 위축돼 있음은 한국 근대미술사에 크나큰 아쉬움이다. 그중에서도 특히 조명받지 못한 선구자적 화가로서 가장 아쉬운 부분 중 하나가 바로 진환이 아닐까.

어린 시절부터 진환과 동무로 지내온 미당 서정주 시인은 진환을 추모하는 글에서 이렇게 적고 있다.

공자(孔子)나 도스토예프스키에게도 그러했듯이 내게도 아직 잘 풀리지 않는 한 가지 서럽고 까마득하기만 한 의문이 남아 있다. 그 것은 그 생김새나 재주나 능력으로 보아 훨씬 더 오래 살아주어야 할 사람이 문득 우연처럼 그 목숨을 버리고 이 세상에서 떠나버리는 일이다. 더구나 그것도 분명한 아무 이유도 없이 마치 한 송이의 아름다운 꽃이 심술궂은 사람들의 손에 심심풀이로 꺾이어지듯 그렇게 문득 꺾이어버리고 마는 일이다.

여러 가지 이유로 작품은커녕 개인사적 자료조차 별로 남기지 못한 진환의 자취는 오직 그 주변인들의 안타까운 회고와 그리움 섞인 조사(弔辭)를 통해서만 짐작할 수 있을 따름이다. 빛 가운데 하나의 형체가 그림자로 어른거리듯 오랫동안 오직 그림자로만 존재하던 진환의 삶과 작품 세계는 뒤늦게, 그러나 서서히 조명되고 있다. 이제라도 그 진면목을 다 살피기 위해 더 많은 시간과 노력이 필요할 것이다.

뒤늦게 회자되기 시작한 작가 진환의 첫 유작전이 그의 사후 32년 만인 1983년 개최되었다. 하지만 활동이나 족적에 비해 현재 우리가 확인할 수 있는 그의 작품의 양은 초라하기 그지없다. 유족이 적극적으로 나선 작품 발굴 및 복원 작업에도 불구하고 일본에서의 작품 유실과, 그와 작품 활동을 함께한 화우(畵友)들이 뿔뿔이 흩어신 탓으로 너 이상 그의 작품을 담구힐 기회가 요원하다. 현재까지 확인되고 있는 그의 작품은 유화 8점, 수채화 5점, 10점 남짓의 스케치가 고작이다. 이 밖에 아들을 위해 손수 제작한 어린이용 동시화집 『그림책』이 폭넓었던 진

환의 예술 세계를 조금이나마 엿볼 수 있게 해준다.

　유족과 지인 들이 소장한 일부 작품과 관련 자료들은 진환의 작품 세계에 궁금증을 가진 애호가들과 여전히 그의 작품을 그리워하는 주변 사람들에게 아쉬움과 그리움만 더할 따름이다. 친필 「화력서」를 통해 보면 그가 여러 전시에 출품한 완성작이 30여 점 이상 더 있었을 것으로 보이나 그중 현전하는 작품은 2점에 불과하다. 이는 비단 진환뿐만 아니라 초창기 한국 서양 화단의 작가 상당수에 해당하는 일이라 더욱 답답한 노릇이 아닐 수 없다.

　짧은 시간 묵묵하고 부지런히 아직은 낯설기만 했던 서양화의 터전을 개척해나간 진환은 남다른 민족 정신과 독립 정신으로 그 나름의 진지하고 성숙한 미술사적 성과를 이루었다. 때문에 그의 삶과 죽음이 이토록 큰 궁금증과 아쉬움을 동시에 자아내는 것이며, 작가 진환을 심연에서 다시 끌어올려 한국 근현대미술사의 '잃을 뻔한 한 조각'을 다시 끼워 맞춰야 한다. 미술사를 서술하는 후대의 연구자들 앞에 남은 중요한 과제라 할 것이다.

윤주는 우리문화원형을 중심으로 한 스토리텔링 마스터플랜, 국립중앙박물관 대표유물 20선 스토리텔링, 섬진강 스토리텔링, 양평 두물머리 스토리텔링, 북한강 물의 정원 스토리텔링, 국도 1호선 스토리텔링, 국도 19호선 스토리두잉 외 다수 스토리텔링과 스토리두잉을 수행했다. 지금은 지역전문가, 칼럼니스트, 한국지역문화생태연구소 소장, 문화체육관광부·문화재청 전문위원, 국토교통부 자문위원으로 활동하고 있다.

진환의 작품 세계:
일곱 가지 키워드

무장, 그 향토색

진환의 작품 세계를 이해하기 위해서는 우선 그의 출신과 고향,
유년기의 삶 등을 진지하게 탐색할 필요가 있다.

진환이 나고 자란 고장인 전라북도 무장은 본래 무송(茂松)과
장사(長沙) 두 고을이 병합된 지역이다. 무송과 장사는 역사가
삼한시대까지 거슬러 올라가는 유서 깊은 지역들로, 조선 태종
때인 1417년 무장으로 병합되었다.

무장을 대표하는 유적인 무장읍성은 1894년 동학농민운동의
최초 기폭지이자, 동학 제3대 접주인 손화중(孫華仲, 1861~1895)
의 핵심 근거지였다. 동학농민운동의 키워드인 '농사'와 '반외
세'는 지역을 관통하는 주된 정서로, 진환의 작품 또한 짙은 향

토색과 한민족에 대한 뿌리 깊은 애착을 드러낸다. 결국 그가 나고 자란 환경과 그의 작품의 연결고리는 작가의 정체성과도 관련된 문제인 것이다.

일제에 크게 저항하고 민족정신을 고취하고자 했던 고향의 정서는 진환의 정신에도 크게 영향을 미쳤다. 특히 땅을 중심으로 생계를 일구는 농민들의 삶과 농본주의적인 정신은 진환에게 한갓 관심사 이상의 특별한 의미와 가치였던 것이다. 진환이 화폭에 즐겨 담은 자연의 풍광이나 생생하게 약동하는 생명체 등으로 미루어 그는, 자신이 발 딛고 선 토양을 중심으로 그것들을 화폭에 재창조해내는 것을 자신만의 표현의 기조로 삼으려 했다는 것을 알 수 있다.

무장은 올곧고 뿌리 깊은 한국적 문화를 지닌 향토적인 고장으로 특히 농경 사회를 근간으로 삼은 전통적 전라도의 지역적 특성을 가꾸어왔다. 이 같은 지역색은 일제 식민통치하에서도 고스란히 민족주의적 성향으로 발현되었으며, 그는 결코 이 같은 문제의식을 잊지 않았던 것이다.

평생 그림에 대한 열정과 가문의 기대 사이에서 균형을 잡으며 자신을 지키려 한 작가 진환은, 어느 한쪽으로 치우치거나 회피하지 않았다. 묵묵히 자신의 정체성을 찾고자 끊임없이 노력한 것이다. 지역 사회에서 주민들의 존경을 받으며 이들을 이끄는 위치에 있는 그의 집안은 독자인 그에게도 그 같은 임무를 이어가기를 바랐다. 그는 이를 벗어나려 애쓰기보다 내면적으로 소화해내며 예술혼으로 승화시키려 했다. 집안과 지역의 기대를 짊어지면서도, 한편으로는 독립적이며 자유로운 자신만의

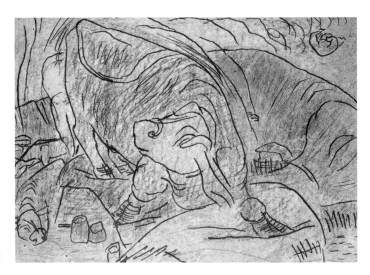

〈소〉 스케치

화풍을 펼침으로써 정반대의 두 지향성이 빚어내는 긴장관계를 유지했다. 그의 화폭에 드러나는 짙은 향토색은 정반대의 방향으로 나아가고자 하는 자신의 두 가지 중대한 의지를 잇는 가교 역할을 하는 동시에, 스스로 자신의 삶에서 벌어지고 있는 반목을 교합하는 작업이었을 것으로 짐작할 수 있다.

한민족과 소 그리고 아이들

그에게 남다른 사명감이나 의미 부여가 없었다면, 뜻하지 않은 귀국(1943)과 뒤이은 결혼(1944)으로 붓을 놓고 생환의 전선에 뛰어들었을 때 자신의 정체성을 유지하기 어려웠을 것이다. 그는 묵묵히 집안의 교육 사업에 투신해 인재 양성에 몰두하며 해방 후 어려운 시기를 이겨내는 중이었다. 자신의 토양에 발 디

딘 상태로 현실과 작품 세계를 잇는데, 그 대표적인 결과물이 바로 '소'이다. 인간 진환의 고민과 진정성이 단단하게 함축된 제재인 소는 다양한 의미로 해석할 수 있겠다. 무엇보다 억압된 상황에서도 순수함과 내재적인 힘을 잃지 않은 민족성의 투영이라는 점에서 고향에서 비롯한 그의 향토적 정서가 어떻게 화폭에서 승화되고 있는가를 이해할 수 있다. 그는 친숙한 농촌의 자연 속에 거칠고 투박하지만 순수하고 올곧은 소를 세움으로써 한민족이라는 추상적인 의미를 구체화시키고 있는 것이다.

농경 문화에서 소는 중요한 의미를 갖는다. 인간만의 힘으로는 이뤄 내기 힘겨웠던 농경문화의 완성은 소라는 동반자가 있었기에 어느 정도 가능했을 것이다. 소는 농경 문화를 기반으로 하는 인간의 가장 자연적인 상징물이자 땅과 인간의 사이를 잇는 매개자이다. 외세에 속박된 한민족에게는 자연마저 수탈의 대상이 될 수밖에 없었다. 그 수탈의 공간 한가운데에 선 소의 모습은 바로 한민족 그 자체를 상징하는 것이 아닐지.

식민 시대를 살아가는 조선인, 특히 지식인에게 조선의 정신과 문화를 조명하는 작업은 쉽지 않았다. 때문에 당대 서양화가들이 자주 소라는 공통의 이미지에 조선인과 토착 문화를 집약시켰다는 것은 미술사적으로만이 아니라 문화사적으로도 큰 의미를 갖는다. 흔히 '소의 작가'로 평가받는 이중섭 역시 진환과 같은 신미술가협회 동인으로 작품 활동을 함께한 작가이다. 기록에 따르면 당시 동인들이 공통으로 소라는 제재에 대해 고민하고 천착한 것을 확인할 수 있다.

진환은 10여 년에 이르는 짧다면 짧은 작품 활동 기간 중 상

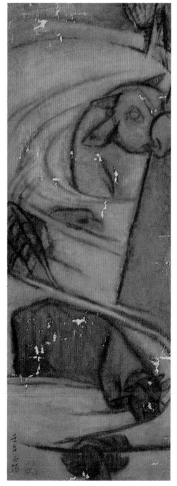

〈물속의 소들〉(1942)

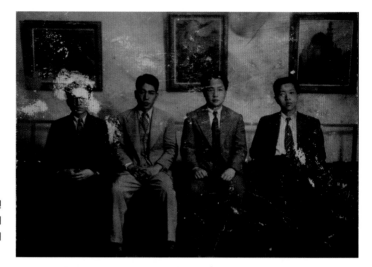

신미술가협회 제2회 전시회에서(1942. 5). 왼쪽부터 진환, 이쾌대, 최재덕, 홍일표. 진환 뒤의 엎드린 소 그림이 이해 전시에 출품된 〈우기 1~3〉 중 하나일 것으로 추정된다.

당 기간을 소에 할애했다. 그가 본격적으로 그림을 그린 시기는 1930년대 중반부터 사망하기 전까지로 현존하는 작품이 많지 않다. 붓을 잡았던 시기의 절반가량에서 소를 그린 작품이 탄생했다. 특히 「화력서」로 미루어 그의 신미술가협회전 출품작 대부분이 소 그림이었음이 확인된다. 이것이 바로 작가 진환을 또한 명의 '소의 작가'로 부르는 이유이다.

진환의 소 그림은 향토 속의 소이기 때문에 더욱 가치를 지니고 있다. 이쾌대 역시 짐작하고 그 점을 깊이 인식했던 듯하다. 특히 거의 은둔생활을 하다시피 시골에만 묻혀 살던 진환의 경우, 소에의 애정은 당시 시대상황과 더불어 정직한 시가천심이 한 조형의인에는 틀림없었을 것이다. 특히 식민지하에 있어서 소가 주는 의미는 마치 조국강토를 빼앗긴 한민족의 한 상징으로 보여지기에 충분하기도 했다.

(윤범모, 미술평론가)

진환의 소 그림이 완성 가까이에 이르는 시기는 그의 고향인 무장과 그가 가장 아끼는 대상인 소가 화폭에서 어우러진 시기이다. 신미술가협회전 출품작 역시 대부분이 소 그림이었다. 대표작으로 알려진 〈심우도〉 시리즈는 신미술가협회전에 잇따라 출품됐다. 윤희순(尹喜淳, 1902~1947)은 신미술가협회 제3회 전시회에서 "진환의 '소' 그림이 지닌 조형적 특징은 표현주의 방식에 있다. 표현주의자들은 예술의 진정한 목적이 감정과 감각의 직접적인 표현이며 회화의 선, 형태, 색채 등은 그것의 표현 가능성만을 위해 이용되어야 한다고 주장했다. 따라서 구성(구도)의 균형과 아름다움에 대한 전통적 개념은 감정을 더욱 강력하게 전달하기 위해 무시되었으며, 왜곡은 주제나 내용을 강조하는 중요한 수단이 되었다"고 평했다.

진환의 소를 제재로 한 것 또한 조선 소의 정서를 응시하는 데서 발효된 것이며, 진환의 변왜(變歪), 진환의 화면은 이쾌대 씨에 비하면 세련된 지성이 있다. 그러므로 (소품인 까닭도 있겠지만) 훨씬 앙그러지고 색감도 명쾌하다.

(윤희순)

화가 정현웅(鄭玄雄, 1911~1976)은 1943년 열린 신미술가협회 제3회전에 출품된 진환의 작품 〈우기(牛記)〉 평에서, 그의 작품 세계에서 소가 점하는 위치와 그가 소를 대하는 자세 혹은 태도를 잘 짚어내고 있다.

이 회원들에게는 공통한 일종의 낭만적인 요소를 지니고 있는데

이분도 그러한 세계를 '소'라는 한 개의 제재를 빌어 표현하려는 것 같은데 확실히 이것은 진환의 독백의 세계요. 같은 제재를 취급하면서 늘 해석의 변화가 있는 것에는 감심하였다.

그 당시 평들에서 언급하는 진환의 소 그림의 '표현주의적' 특징은 자기 내면의 목소리를 변화와 왜곡(변왜)의 형식으로 강조하되, 무엇보다 선을 위주로 한 단순화된 평면성을 추구했다는 점에 있다. 소를 소재로 한 진환의 그림이 단순한 중심 소재를 넘어서 뛰어난 작품적 완성도로 끌어올려졌음을 짐작할 수 있다.

신미술가협회 마지막 전시였던 제4회전에는 〈심우도〉가 2점이나 출품되기도 했는데 그중 한 점이 '무장의 소'를 그린 것으로 작가이자 친우였던 이쾌대에게 전달된 기록이 있다. 이쾌대는 진환에게 보낸 편지에서, 진환에게서 받은 〈심우도〉 소품을 조석으로 보고 있다며, 사랑한다고까지 표현한다.

어언간 형의 학안을 접한 지도 일 년이 가까워옵니다. 단지 형의 〈심우도〉만이 조석(朝夕)으로 낮에도 늘 만나고 있습니다.

긴박한 시국에 반영된 무장의 소를 금년은 아직 배안치 못하였습니다. 분뇨우차의 소는 이 골(경성)서도 때때로 만나봅니다만 역시 무장이 소가 어울리는 수일 겝니다. 경성의 우공들은 사역의 것이고, 무장의 것은 그 골을 떠나기 싫어하고 부자의 모자의 사랑도 가지고 그 논두렁의 이모저모가 추억의 장소일 겝니다.

형의 우공(우리 집에 잇는 〈심우도〉 소품)은 무장의 소산이므로 나는

사랑합니다. 가을에는 꼭 보여주셔야겠습니다.

이처럼 이쾌대는 진환의 소 그림을 좋아하였는데 그의 대표
작이었을 〈심우도〉가 남아 있지 않음은 아쉽기만 하다.

작가 진환의 소를 동시대 작가들의 그것과 비교한다면 무엇
보다 작가 본인의 출신과 깊은 관계성을 맺으며 독보적인 정서
를 형성한다는 점에 주목을 해볼 수 있다. 이는 작가 본인에게
는 물론 그의 작품을 사랑한 지인들에게도 '무장의 소'라는 하
나의 고유성으로 인정받았다는 흔적이 발견된다.

진무루(鎭茂樓)에서 큰길을 따라 남쪽으로 백오십 미터를 내려오
면 오른편으로 골목치고는 넓은 편인 작은 길이 있다. 이 골목으로
십 미터쯤 들어가면 오른편에 대문을 가운데로 하고 양쪽에 곡간이
있는 기와집을 발견하게 된다. 전형적인 한옥은 아니지만 이 집에
들어서면 뜰이 넓고 뜰 한가운데에는 함석 지붕을 한 우물이 있으며
왼편에는 꽃밭이 있고 그 꽃밭 뒤에는 채소를 심을 수 있는 공간이
있다. 뜰을 가운데 두고 대문채와 대칭되는 곳에 본채가 자리를 잡
고 있는데 이 집은 나에게 특별한 추억이 있는 곳이다.

지금도 그렇지만 당시에 불과 200여 호가 살고 있던 면소재지에
서 그 집은 나의 국민학교 일학년 때의 담임선생님 집이었다. 원래
집안끼리도 가까운 사이였기 때문에 나는 이따금 그 집에 가는 기
회가 있었는데, 그 집의 안방에는 '소'를 그린 화폭이 걸려 있었다.
'소'를 그린 화가는 그 집 아들로서 일본 유학을 마치고 한때 무장중
학교 교장을 지낸 다음 서울에서 활동 중이라는 이야기를 누군가에

게서 전해 들었다. 아직 그림에 대해서 어떤 생각을 갖기에는 어렸던 나는 '소'의 그림이 우리집 안방의 벽장 문에 도배를 해놓은 공작과 호랑이를 그려놓은 민화와는 다르다는 생각을 했었다. 지금 생각해보면 '소'의 그림이 민화보다는 사실적이었지만 실제보다는 어떤 측면이 강조된 것이었다. 더욱 그러나 어떤 측면이 강조되었는지는 기억해낼 수가 없다. (…)

내가 다시 나의 오랜 기억의 한 모서리에 있던 그를 생각하게 된 것은 70년대 초였다.

화가 이중섭에 대한 재평가가 이루어지면서 회고전이 열리고 또 월간지에 이중섭 전기가 연재되고 있을 때 나는 우연히 이중섭의 '소'를 보았다. 그 순간 오랜 망각 속에 묻혀 있던 유년시절의 추억 한 자락이 열리면서 그때 본 '소'와 이중섭의 '소'가 너무나 흡사한 것 같았다. 뒤에 그 두 '소' 그림을 대조한 결과 소의 모양이나 전체의 구도는 전혀 다른 반면에 그림이 표현하고 있는 소의 느린 동작과 강력한 힘은 비슷한 분위기를 갖고 있음을 알 수 있었다.

진환의 '소'는 '이야기'를 가지고 있다. 그것은 어쩌면 나의 고향 이야기이기 때문에 나에게 읽혀지는 것일는지도 모른다. 지금도 귀향 버스에서 내리면 너무도 갑작스럽게 느껴지는 마을의 정적때문에 나는 그 때마다 당황하게 된다. 폐허로 무너져내리고 있는 토성, 낮게 깔려 있는 오두막집들이 여름의 뜨거운 햇볕이 내리쬐면 모든 것이 정지된 것 같다. 이 정적은 기억될 수 없는 힘으로 마을 전체를 억누르고 있어서 마치 진공 상태에 빠진 것 같다.

그런데 자세히 보면 그 가운데에도 살아서 움직이는 생명체가 눈에 띤다. 토성 위에 매어놓은 한 마리 황소인 것이다. 이 황소의

느린 움직임과 터질 듯한 힘은 마을 전체를 억누르고 있는 정적의 무게를 은근하게 그러면서도 완강하게 버티고 있다. 이러한 '소'를 보게 되면 그것이 '무장'이라는 마을의 공간의 상징이라는 생각을 한다. 세월의 풍상 속에서 보이지 않는 생명력을 발휘하여 느린 변화를 보이는 점에서 그곳은 우리나라의 어느 곳에서나 볼 수 있는 촌락이지만, 진환이라는 화가가 그린 '소'는 단순한 소가 아니다. (…)

그의 '소' 그림은 대단히 문학적이다. 다시 말하면 이야기의 서술과 장면의 묘사로 가득 차 있다. 그것이 곧 탁월한 화가라는 이야기로 바꿔 말할 수 있는 것은 물론 아니다. 나 자신 미술 전문가가 아니기 때문에 그의 그림이 가지고 있는 문학적인 성격을 이야기할 따름이다. (김치수, 문학평론가)

진환의 고향 후배인 김치수(金治洙)의 「그림 속의 말」 중에서 진환의 소 그림은 향토 속의 소이기 때문에 더욱 가치를 지니고 있다. 이쾌대 역시 그 점을 깊이 인식한 듯하다. 특히 거의 은둔 생활을 하다시피 시골에만 묻혀 살던 진환의 경우, 소에 대한 애정은 당시 시대 상황과 더불어 현실의 정직한 시각적 조형화임이 틀림없었을 것이다.

누차 인용되는 「'소'의 일기」에 따르면 진환은 우리나라 어디에서나 볼 수 있는 소, 그 가운데에서도 "몸뚱아리는 비바람에 씻기어 바위와 같"은 소에 대한 확고한 조형 철학을 지니고 있었다. 그의 소 그림에 대해서는 당시 동인들 사이에서도 의미

있게 받아들이고 있었다.

작가 진환의 소 그림이 평가받는 이유가 단순히 특유의 독자성에만 있는 것은 아니다. 진환은 성실한 노력을 통해 자신이 독자성을 부여한 '무장의 소'를 미술적으로도 탁월한 경지에 끌어올려놓았다. 그의 소에는 강인함과 묵묵함, 순수함과 내면의 깊은 힘이 서사적으로 드러나 있다. 이 같은 표현은 대상을 평면적인 대상으로 보지 않고 그 안에 조선인의 정신이라는 입체적인 세계를 펼쳐냈기 때문에 가능했을 것이다.

하지만 일련의 서사를 이루었다고 해서, 그것이 모두 화폭에 드러날 수 있는 것은 아니다. 그는 신미술가협회 활동 시기를 전후로 집중적으로 소 그림에 몰두했으며, 다양한 표현 방식으로 변주하기 위해 끊임없이 노력했다. 남겨진 여러 점의 드로잉 작품은 〈심우도〉와 같은 우수한 작품이 탄생하기 위한 과정이었던 것임을 짐작할 수 있다.

진환의 소 그림의 제재적 특징은 두 가지로 요약할 수 있다.

첫째, 고향 무장의 농촌 현실이 반영된 소의 모습을 그리고 있다. 고향의 생활 속에서 항상 가깝게 접하고 있는 산과 들, 마을, 연기 등 현실의 풍경과 함께 소라는 대상에 각별한 애정을 갖고 있음을 그림에서 볼 수 있다. 「소'의 일기」에서 말하는 "힘차고도 온순한 맵씨" "비바람에 씻기어 바위와 같"은 몸뚱아리, "눈한 눈방울, 힘찬 두 뿔, 소용한 농삭" "비눙처럼 꿈을 싣고 아름"다운 꼬리, "인동넝쿨처럼 엉크러진 목덜미"의 표현이 그대로 작품에 나타나 있다.

둘째, 일제강점기라는 시대 상황 속에서 민족의 앞날을 향한

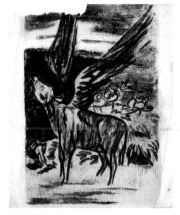

〈날개 달린 소〉(먹과 채색)

〈날개 달린 소와 소년〉(1935, 수묵)　　　　〈날개 달린 소와 소년〉(1935, 채색)

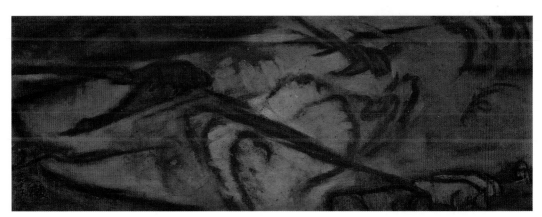

소(沼)(1942, 유채)

〈소〉 스케치

〈소〉 스케치

〈기도하는 소년과 소〉(1940경)

염원을 소라는 대상에 의탁하여 그리고 있다고 볼 수 있다. 그가 보고 느낀 소의 꼬리는 "비룡처럼 꿈을 싣고" 있다고 했는데, 그러한 생각의 비약적 표현을 위해서일 수도 있는, 소에게 날개를 달아 하늘로 힘차게 펼치고 있는 작품을 보여준다.

그러한 작품으로는 목판에 유채로 그린 작품 한 점과, 종이에 수묵과 수묵채색으로 그린 작품 두 점이 남아 있다. 그중 수묵과 수묵채색 두 점은 비슷한 형태를 보이는데, 날개 달린 소가 화면에 가득 차게 그려져 있고, 우측 하단 여백에는 소의 등에 탄 아동이 조그맣게 그려져 있다. 나머지 유채 작품은 앞의 두 그림과 반대 방향으로 날개 달린 소가 그려져 있는데 배경의 꽃과 하늘이 인상적이다.

〈소(沼)〉에서는 비상하는 새들 아래 땅에 마을의 연기와 어디론가 가고 있는 소 떼가 있다. 공중의 새들은 지상의 소들과 일심동체가 되어 날고 있다고 볼 수 있다.

또 다른 그림 세 점에서는 전면을 향해 고개를 틀어 두 뿔(상하 방향)이 부각된 소의 얼굴은 눈을 감고 명상에 잠겨 있는데, 민족의 앞날을 위한 염원을 내포하고 있다고 볼 수 있다. 특히 〈기도하는 소년과 소〉에서 두 뿔이 화면 가득 상하 방향으로 있고 그 중심부의 조그만 원형 공간에 앞의 그림과 같은 형태의 소의 모습이 기도하는 소년과 나란히 그려져 있기 때문이다(김영나, 「진환의 회화연구」, 2002).

단순히 소를 함께 주된 소재로 삼았기 때문만이 아니라 작품 전반을 이끌고 가는 지향성이나 이를 펼쳐내는 방식 면에서 진

환의 작품은 이중섭의 그것과 깊은 유사성을 띤다. 만일 진환의 작품이 온전히 이어져왔더라면 이중섭의 소를 주제로 한 작품들과 비교하며 당시의 시대상을 되살려볼 수 있는 계기가 되었을 것이다.

이중섭의 소 그림이 시대에 억눌린 개인의 처지나 감정을 짙게 반영하였다면, 진환의 작품에서 소의 역할은 보다 한국적이고 향토적인 특색을 띠고 있다. 더욱이 그 작품이 그려진 시기가 이중섭보다 앞선 일제 식민지 지배 아래였다는 점에서 진환의 소는 곧 한민족 그리고 크게 저항할 수 없는 진환 본인의 자화상이라는 점은 더욱 크게 부각시켜 볼 만하다. 속절없이 요절한 진환과 달리 좀더 긴 시간 작품 활동을 했고 작품에 대한 조명 역시 진환보다 앞서 이미 이루어진 이중섭의 작품이 대중적인 평가를 많이 받고 있는 반면, 진환의 작품은 그렇지 못하다는 사실은 또 하나의 아쉬움이다.

윤범모는 소 외에 '아이들'이라는 화제(畫題)에서도 진환과 이중섭 사이에 친연관계가 있음을 시사한다.

소를 즐겨 그렸던 소재 인식이나 화풍의 상당부분에서 진환과 이중섭의 친연관계를 지적하지 않을 수 없다. 예를 들어 진환의 〈천도(天桃)〉라는 작품을 보면 결정적으로 이 점을 뒷받침하게 된다. 벌거벗은 아이들은 물론 복숭아나무와 꽃나무 그리고 물고기 등에 이르기까지 구성과 그 표현 양식이 같은 맥락에서 파악되고 있음은 어쩔 수 없는 사정이기도 하다. 물론 두 사람이 천진무구한 회화 세계를 갖고 예술의 순수성을 지키려고 했기 때문인지도 모른다.

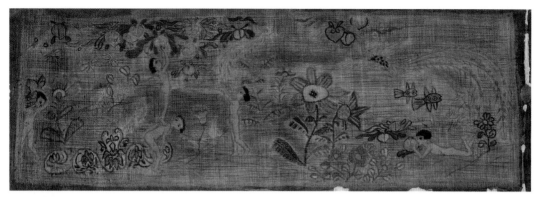

〈천도와 아이들〉(1940경)

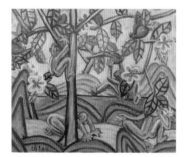

이중섭, 〈도원〉(1953경)

　　인용문의 〈천도〉란 1940년대 신미술가협회전에 출품된 〈천도(天桃)와 아이들〉(1940경)이다. 아이들이 천도를 따며 자유롭게 노니는 풍경을 그린 것으로 천진무구한 동심 세계를 표현하면서도 희미하게 나타난 봉황 등으로 신비로운 분위기를 자아내는 작품이다. 이 작품도 1953년경 그려진 이중섭의 작품 〈도원(桃園)〉과 유사성이 많은 작품인데, 특히 아이들에 대한 묘사나 복숭아나무를 중심으로 삼은 주제의식 등이 닮아 있다.

화가로 교육자로

　　화가 이전의 인간 진환의 인생은 가족에서부터 출발하는 사회석 범주 안에 머물며 성실하고도 진지한 양상으로 전개됐다. 그가 가족 그리고 지역 사회 안에서 스스로에게 부과한 인간적인 특성은 상당히 이타적이고 투신적인 태도였다. 특히 교육을 통해 쓰임이 있는 인재를 양성하고자 한 그의 활동들은 유독 어린

이와 고향을 사랑한, 그리고 억압된 민족의 독립과 부흥을 바란 그의 마음과도 상통하는 바가 있다. 인간 진환은 가족에게 깊은 애정을 보내고 교육자로서 민족과 자신의 고향에 이바지하는 행보를 보였다.

진환이 교육자로서 첫발을 뗀 것은 일본 유학 시절이다. 1938년 3월 미술공예학원 순수미술연구실에 입학한 그는 2년 후 졸업과 함께 강사로 임명된다. 같은 해 9월에는 동원 부속 도쿄아동미술학교 주임을 맡기도 한다. 부유하지 않은 유학 시절 미술을 공부하는 방편이자 또 하나의 학습의 기회로 그에게 좋은 기회가 되었던 교직 생활은 그러나 갑작스러운 귀향과 함께 막을 내리게 된다.

가족의 거짓 부고로 급작스럽게 귀향한 그는 한동안 엄한 부모님의 지시로 발이 묶여 칩거를 지속하다가 혼인과 함께 그대로 지역에 뿌리를 내리게 되었다. 이 시절 그는 화가보다는 가장이자 지역을 이끄는 신(新)지성인으로 존재했다.

같은 고향 후배로 진환 누이 중 하나의 초등학교 제자인 문학평론가 김치수는 어린 시절 진환에 대해 소문으로나마 접했던 추억을 회상한 바 있다.

내가 그 당시 이 화가에 대해서 갖고 있던 인상은 그가 우리 마을에서 태어난 선각자 가운데 한 분이라는 것이었다. 대부분의 주민들이 가난한 농민이었던 우리 마을에서는 서울이나 일본으로 유학을 갔거나 그곳에서 활동을 하고 있는 몇 안 되는 사람들을 성공한 사례로 생각하고 선망과 외경의 눈으로 바라보는 것이었다. 그는 나에

게 그런 사람들 가운데 한 사람이었다.

당시 지역민들이 진환과 그의 집안을 어떻게 바라보고 평가했는지 엿볼 수 있는 대목이다.

교육자의 길을 마다하지 않고 묵묵히 최선을 다하고자 했던 진환은 향토 교육에 작지 않은 뜻을 가졌다. 배움이 짧고 힘을 지니지 못한 조선인에게 배움의 기회를 갖도록 하고 이들의 역량을 신장시키는 것, 큰 틀에서 민족성을 강화해 길고 긴 식민 지배에서 탈출할 수 있도록 하는 정확하고 가능성 있는 방법이었다. 또 한편으로는 농민들을 깨우쳐 농본주의의 근간을 잇도록 하는 것이 말하자면 그의 가문의 가업이었다.

귀향 후 진환은 집안에서 설립해 운영하던 공민학교에 재직하며 본격적으로 교육자의 길을 걷게 되었다. 지역 유지였던 그의 부친은 무장농업학원을 설립하는 등 지역 교육 사업에 혼신을 기울였는데 그 뜻을 진환 또한 이어받은 것이다. 이후 그는 교육자로서 김치수와 같은 직간접적인 후학을 많이 양성하였다. 무장농업학원이 초급중학교로 승격된 후에는 초대 교장직을 맡기도 했다.

시골에 파묻혀 지내던 진환을 끊임없이 불러 세운 것은 작품 활동에 대한 변함 없는 열정과 그의 작업을 고대하는 화우들이었다. 그의 상경은 교육가의 삶을 이어가면서도 화가로서의 삶을 재개한 것이라는 점에서 눈길을 끈다.

지금도 창작과 미술교육의 주요 본산으로 평가받고 있는 홍익대학교 미술학부는 광복 직후에 설립 준비를 시작하며 마침

내 교수를 초빙하기에 이르렀다. 초대 교수직을 제안받은 진환은 다시 한 번 고향을 떠나기로 결심한다.

이제 막 수업을 개설한 학교의 강단에 섰으니 생활이 넉넉하지는 않았을 것이다. 수년간 손 놓고 있던 작품 활동까지 다시 시작하며 부담감을 안고 있던 그에게는 더더구나 고된 생활들이 이어졌을 것으로 짐작할 수 있다. 이 같은 생활의 어려움은 그의 처남인 강봉구가 그 무렵 누나에게 보낸 엽서에서 일부 확인할 수 있다.

며칠전 자형께도 만나 뵈었지요. 50년 미술전이 7월 5일경부터 있다는데 심사위원의 일인으로서 출품도 해야 하므로 제작에 바쁘신 모양입니다. 처음에 약속했던 사택도 주지 않고, 이사네 올라가는 쌀값이네, 서울에 와서 더 고생될 것 같아 이사도 못했노라 하시던데, 생활, 예술에 대한 번민으로 좀 신경질이 되신 것 같습니다.

하지만 그조차 진환에게는 작품에 대한 열정을 바탕으로 하는 집중이었다. 더욱이 이제 일본 유학 시절과는 달리 뜻을 가지고 후학을 양성하며 진지하게 자신의 작품을 좇는다는 점에서 진환의 서울 생활은 더 큰 기대감을 불러일으켰다.

다양한 재능, 타고난 예술성

진환은 화가로서 높은 기량과 자질을 가진 작가이자, 내면의 세

계와 정체성을 화폭에 담아내고자 노력한 인간으로서 동시에 존재했다. 그는 추상적으로 존재하는 내면 깊은 곳의 의미들을 끊임없이 발굴하고자 했는데, 이는 곧 '고요한 심연의 세계를 가진 명상의 작가'라는 표현과도 일맥상통하는 것이다. 그가 펼쳐낸 독백의 세계는 소와 같이 그가 즐겨 다루던 소재들에 응축되었다. 그렇기 때문에 그 소재들을 다루는 기법이나 표현은 그가 심연에 지니고 있던 추상적인 의미들을 다루는 기법이나 표현이나 다름없었다.

작가 정신이란 본인의 자유로운 표현들에서 스스럼없이 발현돼 나오는 것으로, 한 작가의 작가 정신을 조망하는 데 중심이 되는 기법 외 활동들을 살펴보는 것 또한 의미 있는 탐구가 될 것이다. 작가란 무릇 하나의 세계를 자신만의 기법으로 구축해 내는 데 골몰하는 인생을 사는 법이다. 진환의 예술은 자신만의 기법은 물론 그림, 그것도 서양화의 다양한 기법들이 주축을 이뤘다고 할 수 있다. 하지만 그 기법에 드러난 예술적 양상은 다양한 분야에 대한 그의 관심과 재능을 반영하였다.

본명 '기용(錤用)'이던 진환은 자신의 삶의 중심에 미술 활동을 놓을 무렵부터 이름을 '환(瓛)'으로 바꾸고 생의 나아갈 바를 분명히 했다. 결국 그림 그리는 사람으로서의 삶은 그가 자신에게 부여한 적극적이고 독립적인 사명이었던 것이다.

이로써 그에게 그림으로 표현되는 세계의 구축이 얼마나 중요했던 것인가를 스스로 직접 바꾼 이름을 통해 더욱 선명하게 인식할 수 있다.

진환의 예술적 재능은 유년 시절부터 도드라졌던 것으로 보

진환(진기용)의 무장보통학교 6학년 통신부
(1925)

인다.

　그는 고향인 무장에서 유년을 보냈다. 당시의 학제로 보통학교 시절 통신부들이 몇 점 남아 있어 그의 재능이 발현되던 시기를 짐작해볼 수 있다. 6학년 통신부에 의하면 그의 학년말 최종 성적은 전체 34명 중 9등이었다. 전반적으로 가족이나 주변인의 기대에는 미흡했을 것으로 보이나, 도화(미술)를 비롯, 국어 중 읽기, 창가(음악), 체조(체육) 등의 과목에서 1년 내리 '갑'을 받은 점이 눈길을 끈다.

　이 같은 재능은 고등보통학교까지 이어진다. 1931년 18세의 나이로 고창고등보통학교를 졸업한 진환에 대해 주변인들은 "음악에 재능이 있었다"고 증언한다. 그의 음악 재능은 작품에

〈바이올린이 있는 풍경〉(1932)

도 드러나 있다. 바이올린을 직접 연주하기도 했다는 그는 고등
보통학교 졸업과 보성전문 중퇴 전후 진로를 고민하던 시절 작
품 〈바이올린이 있는 풍경〉(1932)을 남겼다. 탄탄한 사실적 묘
사가 인상적인 이 작품은 암갈색의 어두운 화면에 단조로운 구
성이지만, 기량이 한창 성장하고 있는 초기 작품의 잠재된 열정
이 묻어난다. 한창 미술에 대한 열정과 본인의 실력을 탐색하던
시기에 가까이에 있던 것들을 화폭에 담았으리라고 추정해보면
그의 주변에 가깝게 두었던 악기 등에 그의 관심이 향하는 것은
자연스러운 일이었을 것이다.

청년이 된 이후 진환은 더욱 역동적으로 예술 활동에 몰입했
다. 그림, 음악, 노래 등 다양했던 관심이 그림 하나로 집중되었
고, 그 진지함 또한 깊어졌다. 그렇다고 그가 평생 그림에만 자
신의 예술가적 열정을 쏟아넣은 것은 아니다. 그는 글이나 노래
등으로도 자신의 작가 세계를 확장했다. 일본에서의 생활이 그
림 활동에 집중되었다면, 고향으로 돌아와 일가를 이룬 뒤 본의
아니게 붓을 놓고 생활에 집중하게 됨으로써, 드러낼 기회가 없
었던 다른 분야의 재능들이 자연스럽게 발현되기도 했다.

홍익대학교 미술학부 교수로 서울에 기거하면서도 그는 꾸준
히 가족들과 연락을 주고받으며 사랑을 표현했다. 특히 사랑하
는 자녀들과 떨어져 살며 커져가던 아쉬움을 자녀들을 위한 책
이나 음악으로 달랜 점이 눈길을 끈다. 그가 아들을 위해 손수
만든 그림책이나 동요집 등은 그의 본업인 화업과는 별개로 흥
미로운 면모를 보여준다.

타지 생활에서 비롯하는 생활고나 이제 막 문을 연 신생 학교의 교육자로 여러 가지 면에서 어려웠을 생활에도 불구하고 그는 동요가 곁들여져 어린이들도 쉽게 볼 수 있는 그림책을 손수만들었다. 제목 역시 『그림책』인 이 책은 고향에 있는 아들을 위해 제작한 것으로 알려졌다.

어린이들을 위한 작업은 여기서 그치지 않았는데 『쌍방울』이라는 동시집 역시 중요한 전시들과 함께 역점을 두어 준비한 과정이 남겨진 기록을 통해 전해진다. 아쉽게도 이 동시집은 조판과정에서 6·25가 발발하여 기록으로만 남게 되었다.

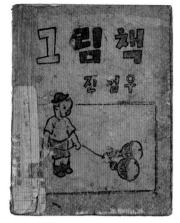

「그림책」 표지

어떤 재능으로 작품 활동을 하더라도 작가 진환 본연의 작가정신은 달라지거나 흐려지는 성질의 것이 아니었다. 그의 작품은 내면 깊은 곳에서부터 뿜어져 나오는 사색과 고민의 결과물로서, 그를 사랑했던 많은 지인들이 회고하는 그의 모습 또한일관되었다.

「그림책」 중 「병아리」

> 화가에도 여러 가지 유형의 사람이 있다고 생각합니다. 무작정 그저 열심히 그림부터 그리는 사람이 있고, 그리는 행위에 앞서 깊이 생각에 빠지는 양극단을 들 수 있다면 (…) 진 화백은 다분히 후자에 속하는 작가였습니다. 지금도 둥근 테 안경의 흐트러짐 없는 단정한 모습이 뚜렷이 떠오릅니다. (하야시다 시게마사)

꾸밈없이 순수한 열정과 진지함으로 예술을 대했던 그의 태도는 미술가로서의 성공이나 작품의 완성 정반대 편에서 작가

로서의 삶 자체를 응시한다. 인간 진환이 자신에게 지워진 의무나 기대를 떨치지 않고 묵묵히 그에 부응하는 삶을 살았다면, 또 다른 한편에서 작가 진환은 자신의 심연까지 깊이 들어가 내면을 들여다보며 그에 조응하는 열망을 부지런히 표현하는 삶을 살고자 했던 것이다.

작품에 대한 끊임없는 갈구와 부지런한 노력은 마침내 그의 내면에 존재하는 보이지 않는 추상적인 의미를 화폭에 구현할 수 있도록 했다. 다음은 그의 표현적 성향에 대한 분석이다.

진환의 작품은 표현주의적 방식을 따르고 있는데 미술사조에서 보면 표현주의자들은 예술의 진정한 목적이 감정과 감각의 직접적인 표현이며 회화의 선, 형태, 색채 등은 그것의 표현가능성만을 위해 이용되어야 한다고 주장했다. 따라서 구성(구도)의 균형과 아름다움에 대한 전통적 개념은 감정을 더욱 강력하게 전달하기 위해 무시되었으며 왜곡은 주제나 내용을 강조하는 중요한 수단이 되었다.

(윤희순)

생활과 예술이 단순하게 정돈된 그의 삶은 번잡스러운 법 없이 항시 단정했고 순수했다. 민족을 부당하게 침략해 짓누른 일본 제국주의에 반대 의사를 고수하거나, 언제 소멸할지 모를 민족정기를 지켜나가기 위한 하나의 방편으로 항도 교육에 투신한 이력도 있다. 그럼에도 불구하고 그의 인생 전반을 견인한 주요한 주제는 예술이었고, 예술가적 삶의 방식은 죽는 순간까지 이어졌다. 바로 이런 구체적인 삶의 방식은 진환을 그저 암

울했던 시대의 잊혀진 서양화가를 넘어, 예술가의 삶을 지향한 진정한 예술가로서 평가해야 하는 근거가 되는 것이다.

청년 진환의 홀로서기

> 우선 식구들에게서 완전히 벗어나야 해. 우선 내적으로 자립하여 완전히 자립해야 해, 우선 내적으로 자립하고 그런 다음 외적으로 자립하여 완전히 자립해야 해, 하고 삼촌이 말해주었다.
>
> (토마스 베른하르트, 『소멸』 중에서)

오스트리아 소설가 토마스 베른하르트는 대표작 『소멸』을 통해, 왜곡된 과거의 이데올로기로부터 벗어나 스스로 독립하고자 하는 한 개인의 내면의 순수한 독립성을 그려낸다. 작중 화자 무라우는 가족이나 국가로 대표되는 추상적인 이데올로기로부터 벗어나기 위해 물리적으로도 자기 자신을 가족이나 지인들로부터 멀리 떨어뜨릴 필요가 있음을 자각한다.

작가 진환이 단순히 그림을 좋아하는 소년에서 도쿄 유학생이 되기까지의 시기에도 『소멸』의 무라우처럼 자립한 삶을 선택하려는 청년의 진지한 고민과 방황이 있다. 그는 평생 떨치지 못한 민족과 가족의 기대와 삶을 짊어지고 있었다. 그는 그로부터 자신의 심신을 멀리 떨어뜨려놓음으로써 비로소 본격적인 작가의 삶에 한 발을 들여놓을 수 있었다.

일본 유학 시절 집중적으로 이뤄진 진환의 작품 활동은 대체

로 한 조선인 청년의 독립성을 구현하는 데 초점이 맞춰져 있다. 작가로서 그는 내면 심연의 추상적인 의미들을 끊임없이 발굴하고 다듬어 작가적인 기량으로 완성시키고자 했다. 그의 작품과 활동을 보면 구태의연한 기존의 화풍이나 작가로서의 지위를 얻기 위한 일체의 노력들로부터 벗어나 있음을 알 수 있다.

작가 진환은 일찍이 사회적인 성공을 멀리했을 뿐 아니라, 화풍 또한 기존의 격식이나 잣대에 얽매이지 않고 보다 자유롭고 독립적인 시도를 할 수 있는 기회를 중요시했다. 작품 활동 또한 그의 이 같은 철학에 부합해 관전이나 일제가 주도한 선전보다는 독립적인 사조의 독립전에 주로 출품한 이력을 확인할 수 있다.

물론 그가 살아간 시절이 식민 지배 아래서도 가장 악랄한 일제의 압박과 소환이 있었던 시기였음을 감안하면, 그가 사회적인 요구에 일절 응하지 않음으로써 제국주의 식민 정책에 저항하려 했다는 해석을 내놓을 수 있다. 하지만 그보다 앞서 청년 작가 진환이 자신을 얽어매는 속박이나 기존의 관념으로부터 벗어나 자유롭고 독립적으로 자신의 내면을 조명하고자 했음을 이해할 때 비로소 그의 작품들을 온전히 이해할 수 있다.

도쿄 유학은 작가 진환의 예술적 기량을 향상시키는 동시에, 작품으로 구성하고자 했던 작가열의 방향성을 제시하는 계기가 되기도 했다. 치열했던 일본에서 보낸 유학 생활은 진환이 예술가를 지망하는 청년에서 작가의 세계에 본격적으로 진입하는 중요한 기점이 된다. 특히 이 시기가 중요한 이유는 미술에 대한 뜨거운 열망과 가족의 반대라는 개인적인 사건 속에서 고뇌

에 빠졌던 작가로서의 활동이 마침내 같은 세계를 추구하는 이들과의 만남으로 나아갈 수 있었다는 데 있다.

일본 유학 초기, 집안의 반대가 여전했음에도 진환은 유학 생활이 주는 독립성과 역동성에 완전히 빠져들었다. 그를 비롯한 20대 초반 젊은 예술가들의 일본 생활과 열정은 아래의 회상으로 짐작해볼 수 있다.

진환의 일본미술학교 2학년(1935), 4학년(1937) 성적통지표

우리들은 20대 초반의 젊은 나이에 화가의 부푼 꿈을 안고 이국 땅에서 만났다. 밤을 새워 예술론을 얘기하고, 때로는 모질게 싸워 가면서도 서로의 우정을 쌓아갔다. 그들 중에서 나와 가장 절친했던 진환은 표현주의 그림을 그렸는데 30대에 요절하고 말았다. 어느 책엔가 그가 베를린올림픽 행사의 일환인 국제예술경기전에 입선한 〈군상〉을 준비할 때 찍은 사진을 보았다. 내가 찍어주었던 사진이다.

(석희만)

남겨진 통지표에서 드러나듯이 진환은 매년 향상되는 성적을 남기며 부지런하고도 성실하게 미술적 기량을 갈고닦는 데 몰두했다.

당시 일본 유학 중인 조선인 유학생들이 많았으나 진환이 그들 모두와 교유했던 것은 아니다. 패망을 앞둔 일제는 예술 활동마저 제국주의의 불쏘시개로 삼아 많은 조선인 예술가를 제국주의 선동에 동원했다. 특히 예술가로서 사회적인 입지를 희망한 젊은 작가들 다수가 자연스럽게 일제의 동원에 휩쓸려 들어갔다. 그러나 진환과 그의 화우들은 이 같은 사회분위기를 철

김만형의 독립미술협회 제10회 전시평(「조선일보」, 1940. 3. 29, 석간 3면, 부분)

저히 배제하고 순수하게 미술적 지향에 몰두함으로써 자신들의 순수성과 민족성을 동시에 수호하고자 했다.

신자연파협회 회원으로 활동할 즈음 진환은 제11회 베를린 국제올림픽 예술경기전에 출품해 역동적인 경기 모습을 묘사한 작품 〈군상〉(1936)으로 수상의 영예를 안았다. 하지만 그가 본격적으로 출품 등의 활동을 시작한 것이 미술계에 이름을 알려 화가로서의 명성과 영예를 좇기 위한 것은 아니었던 것으로 보인다. 신자연파협회는 일본 주류 미술계와는 일정한 거리를 두고 자유롭고 독립적인 활동을 펴나가는 이들의 그룹이었다. 이 그룹에서 주로 활동한 진환 역시 같은 지향점을 두고 있었다고 추정할 수 있다.

신자연파협회 활동을 통해 작품성을 인정받은 그가 마침내 원숙한 작가적 역량을 인정받은 것은 독립미술협회 활동 시기였다. 진환은 귀국 전까지 신자연파협회전과 더불어 독립미술협회전에 작품을 출품하며 본인의 작품에 드러나는 독립성을 더욱 강화했다. 당시 일본 미술계에서 전위적이고 진취적인 화

풍으로 주목을 받고 있던 독립미술협회는 작가 진환이 작가로서 자신의 화풍을 다듬어가는 데 중요한 역할을 했을 것으로 추정된다. 진환은 1940년 독립미술협회의 제10회 독립전에 출품한 작품 〈낙(樂)〉으로 입선했다. 당시 진환을 비롯해 김만형, 석희만, 홍일표, 곽인식 등 아홉 명의 조선인 작가가 같은 출품전에서 입선했다. 이는 당시 그와 일본에서 활동하던 조선인 작가들의 작품 성향을 조망할 수 있는 실마리가 된다. 일본에서 진환의 이러한 활동 양상은 그가 귀국한 후까지 이어져, 도쿄 유학 출신 조선인들을 중심으로 하는 조선신미술가협회 결성 및 활동의 밑거름이 됐다.

독립미술협회는 당대 일본에서 주목받는 전위적이고 진취적인 작품 성향의 작가들로 조직돼 있었다. 독립미술협회에서의 활동을 밑거름 삼아 진환과 같은 시기 도쿄에서 그림을 공부한 몇몇 조선인 청년 작가들이 함께 조선신미술가협회라는 그룹을 조직하게 된다. 조선신미술가협회는 이들 작가들이 활동 본거지를 조선으로 옮긴 이후 '신미술가협회'로 명칭을 변경한 뒤 지속적인 활동을 펼친다.

신미술가협회가 당대 조선 미술계에 신선한 바람을 일으킨 것은 분명하다. 당대의 압도적인 권력을 행사한 일제에 철저히 무응답과 비협조로 일관하는 한편, 향토적인 화풍을 견지한 묵묵하고도 진지한 순수예술의 지향이 이들 그룹의 특성을 대변했다. 고루한 아카데미즘적 화풍을 탈피하고 조선적인 것을 수호하고자 한 이들의 활동은 소, 추수하는 농부, 농촌 풍경 등 향토적 서정성을 간직한 독보적인 작품들로 형상화됐다.

1941년 5월 14일~5월 18일 화신백화점 7층 갤러리에서 열린 신미술가협회의 제1회 경성(서울)전 초대장. 동인 김종찬, 김학준, 이중섭, 이쾌대, 문학수, 진환, 최재덕

1943년 5월 5일~5월 9일 화신백화점 7층 갤러리에서 열린 신미술가협회의 제3회 전시회 초대장. 동인 김종찬, 이중섭, 최재덕, 홍일표, 김준, 이쾌대, 진환, 윤자선

신미술가협회는 진환을 회장으로 하여 총무 이쾌대가 중추적인 역할을 했으며, 이중섭, 길진섭, 배운성 등 당대 주목받던 청년 작가들이 주요 회원으로 포진해 있었다. 진환은 물론 이중섭 등 신미술가협회 소속 작가들에서 소를 다룬 작품들이 다수 발견된다. 이는 이들이 공통의 유대감을 바탕으로 긴밀하게 그룹 활동을 해나갔음을 짐작하게 하는 대목이다.

조선신미술가협회는 도쿄에서 1941년 3월 창립전을 개최한 데 이어 조선으로 활동 무대를 옮기며 신미술가협회로 개명하였고 5월에 조선에서도 첫 번째 전시를 개최한다. 신미술가협회는 진환 개인에게는 귀향과 동시에 단절되었던 작품 활동을 다시 시작하는 계기가 되었다는 점에서 의미가 있다. 광복 직전 전운이 극에 달했던 1944년 10월 제4회전을 개최하기까지 작품 활동을 지속한 이들 그룹은 암울한 시대 속에서도 서로를 독려하며 자신들만의 독보적인 화풍을 지속적으로 발전시켜나갔다. 회원들은 도쿄 유학생 출신 작가들 중에서도 반(反) 아카데미즘적 성향의 젊은 작가라는 공통점을 가진 이들로 구성됐으며, 활동 지향에서도 총독부의 조선미술전람회(선전) 등 관전을 배제한다는 공통의 행보를 보였다.

미술평론가 윤범모도 신미술가협회를 "군국주의의 일제 말기인 1940년대 전반기에 활동한 순수 지향의 유일한 한국인 미술집단"이라 하여, 어수선고 평정을 유지하기 힘든 시대적 배경 속에서도 순수성을 잃지 않으며 동시에 민족적 감수성을 유지한 이들을 긍정적으로 평가했다.

뛰어난 문학성

진환의 작품 속 '소'들이 조형적으로 보이는 특별한 점뿐 아니라, 작품 안팎에서 읽히는 '소의 서사(敍事)'에도 주목할 필요가 있다.

익히 알려진 바와 같이 진환을 포함한 신미술가협회 작가들 대다수가 소를 모티프로 삼았을 만큼, 이들 화우들이 널리 공유하는 소에는 특별한 의미가 있다. 하지만 이를 어떻게 형상화하는가는 작가마다 달랐다. 진환의 경우 바탕에 '한민족의 서사'를 전제함으로써 그 특유의 소의 독특한 질감을 완성한다.

이러한 서사적 특징의 바탕에는 진환이 서양화가이기 이전에 갖고 있는 남다른 문학적 소양이 있다. 그가 남긴 「'소'의 일기」라는 메모는 소에 대한 조명인 동시에 그가 지녔던 문학성의 증명이기도 하다.

겨울날이다. 눈이 나리지 않는 땅 우에 바람도 없고, 쪽나무가 몇 주 저 밭두덕에 서 있을 뿐이다. 自然에 變化가 없는 고요한 순간이다.

쪽나무 저쪽, 묵은 土城, 내가 보는 하늘을 뒤로 하고 「소」는 우두커니 서 있다. 힘차고도 온순한 맵씨다.

몸뚱아리는 비바람에 씻기어 바위와 같이 — 소의 生命은 地球와 함께 있을 듯이 强하구나, 鈍한 눈방울 힘찬 두 뿔 조용한 動作, 꼬리는 飛龍처럼 꿈을 싣고 아름답고 忍冬넝쿨처럼 엉크러진 목덜미의 주름살은 現實의 生活에 對한 記錄이었다. 이 時間에도 나는 웬일인지 期待에 떨면서 「소」를 바라보고 있다.

「'소'의 일기」 육필 원고 첫 장

　　이렇다 할 自己의 生活을 갖지 못한 「소」는 山과 들을 지붕과 하늘을, (…)

　　「'소'의 일기」는 그가 일련의 추상적 의미들을 어떻게 구체화하고 화폭에 옮기는가를 유추하는 실마리가 된다.

　　회화 작품 활동과는 별개로 그는 여러 가지 문학작품을 완성했다. 화가로서는 드물게 언어적인 감수성을 지녔던 진환은 실제로 농시집을 출판하기로 하고 출판사에 시화 원고를 넘기기까지 했으나, 전쟁 발발로 출판이 무산되고 원고조차 일실되고 만다.

알밤 통밤

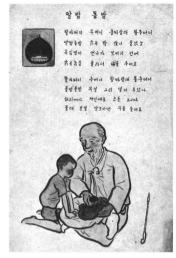

「알밤 통밤」

할아버지 주머니 중바랑대 왕주머니
알밤 통밤 굵은 밤 많이 들었소
욕심쟁이 언니가 보이기 전에
굵은 놈을 골라서 나를 주어요

할아버지 주머니 왕바랑대 통주머니
올명졸명 무얼 그리 넣어 두셨나
허리에다 차신 대로 코를 고시다
몰래 본 걸 알으시면 꾸중 들어요.

　어린이의 눈높이로 할아버지와의 한나절을 유머러스하게 표현한 이 시는 특히 자유자재로 입말[口語]들을 구사하는 솜씨가 놀랍다. 여유 있게 두운이나 각운을 맞추며 배열된 '왕바랑대' '알밤통밤' '올명졸명' 등의 단어는 동시 전체의 분위기를 밝고 명랑하게 만들어주면서도 읽는 이로 하여금 절로 입안의 즐거움을 느낄 수 있게 하는 아주 노련하고 유쾌한 작품이다. 어린이들을 아끼고 사랑하는 진환의 성품을 느낄 수 있으면서 동시에 수준 높은 문학성을 구사한 진환의 또 다른 일면을 엿보게 한다.
　「알밤 통밤」 동시는 어린이의 심성과 눈에 비친 사물을 유머러스하게 표현하고 있다. 문학평론가 김치수도 진환이 "화가로서는 드물게 보는 언어 감각을 가지고 있었던 것으로 보인다"고

평했다.

'중바랑대 왕주머니'와 '왕바랑대 통주머니'는 '왕'자의 위치를 바꿔씀으로써 운을 맞추면서 할아버지의 주머니가 대단히 크게 묘사된다. 여기에는 할아버지가 항상 손자에게 알밤과 같은 것을 준다는 사실을 전제로 하고 있다. '알밤 통밤 굵은 밤'이란 '밤'을 되풀이하면서 한편으로는 발음상의 재미를 느끼게 하고 다른 한편으로는 온갖 종류를 암시하고 있다. '욕심쟁이 언니가 보이기 전에 / 굵은 놈을 골라서 나를 주어요'라는 귀절은 욕심쟁이가 사실은 언니(형)가 아니라 '나'라는 것을 역으로 드러내주고, 그러나 그러한 '나'의 욕심이 실제로는 '언니'에게 언제나 좋은 것을 빼앗긴다는 동생의 피해의식을 간접적으로 드러내주지만, 그러나 그것이 모두 심각한 상태로 서술된 것이 아니라 대단한 장난끼를 곁들임으로써 '욕심'이 가지고 있는 부정적 요소를 깨닫게 만들고 있다.

두 번째 연에서는 주무시는 할아버지의 주머니 속에 오늘은 무엇이 들었을까 알고 싶어하는 손자의 궁금증이 서술되고 있다. 여기에서는 '올명졸명'은 '올망졸망'이라는 부사의 변용으로서 시적인 흥취를 더해주고 있다.

이 시는 각 연이 두 단계로 이루어짐으로써 갈등의 감정에 대한 체험을 어린이에게 하게 만든다. 첫째 연에서는 할아버지의 주머니에 알밤이 있는데, 빼기 꽂고 싶다는 감정, 두 번째 연에서는 주머니에 무엇이 있는지 알고 싶다는 것과 그러나 몰래 보면 꾸중듣는다는 것을 동시에 느끼는 감정이 나타난다. 그 두 가지 감정은 어린이로 하여금 갈등을 느끼게 하고 그 갈등을 통해서 생각을 갖게 만드는

것이다. 이러한 감정의 환기는 그의 언어를 다루는 솜씨가 뛰어나지 않으면 호소력이 없겠지만 여기서는 놀라운 솜씨를 보여주고 있다.

진환은 아이들을 화제로 〈천도와 아이들〉이라는 작품을 남겼고, 부친이 설립한 무장농업학원의 원장을 맡았을 때부터 이후 홍익대학교 미술학부 초대 교수로 교육자로서 활동한 시기에도 아이들을 위한 그림책과 동시집 제작에 몰두하였다. 6·25 직전에 출판을 하기 위해 50여 편의 동시 시화고(詩畵稿)를 출판사에 넘겼다가 전쟁으로 인해서 원고를 잃음은 물론 작가까지 잃게 된 것이다.

동시집 외에 당시 어린 아들에게 필사 수제본으로 남긴 『그림책』에도 몇 편의 동시가 남아 있다. 그 동시들은 당시 우리나라에서 어린이 운동을 펼친 선각자들의 작품들에 못지않은 상당한 수준에 올라 있다. 『그림책』 중간중간에는 빈 페이지를 만들어 아들이 그림이나 낙서를 할 수 있도록 배치했는데, 실제로 비어 있는 페이지들에 큰아들 진철우가 그어놓은 색연필 선이 남아 있다. 그의 평소 섬세한 작가적 감수성과 함께 아버지로서 아들에 대한 세심한 배려가 엿보이는 부분이다.

현재 남아 있는 진환의 동시 시화(詩畵)는 『그림책』 속의 「쌍방울」 「병아리」 「돼지」 「나비」 「말타기」 「기차 놀이」 그리고 낱장으로 「알밤 통밤」 「걸음마」 「꽁지 잡기」 「봉사 놀이」까지 모두 10편이다.

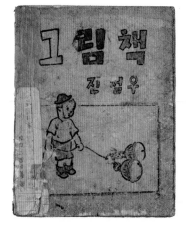

큰아들 진철우에게 만들어준 수제본 『그림책』(1949)과 빈 페이지의 낙서 흔적

창작의 동인(動因)

작가 진환의 작품은 물론 개인사에 대한 자료도 많이 남아 있지
않은 상황에서, 역시 서양화가로서 도쿄 유학 시절부터 내내 활
동을 함께한 동갑내기 화가 이쾌대의 기록들은 중요한 의미가
있다. 귀국 후 신미술가협회에서 함께한 여러 괄목할 화우 중에
서도 이쾌대는 진환과 긴밀하게 교류했다. 이쾌대는 자신의 작
품에 대해 많은 자료를 남겨놓고 있는데 그중에는 진환과 교유
한 흔적도 다수 남아 있다.

이쾌대는 동란 중 체포되어 수용소에 있다가 전쟁 후 북으로
진로를 택하였고, 이후 그곳에서 활동했다. 남한에서 재조명되
기 시작한 지 얼마 되지 않았으나, 작품 활동의 폭이나 역동성
에서 일제 말부터 광복 직후까지 서양화단을 조망하는 데 중요
한 자리를 차지한다. 진환에 대한 이쾌대의 기록, 특히 편지들을
통해 작가 진환의 작품들을 연대까지 추정할 수 있고, 특히 동
인 활동 등 미술적 교류를 통해 진환이 작가로서 어떻게 성장해
나갔는지 엿볼 수 있다.

그런데 먼저 말을 하던 소품전을 8월 하순경에 할까 하는데 그리
알고 작품 준비하시기 바랍니다. 살림살이로 꼼짝 못하고 장안(長安)
인에 박혀 있소이다. 형의 신기경을 방문하려고 기회를 노리고 있
소. (1943. 7 엽서)

이쾌대가 진환에게 쓴 편지들(1944)

이번 가을 우리 소품전은 오는 10월 26일이 반입일로 되어 있습니다. 그쪽 일이 바쁘시더라도 이번은 상경하실 줄 믿습니다. 출품점수는 5점입니다. 모쪼록 좋은 작품 보여 주시기 바랍니다. (1944. 10 엽서)

환절기에 형체(兄體)는 별고 없는지, 그리고 그동안 만나지 못하던 동안 얼마나 좋은 그림 많이 작품하였는지 보고 싶습니다. 이곳 경성 화광(畫狂)들은 여전근면(如前勤勉) 중이고 소제(小弟) 그간 건강이 순조롭지 못하다가 봄과 더불어 회생하여 목하 정진 중 오행(於幸)입니다. (…) 이것저것 걷잡을 수 없이 썼으나 대략 소식만 전하고 이만 다음 쓰겠습니다. (언제쯤이나 상경하시는지 연인戀人처럼 만

나고 싶습니다.) (1944. 3 편지)

이번에 형이 불참하여서 제형(諸兄)들이 여간 섭섭하게 생각들 한
게 아닙니다. 혹 건강이 좋지 못한가, 공무에 시간이 여유가 없었던
가, 여러 가지 생각을 다 했습니다. 어언간 형의 학안(鶴顔)을 접한
지도 1년이 가까워옵니다. 단지 형의 〈심우도(尋牛圖)〉만이 조석(朝
夕)으로 낮에도 늘 만나고 있습니다. (1944. 7 편지)

이쾌대가 진환에게 보낸 필서들에서는 한결같이 신뢰와 애정
이 가득 묻어난다. 물론 이쾌대 외에 다른 동인들과 진환의 관
계 또한 흥미롭다. 다른 회원들의 진환을 향한 태도에도 역시
그의 작품 활동에 대한 변함없는 신뢰와 한 방향의 작품 세계를
좇는 이들의 동질감이 깃들어 있다. 귀향 후 집안의 교육 사업
에 몰두하며 가정을 일구고 유지하던 진환에게 동인들과의 관
계는 고향이 아닌 타지의 소식을 접하며 동시에 끊어진 듯한 작
품 활동의 열정을 재점화하는 계기가 되었을 것이다.

시골에 계시면서 경성에 있는 사람들보다 좋은 그림 많이 그리고
있는 귀형에게 언제나 감복하고 있는 사람이올시다. 신미술가협회
전도 머지않았습니다그려. 회기가 확정치 못하여 불안이올시다. 저
도 제형들께 지지 않으리만처 그리고는 있습니다만은 그림이 되지
를 않으니 걱정이지요. (김학준, 당시 도쿄 거주)

이들은 서로에게 이처럼 진솔한 응원과 격려, 작품에 대한 한

결같은 애정을 표현함으로써 암울한 시대를 함께 통과하기 위한 에너지로 삼기도 했다.

　미술과 문화의 관계는 결국 예술의 순수성의 방향에 커다란 관련과 의의를 갖고 있을 것이다. 동시에 전개되어 있는 현실과 인간생활의 요소를 잇지 못할 것은 물론이다. 현재 작가의 누구나가 이와 같은 공통한 과제를 갖고 다시 이 과제에 접근하려는 생각이 개개의 노력을 아끼지 않게 하는 것이라고 본다. 이와 같은 노력은 단순히 작가의 태도를 결정할 뿐만 아니라 독자(獨自)의 방향을 개척케 하는 데 충실할 것이다. 이는 모두가 본질적인 계기에 접해(接解)하는 데서 생각게 하며 이상(以上)에 말한 접근을 목적하기에 수다(數多)한 행동을 보게 한다. 이렇게 필연히 오는 욕망이 개성적인 것과 집단적인 것을 연결케 하고 동시에 일종의 경향으로까지 변형케 하는 것을 볼 수 잇다.

　이러한 경향에서 수다한 집단이 생기게 되고 집단적인 성격은 개성적인 것을 조장하기에 당연치 않으면 아니 될 것이다.

<div align="right">(진환, 「추상과 추상적」, 『조선일보』, 1940. 6. 19)</div>

　진환을 포함한 신미술가협회 화우들의 유대감은 시대적인 배경과 작품에 대한 열정을 바탕으로 끈끈하게 엮여 있었다. 이는 작품에 고스란히 반영돼 이들 그룹 특유의 성향이 되어 나타났다. 그 결과물로 오늘날까지 남아 전해지는 것이 바로 그들 작품에 공통적으로 드러난 민족성, 그리고 '소'라는 공통의 소재다. 평론가 윤범모는 "이중섭, 진환, 최재덕 등에 의해 집중적으로 선호되어 많은 소 그림이 제작되었다"면서 "식민지 시대의

진환의 제14회 자유미술가협회전 평론 「추상과 추상적」, 「젊은 에스프리」가 실린 『조선일보』 지면(1940. 6. 19, 6. 21)

소는 농경사회의 전통을 담보하면서 우리민족의 굳은 기상을 상징하는 하나의 성수(聖獸)이기도 했다"고 설명한다. 이들은 조선 본연의 향토색을 발굴해 미술적으로 표현함으로써 진일보하여 세련된 향토색으로까지 발전시키는 성과를 낳았던 것이다.

신미술가협회 소속 작가들은 관전이나 일제가 주도하는 미술적 경향에 참여하지 않았다. 이들의 그림 또한 일본에서 그렸던 것과 마찬가지로 기존의 획일화된 화법을 거부하는 방식으로 성장했다. 이들은 하나같이 조선인의 정체성을 바탕에 깐 향토적인 색채를 띠었고, 그룹 내부적으로는 끈끈하고 강력한 유대감을 유지했다.

진환의 소 관련 주제의식은 신미술가협회 활동에서 특별히 굵직한 자취를 남기고 있다. 1941년 3월 도쿄에서 열린 조선신미술가협회 창립전을 5월 경성 화신화랑으로 옮겨온 전시에 진환은 〈소와 하늘〉 외 2점을 출품했다. 1942년 5월 13일부터 17일까지 역시 화신화랑에서 개최된 2회전에도 〈우기(牛記)〉 시리즈를 발표했다. 〈우기〉 시리즈는 그의 소에 관한 주제의식이 절정에 달한 완성된 수준의 작품들로 이어졌다.

하지만 소에 대한 관심과 이를 토대로 한 활동은 진환만이 아니라 신미술가협회 회원들의 활동 곳곳에서 발견된다. 당시 『매일신보』 기사는 신미술가협회를 일컬어 "동경유학생들의 단체이며, 그것 이괴(二科, 신피), 독립, 미술창작, 신제작파에 소속해 있는 신예들"이라고 설명했다. 예를 들어 신미술가협회 제2회전은 신입 회원인 홍일표(洪逸杓, 1917~2002)를 포함해 소속 작가들이 30점가량의 작품을 출품했다. 시대적인 양상이나 당시

제3회 신미술가협회전 카탈로그(1943. 5)

회원들이 아직 젊은 작가들이었음을 감안하면 이들의 활동이 얼마나 왕성하고 역동적으로 전개되었는지 가늠해볼 수 있다.

1943년 5월 5일에서 9일까지의 제3회전 역시 화신화랑에서 열렸는데, 다행히 당시 카탈로그가 전해지고 있어 일부 회원들의 변동이 있음을 확인할 수 있다. 그럼에도 이들의 지향성이나 화풍은 변함없이 유지되었는데, 그 배경에는 협회 활동의 구심점이 된 진환과 실질적으로 협회의 살림을 맡았던 작가 이쾌대의 공이 있다.

이 전람회장에 발을 들여놓은 사람 중에는 그들을 이단시하여 일종의 첨예미술로 보기도 하리라. 그들 동인들도 집단의식에 대한 나의 평범한 독단을 불만하게 여길지도 모른다. 그러나 초현실주의라든지 추상주의라든지 하는 규범의 척도를 가지고 품제(品第)를 헤아린다는 것은 예술을 감상하는 좋은 방법이 아닐 뿐 아니라 설혹 그러한 선입관념을 가지고 덤빈다 하더라도 그들의 소박한 화면 위에

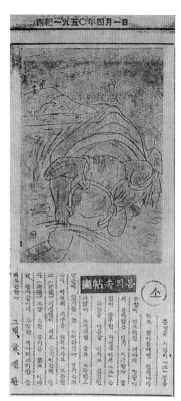

진환의 마지막 공적 자취가 된 수필 「소」와 드로잉(「한성일보」, 1990. 4. 1)

떠도는 향수에 접하게 될 때에는 필요를 느낄 것이다. (윤희순 전시평)

먼저 이들 동인으로 조직된 모임이면서도 우정의 결합에 있고 동인 개인적으로, 우리 화단에서 종종 볼 수 있는 생활수단으로서 획득하려는 지위적 존재의 계단에 무념하고 순수한 작가적 소산인 데 있다. 그리고 어디까지든지 진실한 회화에의 탐구적인 의욕의 시대를 금 그어나가는 정렬과 성격을 파악하려는 가치의 결정인 것이다. 더욱이 한 스승을 모시거나 한 집단으로서 체계를 수립하려고 할 때, 왕왕히 개성에 태만해지고 화풍에 동화되는 위험성이 있으나 신미술가협회 동인 개개에 있어서는 완전한 각기 화풍은 물론, 뚜렷한 개성을 발견할 수 있다. 결국 이것은 작가로서 인격완성에 도달하는 과정인 것을 넉넉히 말하고 있는 것이다. 이것만으로도 우리 화단에 있어서 회화 발달사에 확실한 선을 그을 수 있을 것이고 문화의 동력이 아니라고는 부인할 수 없는 사실이다. (길진섭 전시평)

신미술가협회의 활동에 대한 위와 같은 평가들은 오늘날 이들 동인들의 작품이 많이 남아 있지 않은 상황에서 이들 활동에 대한 방향이나 정체성을 미루어 짐작하게 하는 귀중한 기록들이다. 더욱이 이들이 같은 스승 아래 작품 활동을 하였거나 하나의 화풍 아래 모인 것이 아니라, 개별적으로 독립적인 성향을 고상하고 이를 노징한 원숙한 긱기들이면서 신미술가협회라는 하나의 기치 아래 모여 활동했다는 점에서도 이들 활동의 의의를 찾을 수 있다.

진환의 소-되기(Becoming an Ox)

최 재 원(독립큐레이터)

진환(陳瓛, 1913~1951) 작가의 대표작이라고 할 수 있는 〈우기 8〉 작품을 보기 위해 고창군립미술관을 찾았다. 진환에 대한 자료는 제한적이었고, 비물질 데이터화된 그의 작품 이미지들로는 한계를 느꼈기 때문이다. 다행히 학예사의 도움을 받아 액자에서 분리해낸 〈우기 8〉의 원화를 직접 볼 수 있었다.

원화를 보는 떨림 속에 마주한 작품은 보관 상태가 썩 좋지는 않았지만 스스로의 물질적 힘으로 말하는 것이 있었다. 진환 작가에 대해 알고 있던 일종의 편견을 먼저 내려놓고 그가 살았던 현실부터 이해할 필요가 있다는 것을 깨달았다. 동시에, 작업과 나 사이에 놓여 있는 시대의 심연과 무지의 한계도 인정할 수밖에 없었음을 고백한다.

신미술가협회 회원으로서 구상미술에 초현실주의를 혼용하

면서 농경의 순박한 삶을 담아내는 작업을 해왔던 진환에게 소[牛]는 무엇이었고, 초현실주의는 어떠한 것이었을까? 프랑스 초현실주의 운동처럼 현실을 새롭게 인식하고 변화시키기 위한 것이었을까, 아니면 단순히 차용된 기법과 양식적 특징인 것인가? 초현실주의는 분명 현실에 기반한 사건으로부터 촉발되는 것이지만, 만일 그러한 현실이 식민지 조선인으로서 자신의 지반을 상실하고 있는 현실이라면, 거기에서 초현실주의는 어떠한 상상력으로 요구되거나 몸부림치고 있는 것인가?

일본 군국주의 아래 강요되었던 국가주의적 이성과 도덕의 규범률 속에서 초현실주의란 프랑스를 중심으로 촉발된 초현실주의 운동의 연속선 상에서만 파악될 수는 없는 것이라 생각했다. 그가 처했던 현실을 이해할 필요가 있었다.

생가에 걸린 〈바이올린이 있는 풍경〉

진환의 고창고등보통학교 학적부

진환의 모교인 고창고등보통학교(현 고창중고등학교)에서 어렵게 그의 학적부를 찾았다. 학적부의 생도(生徒)란에는 '진기용(陳鎮用)'이라는 한자 이름이 세로로 쓰여 있었다. '기용(鎮用)' 위에 세로로 두 줄의 선을 그어 지우고 그 옆에 '환(職)'자를 써놓은 것으로 보아, 진환은 일러진 깃지림 미술 활동을 시작하며 이름을 기용에서 환으로 바꾼 것이 아니라, 1931년 고창고보 졸업 전부터 이미 진환으로 불리기 시작했다는 것을 알 수 있었다.

진환의 생가를 찾았다. 생가 터와 일부 가옥이 남아 있었지만,

그간의 세월 속에 작가가 살아 있을 당시 스케치했던 모습과는
많이 달라져 있었다. 인근에 사는 주민들의 구술을 통해 현재의
모습과 진환이 스케치한 생가의 모습을 어렵사리 대조해가며
생가 원형의 방위와 동선 등을 간신히 유추해나갈 수 있었다.

진환이 스케치한 생가의 모습

엄마(진환의 여동생)하고 삼촌(진환)은 나이가 열세 살 차이가 났어
요. 삼촌의 큰아들 철우나 둘째 경우나 갓난아기 시절에 아빠가 돌
아가신 거잖아요. 할아버지, 할머니 그리고 고모들의 보살핌이 있었
기 때문에 두 아들은 부모가 없다는 걸 거의 못 느끼고 살았다고 해
요. 이 작품(《바이올린이 있는 풍경》, 캔버스에 유채, 1932)은 삼촌 생가의
대청마루 현판 자리에 걸려 있던 것으로 기억해요. '다른 집은 다 글
씨가 걸려 있는데 왜 우리 집은 그림이 걸려 있나?' 하는 생각을 했
던 기억이 있습니다. 제가 초등학교 4학년 때까지도 (대청마루에 걸려
있어) 보던 그림입니다. 대청마루 현판 자리에 이 그림이 걸려 있던
것은 아들이 그렇게 죽고 난 다음에 아버지가 자식을 그리워해서 그
렇게 걸어놓은 것이 아니었나 싶어요. 할아버지(진환의 아버지)가 제
사를 지낼 때도 이 정물 그림을 놓고 제를 올리기도 했어요. 진환 삼
촌의 사진 말고 이 그림을 놓고 제사를 지낸 것이죠."

〈바이올린이 있는 풍경〉(1932)

<div align="right">(2019년 9월 2일, 조카 노재명의 구술 인터뷰 중에서)</div>

〈자화상〉이 아니라 〈초상〉

1983년 7월 26일 신세계미술관에서 발행된 『진환 작품집』

도록과 KBS 2TV '11시에 만납시다: 망각의 화가 – 진환의 생애'에 소개된 〈자화상〉([종이에 수채, 1933]은 당시 진환의 작업을 정리한 미술사학자 윤범모[현 국립현대미술관장])에 의해 진환의 자화상으로 정리되었다. 하지만 유족은 이 작품 속 얼굴에 진환의 흔적으로 유추할 수 있는 점이 하나도 없으며, 오히려 진환의 매형인 정태원의 모습과 비슷하다고 진술한다.

진환이 보성전문학교를 자퇴하고 고향으로 내려왔을 시기에 교회 장로였던 그의 매형 정태원은 무장읍성 내에 교회를 신축해 이전하게 된다. 진환의 아버지 진우곤이 사위인 정태원을 신임하고 있었기에 당시 무장읍성 한쪽 귀퉁이에 해당하는 토지를 선뜻 헌납하여 교회를 개축할 수 있도록 도와준 것이라고 한다. '2012~2018 『한국의 유산』 발굴·조사사업'의 '고창의 마을(무장리) 6. 마을의 현황과 생활상' 중 '5) 무장교회' 편에는 "1919년 3월 2일 도대선 선교사와 남대리 선교사가 고창군 무장면 정거리에 마련한 초가삼간에서 개척 예배를 보면서 교회가 시작되었고, 이후 고창군 고창읍 성내리 무장성 안에 179㎡ 규모로 교회 건물을 신축해 이전하였다"는 기록이 남아 있다.

정태원의 존재가 진환 연구에서 중요한 이유는, 그가 진환이 보성전문을 자퇴하고 내려와 방황하고 있을 때 직접 화방에 데려가 화구를 사주고 그의 진로를 미술로 이끌어준 장본인이기 때문이나. 실제로 진환의 고창고보 학적부의 '졸입 후 지밍'난에는 미술학교 진학을 희망한다고 기술되어 있어 진환이 미술에 특별한 흥미가 있었다는 점을 유추할 수 있다. 진환의 아버지는 아들이 '환쟁이'가 되는 것을 싫어했기 때문에 진환은 광주에

사는 매형 정태원의 집에 가서 인생 상담을 하곤 했다고 한다. 정태원은 글 쓰는 유학자 집안이자 풍류를 즐기고 시 쓰고 난을 치던 부잣집 아들로, 처남이 그림을 좋아하는 것 같은데 아버지를 거역하거나 거짓말을 하지 못할 심성이었음을 알고 그 방황하는 시간 동안 뒷바라지를 한 것이다. 화구를 사주며 미술 습작을 하도록 해준 것뿐 아니라, 진환 아버지의 반대에도 불구하고 그에게 일본 유학을 권유하고 유학에 필요한 모든 절차를 준비해주는 등 진환이 작가로 인생을 전환하는 데 결정적으로 기여한 것으로 보인다.

〈초상〉(1932)(구 '자화상')

진환이 일본에서 유학 중에 급거 귀국해 무장으로 돌아와 서른한 살 나이에 전주 출신의 강전창(1922년생)과 결혼하고 해방 후 무장초급중학교 교장을 지낼 때도, 정태원이 진환에게 서울로 올라가도록 권유하며 홍익대학교 미술학부 설립에 참여할 수 있도록 주선한 것으로 전해진다. 정태원은 광주YMCA와 수피아여자고등학교 설립에 참여하였고, 6·25전쟁 중 종교 활동으로 반동으로 몰려 좌익과 인민위원회에 의해 목숨을 잃었다.

1983년 당시 신세계미술관 전시와 도록 준비 작업에 진환 유족이 직접적으로 참여하지 않아 그간 알려지지 않았던 것으로 보이나, 작품 〈자화상〉은 진환 자신을 그린 자화상이 아니라 일본 유학을 떠나기 전의 습작기에 매형 정태원을 그린 〈초상〉이며 연도도 1932년 작으로 정정해야 한다는 것을 이번 기회에 밝힌다.

진환을 미술로 이끈 결정적인 동인을 제공한 매형의 존재에 대해 그간 진환 연구에서 밝혀지거나 논의된 바 없다는 것은 안

타까운 일이다. 정태원에 대한 정보는 위에서 조사한 것 이상 알려진 바 없고, 다만 이 평전 부록의 가족사진들 중 두 장에 정태원이 등장한다.

봉강집, 1·4후퇴와 진환의 최후

1940년부터 도쿄 미술공예학원에서 미술 강사로 활동하다가 1943년 급거 귀국하게 된 진환은 해방 이듬해부터 부친이 설립한 무장농업학원 초대 교장을 지낸다. 1948년 고창에 아들을 남겨둔 채 상경하면서 다시 객지 생활을 하게 되는데, 이 시기에 아들 진철우를 위해 손수 쓰고 그리고 제본한 『그림책』이 전해지고 있다. 작가이자 모더니스트로서 진환을 평가하는 데 이 『그림책』이 얼마만큼의 중요성을 가지는지는 몰라도, 교육에 대한 관심과 의식을 가진 총체적 인간으로서의 진환을 연구하는 데는 중요한 단서가 될 것이라 생각한다.

진환 생가가 있는 무장읍성에서 북서쪽으로 이동하여, 진환도 어린 시절 왕래하던 할아버지 댁 '봉강집'을 찾은 것은 교육자로서 진환의 배경을 알고 싶어서였다.

봉강집은 마을 남쪽으로 소나무가 많은 송림산이 있어 이름이 송림(松林)이 되었다고 하는 고창군 송곡리 송림마을 여양(驪陽) 진(陳)씨 고택이다. 2016년 7월부터 9월까지 엔터테인먼트 채널 tvN의 '삼시세끼' 프로그램 고창편이 촬영된 장소이기도 하다. 집 앞 마당의 '봉강(鳳崗)'으로 시작하는 돌비[石碑]에는 다

음과 같은 내용이 새겨져 진환의 자취를 발견할 수 있었다.

　백두대간에서 뻗어 나온 호남정맥은 내장산과 백암산을 내고 상
태봉, 왕혜산을 저쳐 송림산을 세웠다. 1892년 진휴년 선생은 이곳
에 터를 닦아 '봉강'을 세우고 이 집에서 동학을 겪으면서 나라를 살
리는 길이 교육임을 절감한다. 선생은 친구이자 사돈인 김배현 장군
과 함께 호남 최초의 사립 '동명학교'를 설립한다.
　동명학교의 산실인 이 집에서 교육의 맥을 잇는 후손들이 태어났다.
　진휴년 선생의 아드님인 진우곤은 무장중학교를 설립, 이사장 겸
교장을 하였다.
　그 아드님 진환 화백은 홍익대학교 설립에 참여, 회화과 교수를 하
였으며, 손기정 선수의 베를린 올림픽 때에는 베를린 올림픽 미술전
에 작품을 전시하기도 하였다. (…)

　　　　　　　　　　　　　　　　　　　　　　　　　2013. 5. 11

　(동명학교는 1910년 무창학교와 병합되면서 무장초등학교의 전신
인 무장공립보통학교가 되었다. 진환은 1920년부터 1926년까지 바로
이곳 무장공립보통학교를 다녔다.)

　많은 기록을 남기고 있지 않은 진환의 자취를 뒤쫓아 그의 생
가 터와 무장읍성, 산소까지 답사한 후 찾은 봉강집에서는 진환
의 아버지 진우곤 선생과 그의 교육에 대한 소명에 대해 접할
수 있었다. 동시에 이 봉강집은 진환의 죽음과 관련한 비극적
사건의 배경이 된 곳이기도 하다.

고창 지방은 6·25 때 이른바 '빨갱이'들이 득실거린 지역이다. 또한 지역 사람들 중엔 빨갱이를 처단하겠다는 사람들도 강성하게 존재했었다. 지주인 진환 집안은 아버지 진우곤 선생은 물론 교회 장로였던 매형 정태원도 워낙 베풂이 많았던 터라 큰 화를 입지는 않았다고 한다. 1951년 1·4후퇴 때 괴뢰군이 앞세운 앞잡이들로부터 "무장교회 사람들의 명부만 주면 무사할 것"이라는 정도의 협박만을 받게 되었는데, 강단이 센 진환의 어머니는 진우곤 선생이 봉강집에 숨어 지내고 있는 상황에서도 "나는 기독교인인데 너희가 정녕 나를 모르느냐! 절대 줄 수 없다"며 끝내 명부를 주지 않았다. 상대도 평소 이 집안에 은혜를 받았던 사람이라 별 탈 없이 물러나 무장교회 교인들이 피해를 보지 않았다고 한다.

문제는 진환이었다. 좌와 우, 국군과 인민군으로 나뉘어 같은 동네 사람이 같은 동네 사람을 죽이러 다니는 시대였다. 당시는 의용군과 국군 들이 동네를 장악하고 있었다. 1·4후퇴 당시 고향으로 피난을 내려오던 진환은 고향마을 근처 산비탈에서 어떤 무리가 다가오자 산비탈 아래로 급히 몸을 숨겼다. 6·25전쟁 중 국군 학도병으로 나간 열몇 살의 중학생은 이를 빨갱이가 도망가는 것으로 오인하고 총을 쏘았다. 다가가 신원을 확인한 학생은 이윽고 비명을 내지르며 달음박질칠 수밖에 없었다.

"제가 쏜 총에 선생님이 돌아가셨어요!"

같은 동네에서 국군 편에 섰던 진환이 아끼던 제자의 목소리였고, 총을 쏜 것도, 그 길로 진환의 어머니에게 찾아가 절규하며 부고를 알린 것도 그였다. 진환의 나이 38세, 1951년 1월

7일이었다.

무장 남산 영봉의 영선

> 삼천리 비치는 새로운 태양
>
> 뛰어난 사두의 아침을 밝혀
>
> 유서 깊은 무장 남산 영봉에
>
> 엄연히 세워진 자유의 학원
>
> 소리 높여 외쳐라 하늘이 울리도록
>
> 우리들은 영선중고 그 이름 빛나라.

<div align="right">—진환이 작사한 영선중고등학교 교가</div>

진환의 사진이 걸려 있다는 소식을 듣고 유족과 함께 영선중고등학교를 찾았다. 중학교 교장실에 초대 교장 진환(임기 1946. 9. 1~1948. 3. 10)의 초상사진이 걸려 있었다. 그 옆에는 진환의 아버지 제3대 교장 진우곤(임기 1948. 12. 1~1953. 10. 15)의 사진이 나란히 걸려 있었다.

영선중고등학교는 진우곤 선생이 무장 사람들과 무장농업중학교 기성회(1945. 11. 10 조직)를 만들어 세운 민립학교로 운영되다가 이후 중앙문화학원에 위탁운영을 맡기어 오늘에 이른다. 영선중고등학교의 기념비에서는 다음과 같은 내용을 확인할 수 있었다.

영선중학교 교장실에 역대 교장으로 나란히 걸린 진우곤(위, 제3대), 진환(초대) 사진

모교의 설립자이신 중인 진우곤 선생님은 평소 남달리 애향심이
투철하시어 무장면장 수리조합장 및 금융조합장 등을 30여 년간 역
임하시면서 지방발전에 헌신 노력하시었으며 특히 가난한 7만 농민
들의 자녀교육을 크게 염려하시어 갖은 역경 속에서 1946년 10월
23일 모교를 설립, 초대 이사장에 취임하신 이래 3차에 걸쳐 중임하
셨고 3대 교장 등을 역임하시어 오늘날 영선의 터전을 굳건히 다져
주셨습니다.

이러한 선생님의 생애를 통해 이룩하신 위대한 업적을 추모하여
한평생 지역사회 발전과 육영사업에 희생봉사하신 거룩한 정신을
남산 기슭에 영원히 심어 저희들의 귀감으로 삼고저 지방 선배 유지
제현의 협조와 회원들의 정성을 모아 공적비를 건립하는 바입니다.

서기 1972년 10월 29일
영선중·종합고등학교 동창회장 김병철

그간 진환에 대한 조사와 연구가 어려웠던 데는 여러 이유가
있었겠지만, 우리는 어쩌면 진환을 특정한 시공간과 활동에 치
우친 관점으로 단편적으로 이해하면서, 그를 둘러싼 환경과 맥
락으로부터 분절시켜왔던 것은 아닐까? 진환에 대한 그간의 연
구는 일본 유학을 전후로 무장중학교의 초대 교장을 역임하였
다는 사실은 적어놓고 있지만 한학자인 아버지 진우곤으로부터
받은 영향과 무장과 고창 지역이라는 환경은 다소 간과해온 측
면이 있다고 생각한다.

진환 유족들과 함께 정민영 현 영선고등학교 교장선생을 만

나는 자리였다. 유족 한 분이 교장선생님의 손을 잡고 "무장에서 영선중고등학교가 살아남아야 무장도 살아남을 수 있습니다"라고 말했을 때, 나는 어쩌면 지역사회와 미래에 대한 이러한 헌신과 투자가 진환의 가계에로부터 발원한 학교의 설립 이념이자, 진환의 예술에도 영향을 미친 그 무엇이 아닐까 생각했다. 그가 미술적 표현과 교육에 대해 가졌던 생각이 그의 가계에 걸쳐 있는 이러한 교육과 지역사회에 대한 헌신과 영향관계를 가졌던 것은 아닐까 생각해본다. 개인과 가문의 성취만이 아닌, 민족정신의 고양과 인재 양성이라는 중대한 민족 사업이라는 관점에서 볼 때, 그의 가계는 지역사회에서 명망 있는 가문으로서 요청받은 소명에 기꺼이, 능동적이고 헌신적으로 응답한 것으로 보였다.

흥학구국(興學救國)

진환은 1913년 6월 24일생으로, 그의 고창고보 학적부에는 아버지 진우곤과 나란히 조고모부 은규선(殷圭宣)이 기재되어 있다. '현주소'는 '고창면 읍내리 122 은규선 방(方)'이라 쓰여 있다. '방'이란 주로 세대주 이름 아래 붙여 그 집에 거처하고 있음을 가리키는 말이니, 진환이 조고모부 은규선 집에 살았다는 뜻이다. 그렇다면 조고모부 은규선의 영향 또한 진환에게는 컸으리라 짐작할 수 있겠다.

　은규선은 무장 사람들에게 고창청년회의 주역이자 독립운동

가로서 그 이름이 잘 알려져 있다. 중앙사 연구 중심의 학계 풍토에서 흔치 않게 지역의 청년운동에 주목한 소중한 자료인 호남사학회의 『1920년대 고창지역의 청년운동』에 따르면, 은규선은 나라의 자주독립을 쟁취하기 위해 1916년 1월 16일 김승옥(金升玉, 1889~1962), 신기업(申基業, 1892~1975)과 함께 '혈서결의동맹'을 맺은 바 있다고 한다. 1894년 동학 농민혁명의 제1차 봉기 지역이자 그 지도자 전봉준의 태생지인 고창에서 1906~1909년의 의병 항쟁 기간에 성장기를 보낸 청년들이, 애국계몽과 항일운동을 위한 청년조직이 형성될 수 있는 계기를 마련했다는 것이다.

고창군의 '디지털고창문화대전'에 따르면 은규선은 고창의 한문 사숙(私塾)과 양명학교 출신 중 항일투쟁에 가담할 수 있는 동지를 규합한 핵심 인사로, 고창 청년운동의 선도적 역할을 수행하였다고 한다. 이렇게 은규선과 김승옥은 일찍이 선각자들을 찾아다니면서 동지들을 이끌어내는 한편, 향토 출신 해외 유학생인 김성수(金性洙, 일본 와세다대학), 백관수(白寬洙, 메이지대학), 백남운(白南雲), 김수학(金秀學), 김연수(金年洙, 이상 도쿄제국대학), 신사훈(申四勳, 미국 프린스턴 대학) 등과 연락하며 국제 정세를 살펴나갔다고 한다.

이후 1918년 미국 윌슨(Thomas Woodrow Wilson, 1856~1924) 대통령의 민족자결주의 원칙 선언으로 약소 민족의 해방 가능성이 증대하면서 국내에서도 사전 준비가 필요하다는 생각이 퍼져나갔고, 이에 은규선과 김승옥이 신기업의 자금 지원으로 고창에서 핵심적인 활동을 수행할 수 있는 청년 조직 결성을 주

도하여 마침내 1918년 11월 고창청년회가 창립된다. 고창청년
회는 항일운동에서 독립운동까지 그 활동 영역을 확장한 청년
활동 단체이며, 민족사학의 본산인 고창고등보통학교 설립의
모태가 되었다. 진환이 고보 시절 서정주 등과 함께 '고창고등
보통학교 항일운동'에 참여한 것도 고장과 모교의 이러한 전통
과 맥이 닿는 것이다.

청년이란 '특정한 계급적 범주나 연령에 의해 규정되지 않고
근대적 사고를 가진 사람을 통칭하는 개념'이다. 그러한 청년들
에게 3·1운동의 민족정신을 계승한 교육 전당의 설립은 당시
시대 상황에서 해방과 독립을 위해 민족 교육이 필수불가결하
다는 뼈저리고 처절한 각성에서 촉구된 것이었다. 진환 연구를
위해 방문한 그의 모교 고창고보 돌비에서 본 '흥학구국(興學救
國)'이란 바로 그런 의미였던 것이다.

원근법 연습과 기하학

전북도립미술관에 소장된 〈겨울나무〉(종이에 수채, 1941)는 윤
범모가 쓴 1983년 『도록』에 1941년 작으로 잘못 표기되어 전해
지고 있다. 하지만 같은 필자가 그 2년 전 『계간 미술』 1981년
여름호에 기고한 「진환, 향토적 서정」에는 1932년 작으로 제대
로 되어 있다. 마치 원근법의 소실점을 연습하며 그린 듯한 수
채 작업으로, 잔설이 내려앉은 앙상하고 메마른 나뭇가지, 황량
한 들녘의 풍경이 외로운 먹먹함을 느끼게 한다.

〈겨울나무〉(1932)

이 작업이 암울한 시대적 정서를 반영하고 있다고 본 그간의 관점은 예술가의 삶을 지나치게 단선적이고 제한적인 관점으로 해석한다는 점에서 비판적 성찰을 필요로 한다고 본다.

근대적인 관개 시설이 없어 오로지 빗물에만 의존하는 천수답(天水畓)은 일제시대에 저수지와 보가 건설되어 필요할 때 관개가 가능한 수리안전답(水利安全畓)으로 변하면서 쌀 생산량을 늘리게 된다. 당시 관개수로뿐 아니라 경부선과 경의선, 호남선 등 조선의 주요 철도와, 도시와 도시, 구와 면을 실핏줄처럼 잇는 신작로도 건설되었다. 나는 진환의 이 수채 작업에서 화가가 서 있었을 자리 맞은편, 근대적 원근법의 소실점에 자리하는 좁은 문의 관계가 내내 흥미로웠다. 회색과 잿빛으로 표현된 살얼음이 서린 수로와 광활한 들판은 민족의 암울한 현실을 표현한 것으로 볼 수도 있지만, 당시 측량을 통해 제방을 쌓고 수로 개선사업이 진행되는 변화와 근대화의 흐름을 마치 수문이라는 뷰파인더를 통해 소실점까지 정면으로 투시하고 있는 것으로도 보인다. 수로개선사업이 제공한 새로운 기하학적 조건은 근대 원근법인 소실점을 화면에 구현하는 흥미로운 연습 환경으로 진환에게 주어졌을지도 모른다.

혹시라도 그림 속 장소를 확인할 수 있지 않을까 하여 무장과 고창 지역 주민들에게 작품 이미지를 보여주며 물어보았더니, 대번에 "이곳은 '고라저수지'이며 일제시대 때 수로개선사업이 이뤄진 곳이다"라는 대답이 나온 것은 뜻밖의 흥미로운 발견이었다. 진환이 고라저수지 공사와 수로개선사업으로 건설된 제방 위에서 이 그림을 그렸다는 것을 입증하기 위해서는 더욱 정

확한 고증이 필요할 것이다. 그러나 이와는 별개로, 그것이 자발적이었건 강요된 것이었건 간에 일제가 자본과 물자, 기술과 노동력을 동원해 만들어낸 근대로의 전환과 변화에 예술가들이 민감하게 반응하지 않았다고 가정한다면, 그런 가정이 도리어 현실과 동떨어진 분석이 될 것이라고 필자는 생각한다.

무장읍성과 알레고리:
무(無)장소(NON-PLACE)와 현존(NOW-HERE)의 간극

38세 젊은 나이에 요절한 진환이 일본에서 본격적으로 활동한 것은 10년도 안 되는 짧은 기간에 지나지 않는다. 안타깝게도 급히 귀국하는 과정에서 작업들을 일본에 두고 오게 되어 그에 관한 자료와 정보는 제한적이다. 그렇기 때문에 지역 주민들의 구술과 지리적 상상력을 통해 진환이 살았던 당시에 대한 입체적인 접근이 필요하다고 본다.

진환이 그린 많은 드로잉의 배경에는 무장읍성이 등장한다. 거기에는 그의 고향 무장과 그가 일상에서 항상 접해온 산과 들, 마을 등이 표현되어 있다. 현재의 읍성은 중심에 사두봉(蛇頭峰)이라는 남북으로 기다란 구릉과 그 주변의 평지를 마름모꼴에 가깝게 네모지게 성벽으로 감싸고 있다. 진환의 둘째 아들 진경우는 무장읍성의 남문인 진무루(鎭茂樓)를, 어린 시절 무장읍성 내에 소재하던 초등학교를 드나들던 등굣길 정문으로 인식하고 있었다.

고창과 무장읍성과 봉강집 그리고 무장농업학원은 진환의 작업에서 소-되기(becoming an ox)의 중요한 트리거(trigger)로 등장하고 있다는 것이 나의 생각이다. 그의 작업 중에 특히 소 드로잉의 배경이 되는 장소는 진환에게 '어디에도 없는(NO-WHERE)' 장소이지만 동시에 '현존(NOW-HERE)'하는 장소로서 등장하고 있다는 것이다. 일본 화가 후쿠자와 이치로(福澤一郎, 1898~1992)가 산업혁명 이후의 서유럽 문명에 대해 '낯설게 바라보기'를 하고 있다면, 진환은 소-되기를 위한 '무(無)장소'와 '현존'의 간극을 화폭의 절반 이상을 차지하는 증기와 동력으로 추동하고 있다.

증기란 보이기도 하고 보이지 않기도 하면서 덧없기도 한 불확정성 속에서 변화와 속도를 함축하고 있는 것 아닌가? 그렇다면 그 변화와 속도는 어디로 향하는 것일까? 진환에게 증기란 산업혁명의 유산으로서 어두운 매연 속에 빛나는 문명적 프로토콜로 해석된다고 보이지는 않는다. 오히려 고향집 굴뚝에서 나오던 연기이자 시공간을 횡단하며 소-되기로의 현존을 지향하는 신기술, 마술적 주문으로 보인다. 증기에 매혹된 모네(Claude Monet, 1840~1926), 증기기관의 속도와 도시인들의 교외 생활로의 이동을 표현한 르누아르(Pierre-Auguste Renoir, 1841~1919), 현대 도시에 대해 이야기한 보들레르(Charles Baudelaire, 1821~1867)로부터의 복합적인 영향관계들로 해석될 수도 있다.

전통문화와 초현실주의적 환상성

다시 진환의 대표작으로 일컬어지는 〈우기 8〉(캔버스에 유채, 1943) 원화를 보면, 번들거리는 유화의 느낌보다는 얇고 기름기 없이 담백하다는 인상을 받는다. 마치 기름기를 흡수하는 벽 같은 곳에 그려진 것 같은 느낌이 든다는 점에서, 어쩌면 벽화 모티프를 응용하면서 설화적인 정서를 강하게 갖고 작업했을지도 모르겠다. 특히 〈날개 달린 소〉(1935, 목판에 유채)는 한눈에도 난바타 다쓰오키(難波田龍起)의 작품과 심상찮은 친연성을 보여준다.

난바타 다쓰오키, 〈페가수스와 전사〉(1940. 캔버스에 유채)

난바타의 제4회 미술창작협회 출품작인 〈페가수스와 전사(ペガサスと戦士)〉(1940, 캔버스에 유채)에는 초현실주의적 감각뿐만 아니라, 창작과 동시에 무덤 속의 암흑에 묻혀 봉인되어버리는 고분 벽화로서의 장의(葬儀) 미술, 고대 그리스 신화로의 혼융(混融)이 동시에 혼재하고 있다. 동물을 소재로 하는 환상성과, 그리스 신화에 등장하는 하늘을 나는 말이라는 신화성, 비현실적이고 상호 이질적인 모티프들의 전치(displacement) 등은 초현실주의적이라 볼 수 있으며, 나아가 고분 벽화라는 고고학적 상상력이 이러한 초현실주의적 모티프와 혼용되고 있다는 점도 눈여겨볼 부분이다.

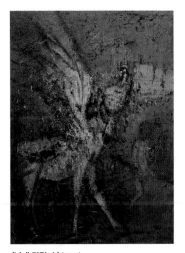

〈날개 달린 소〉(1935)

한편, 진환의 〈혈(趐)〉(1941, 캔버스에 유채)은 후쿠자와 이치로가 만주 여행 직후인 1935년 이후의 행동주의* 시대에 작업한

* 행동주의는 1930년대 유럽, 특히 프랑스 문학의 새로운 경향을 소개하는 과정에서 파생된 용어로, 프랑스의 문학가와 지식인들의 일련의 정치적 움직임에 대한 공감에서 비롯된 것이다.

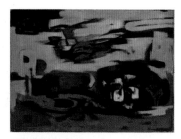

진환, 〈혈(血)〉(1941)

후쿠자와 이치로, 〈모자(母子)〉(1935)

〈모자(母子)〉(캔버스에 유채, 1935)와 어떤 친연성을 느끼게 한다.

후쿠자와 이치로는 1924년 프랑스 파리로 유학을 떠나 키리코(Giorgio de Chirico, 1888~1978), 막스 에른스트(Max Ernst, 1891~1976) 등 초현실주의 작가들의 화풍에 깊은 영향을 받는다. 유학 초기 작품들은 마치 서구의 과학적 합리주의를 비웃는 듯한 화풍으로도 볼 수 있지만, 당시 프랑스 초현실주의가 지녔던 합리주의에 대한 반항 의식과 데페이즈망(dépaysement)이라는 이외의 조합이 만들어내는 시각적 충격에 대한 흥미로도 볼 수 있다. 귀국하여 일본 화단에 초현실주의 미술을 소개하며, 진환도 회원으로 활동한 독립미술협회를 설립하고, 일본 초현실주의 미술의 주요 산실로 견인한 것도 그였다.

하지만 이러한 초현실주의적 지향성과 활동은 프롤레타리아 진영의 비판에 직면한다. 이때 후쿠자와는 현실에 대한 변증법적 관계를 구성하는 초현실주의 미학의 실천으로서 일본 전통문화에서 '환상성'을 소환한다. 전통문화에서 소환된 초현실주의적 환상성, 행동주의와 반파시즘 운동, 고전에 대한 탐미(耽美)와 고분 벽화 양식의 차용 등은 일본 체류 시절 진환의 작업에 밀접한 영감을 주었을 것으로 추측할 수 있다.

참고로, 일본 제국미술학교 출신인 김만형(金晩炯, 1916~1984)은 1940년 『조선일보』에 기고한 평론 「제10회 독립전을 보고」에서 일본의 독립미술협회가 "10회진을 맞이에 포비슴과 초현실주의를 통해 '환상적인 신감각'을 경험하고 두 사조에 대해 재고찰, 반성하고 있다"고 전했다. 그는 "모든 새로운 경향에 관심을 가져야겠지만 따라야 할 절대적이거나 영원한 것은 없다"

고 마무리하며 우리만의 것을 만들자고 촉구했는데, 우리만의 것은 '지금 여기'가 아닌 '고전의 재인식'을 통해 가능하다고 주장했다. 김만형은 1942년 『조광』에 발표한 「나의 제작태도」에서 다음과 같이 쓰고 있다.

우리는 서양의 제(諸)미술과 함께 우리 고전을 재인식하지 않으면 안 될 것이다. (…) 희랍 조각만을 완벽한 작품으로 믿고 오던 눈에 경주 석굴암의 본존불상 등의 완벽한 미는 너무나 큰 경이였다. 강서고분 청룡도의 패기만만한 선, 빈틈없는 구성, 백제관음의 정직한 분위기, 정치한 고려 공예품들…. 모두 흡수자, 모두 영양분이 될 것이다.

무장의 소-되기(Becoming an ox)

진환의 그림 속에는 무장의 소가 전면에 부상되어 있기는 하지만, 무장읍성을 상징하는 진무루와 초가 형태의 무장 고향집도 심심찮게 그림의 배경으로 나타나고 있다.

진환 생존 당시 진무루는 무장에서 유일하게 기와를 얹은 건축물이었다. 그런데 유족들은 당시 진환 집이 기와를 올리지 않은 것은 돈이 없어서가 아니라 초가 형태의 이웃집들과 위화감을 조성하지 않고, 또 돈이 있는 걸 과시하지 않아야 한다는 이유에서였다고 한다. 진환은 마치 진무루를 기점으로 하여 마을의 구성과 생가로 이르는 지리적 상상력으로 고향 무장의 표상

소 스케치

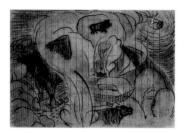

〈연기와 소〉 스케치

을 재전유(re-appropriation)하려는 것으로 보인다.

버틀러(Judith Butler, 1956~)는 "어떤 이름으로 불리는 것은 상처의 장소가 될 수 있지만, 이름 부르기는 저항 운동을 개시하는 순간이 될 수도 있다"고 주장한다. 그 용어에 대한 공격적인 되받아치기(speaking back), 혹은 재전유를 통해 저항할 수 있다는 것이다. 진환의 작업 속 '무장 소'는 일제에 의해 권장된 '조선의 향토색'이라는 표상으로 포획되기보다, '무(無) 장소'인 동시에 '현존'하는 것으로서 욕망된다.

진환을 격식을 차려 '형'이라 부르던 이쾌대가 진환에게 보낸 편지들 속에서 다음과 같이 무장의 소를 묘사한 대목은 눈여겨볼 만하다.

긴박한 시국에 반영된 무장의 소를 금년에는 아직 보지 못하였습니다. 분뇨를 실은 우차의 소는 이곳에서도 때때로 만납니다만, 역시 무장의 소가 어울리는 소일 겁니다. 경성의 우공들은 부리기 위한 것이고, 무장의 것은 그곳을 떠나기 싫어하고 부자의, 모자의 사랑도 가지고, 그 논두렁의 이모저모가 추억의 장소일 겁니다. 형의 우공(우리 집에 있는 〈심우도〉 소품)은 무장의 소산이므로 나는 사랑합니다.

『제국미술학교와 조선인 유학생들』(눈빛, 2004)에, 제국미술학교(현 무사시노미술대학) 신생으로서 '우리 학원의 추억 8. 유학생들'이라는 회고담을 낸 나토리 다카시(名取堯) 교수가 있다. 그는 1961년 7월 25일 펴낸 『무사시노 미술(武蔵野美術)』에서 다음과 같이 조선인 학생들에 대해 회상하고 있다.

완전히 같은 언어로 말하고 읽고 이름도 일본화한 조선의 학생들에게는 안타깝게도 솔직히 어둡고 무거운 것이 있었다는 것은 부정할 수 없다. (…) 하지만 우리들 대부분은 허심(虛心)했으며, 도리어 그 어두움, 무거움의 유래하는 바도 알고 있었고, 그에 대한 책임감 같은 것도 갖고 있었다. (…) 한편, 내가 본 그들의 공통적 소원은 일본에 머물러 내지인으로서의 생활을 즐기려는 것이 아니라 배양한 힘을 가지고 조국 조선의 문화 향상에 기여하여, 자신들이 놓인 낮음과 어두움에서 탈피하려는 것에 있다는 것이었다.

진환은 자신을 규정하고 있는 조선인으로서 범주, 고착화된 울타리 바깥을 꿈꾸게 되었다고 생각한다. 그건 2등 국민으로서 조선인에 강요되는 배치(assemblage)에 대한 것일 수도 있고, 무장 출신의 한 화가가 겪는 바닥 없는 이중의 실존 속에 조선인에 대한 영토화(territirialization)로부터의 탈주일 수도 있다. 내선일체(內鮮一體)로 이루어진 배치, 이미 동일성의 섬을 이루고 위계적으로 고착화되어가는 배치를 푸는 탈영토화의 작업. 위키백과는 '내선일체'를 "일본 제국이 조선을 일본에 완전히 통합시키기 위하여 내세운 표어로, 곧 내지(內, 일본)와 조선(鮮)이 한 몸이라는 뜻을 담고 있다. 이는 조선인의 민족 정체성을 사라지게 하여 일본으로 편입시키려 한 민족말살정책의 일환"이라고 한다. 진환은 내선일체로 주어지는 배치를 바꾸고 싶은 욕망, 진환의 삶을 지탱해주는 생명의 불꽃과도 같은 것으로, 다른 삶으로 바깥으로 이행하는 것을 '되기(becoming)'를 통해 꿈꾼 것은 아니었을까?

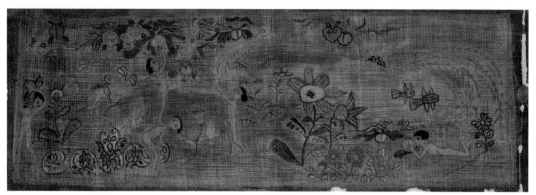

〈천도와 아이들〉(1940경)

그렇다면 진환 작가는 기존의 가치관이 지배하는 삶의 배치에서 탈주하는 상상력의 힘을 어디에서 끌어올리고 있는 것일까? 상상력의 원천은 체화된 인지와 사유이다. 그러한 몸과 사유를 자극하는 내면의 힘, 영감, 무의식을 의식화시키는 정신의 힘은 진환에게 그의 고향 무장과 깊은 연관관계를 갖고 있다고 생각한다. 즉, 탈영토화의 길을 가기 위한 상상력으로서 그러한 세계관의 힘은 진환의 고향 무장으로부터 생성된다. 진환이 그린 소는 바로 이 '되기'의 존재론적 지평 위에서 등장하고 있는 것이다.

겨울날이다. 눈이 내리지 않는 땅 위에 바람도 없고, 쑥나무가 몇 주 저 밭두덕에 서 있을 뿐이다. 자연에 변화가 없는 고요한 대낮이나. 쑥나무 서푹, 묵은 노싱, 내가 보는 아늘을 뒤토 아고 '소'는 우두커니 서 있다. 힘차고도 온순한 맵씨다.

몸뚱아리는 비바람에 씻기어 나무와 같이—소의 생명은 지구와 함께 있을 듯이 강하구나. 둔한 눈방울, 힘찬 두 뿔, 조용한 동작, 꼬

리는 비룡처럼 꿈을 싣고 아름답고, 인동넝쿨처럼 엉클어진 목덜미의 주름살은 현실의 생활에 대한 기록이었다. 이 시간에도 나는 웬일인지 기대에 떨면서 '소'를 바라보고 있다.

　이렇다 할 자기의 생활을 갖지 못한 '소'는 산과 들을, 지붕과 하늘을, (이하 일실)

<div align="right">진환, 『'소'의 일기』 중에서</div>

————————

최재원은 독일 국립 쾰른 매체예술대 대학원을 졸업하고, 아트센터 나비 수석큐레이터, 코리아나미술관 책임큐레이터를 역임하였다. 백남준 특별전 전시총감독(2014), 서울역사박물관 돈의문 전시관 '두 동네의 기록과 기억' 큐레이터(2018) 등을 담당하였다. 현재 서울대 환경대학원 강사.

작가 진환의 재조명, 1981 ~

진환은 전쟁 중 1951년 유명을 달리하고, 인민의용군으로 참전해 포로가 된 이쾌대는 1953년 휴전 후 북쪽을 선택했으며, 그로부터 3년 뒤 이중섭도 세상을 떠났다. 그나마 남한에서 활동을 이어갔던 이중섭은 1970년 전후부터 새삼 재조명받기 시작했고, 1980년대 말부터 월북 작가들이 해금되면서 이쾌대도 재조명이 가능해졌다.

오랫동안 집안 친지와 몇 안 남은 지인들의 기억의 심연 속에만 묻혀 있던 작가 진환에 미술사학계가 다시 주목하는 계기들은 그의 30주기인 1981년을 전후하여 비로소 마련되기 시작했다. 계간 『한국의 근대미술』(한국근대미술연구소 발행) 1975년 여름호에 진환의 동항렬 진기홍(陳錤洪, 한국 신사信史연구가)이 진환의 이력과 화력을 간략하게 소개한 일이 있고, 이 잡지 발행인

「이중섭에 영향 준 망각의 화가 진환」(일간스포츠 1982. 12. 24)

윤범모, 「'소'에 담은 식민지하의 민족현실」(『한국일보』, 1983. 7. 30)

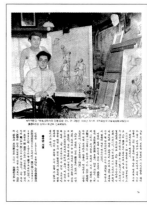

윤범모, 「진환, 30년대의 향토적 서정」
(『계간 미술』, 1981년 여름호)

「진환 작품집」(신세계미술관, 1983)

인 이구열(李龜烈)은 『계간 미술』 1980년 봄호에 기고한 「잊혀진 근대미술의 발굴」에서 진환을 다루었다. 이것이 계기가 되어 당시 서른이 채 안 된 신예 미술평론가 윤범모(현 국립현대미술관장)가 유족들과 여러 차례에 걸친 면접과 발굴 작업을 거쳐 『계간 미술』(중앙일보사 발행) 1981년 여름호에 「진환, 30년대의 향토적 서정(抒情)」이라는 제목으로 11쪽에 걸친 최초의 진환 연구논문을 발표했다.

이어 1982년에는 『일간스포츠』에서 전주의 진환 유족(부인 강전창과 두 아들)을 대대적으로 인터뷰해 「이중섭에 영향 준 망각의 화가 진환」이라는 기사로 다루었다(1982. 12. 24).

다시 이듬해 1983년 윤범모의 주도로 7월 26일부터 8월 7일까지 서울 신세계미술관에서, 이어 같은 해 9월 13일부터 18일까지 대구 대백문화관에서 진환 유작전이 열리게 된다. 전시 기간에 맞추어 윤범모는 마침 『한국일보』에서 연재 중이던 기획특집 '현대미술 100년'의 제17회분으로 진환과 신미술가협회를 다시 조명하는 「'소'에 담은 식민지하의 민족현실」을 기고한다(1983. 7. 30).

유작전 도록으로 발간한 『진환 작품집』에는 작품 도판과 함께 전시를 기획한 윤범모의 해설, 진환의 고창고보 동창으로 항일 독서회에서 함께 활동했던 시인 서정주(徐廷柱, 1915 2000), 도쿄 시절 제기인 일본인 화가 하야시다 시게마사(林田重正, 1918~1997), 고향 제자뻘인 문학평론가 김치수(金治洙, 1940~2014)의 추모와 회고의 글이 함께 수록되었다.

진환을 추모한다

서정주(시인)

공자나 도스토예프스키에게도 그러했듯이 내게도 아직 잘 풀리지 않는 한 가지 서럽고 까마득하기만 한 의문이 남아 있다. 그것은 그 생김새나 재주나 능력으로 보아 훨씬 더 오래 살아주어야 할 사람이 문득 우연처럼 그 목숨을 버리고 이 세상에서 떠나버리는 일이다. 더구나 그것도 분명한 아무 이유도 없이 마치 한송이의 아름다운 꽃이 심술궂은 사람들의 손에 심심풀이로 꺾이어지듯 그렇게 문득 꺾이어 버리고 마는 일이다. (…)

유난히도 시골 소의 여러 모습들을 그리기를 즐겨 매양 그걸 그리며 미소짓고 있던 그대였으니, 죽음도 그 유순키만한 시골 소가 어느 때 문득 뜻하지 않게 도살되는듯한 그런 죽음을 골라서 택했던 것인가?

홍익대학 재직시에도 그때에 흔했던 그 마카오의 양복 한 벌 사 입을 줄도 모르고 여름이면 항시 촌농부의 밀집모자 차림으로 빙그레한 어린애같은 미소를 지으며 내 앞에 나타나던 진환의 모습이 눈에 선할 따름이다. (…)

東京시절의 진환

하야시다 시게마사(林田重正, 화가)

명상의 화가 진환, 내가 진 화백에 대하여 한 구절이나마 쓸 수

있다는 것은 꿈같은 일입니다. 東京전람회를 며칠 앞두고 있기 때문에 이번 유작전에 직접 참례하지 못하는 것을 죄송하게 생각합니다.

나와 진환 화백과의 관계는 진 화백이 일본 사립 미술공예학원의 직원이었고 나는 그 학교의 학생이었을 때부터입니다.

미술학원은 昭和(쇼와) 14년(1939년) 4월에 여자전문학교로 시작되었는데, 연구생 중에는 남자도 소수 재학하고 있었습니다. 창립자는 미술평론가인 外山卯三郎(도야마 우사부로) 씨였는데 진 화백은 아마 이때 창립에 동참하신 것으로 알고 있습니다. 학자와 화가를 양성하겠다는 처음의 학원 설립 이상은 좋았지만 경영의 재능이 없었던 탓과 더불어 전쟁이 점점 심해지는 시기였기 때문에 미술학원은 2년 만에 해산하고 말았습니다.

2년 만에 학교가 해산한 뒤에도 진 화백은 杉並區(스기나미구) 神戸町(고도초)의 外山卯三郎(도야마 우사부로) 씨의 자택에서 동거하고 있었습니다. 이때부터 전쟁이 심하여진 뒤로 내가 外山(도야마) 댁에 놀러가지 못하게 되기까지의 1, 2년 동안이 내가 진 화백을 가까이 대하여 잘 어울려 지냈던 기간입니다.

진 화백은 나보다 7, 8세 연상인 듯 보이는 훌륭한 신사였습니다. 의욕뿐인 나에게 여러 가지 좋은 이야기를 들려주곤 했던 분입니다.

회기에도 여러 가지 유형의 사람이 있다고 생각합니다. 무작정 그저 열심히 그림부터 그리는 사람이 있고, 그리는 행위에 앞서 깊이 생각에 빠지는 양극단을 들 수 있다면(이 두 가지의 중간도 몇 종류가 있겠지만) 진 화백은 다분히 후자에 속하는 작가였

습니다. 지금도 둥근 테 안경의 흐트러짐 없는 단정한 모습이 뚜렷이 떠오릅니다.

젊은 화가 진환은 그때 '독립미술협회'에도 출품하고 있었고 '신자연파협회'에도 출품하고 있었습니다. 독립미술협회풍의 그림으로 색채가 좀 어두웠던 것으로 기억됩니다.

두 단체에 출품하고 있던 그는 1933년 '베를린' 올림픽대회의 회화전에서 2등인가 3등에 입상되기도한 의욕에 찬 작가였습니다. 올림픽협회에서 발행한 기념책자에서 그의 작품사진을 본 기억이 있습니다. '바스켙·볼'인가 무슨 구기를 하고 있는 사람을 그린 것으로 기억됩니다. 책은 비교적 소형인 것 같았습니다.

현재도 건재하고 있는 '독립미술협회'는 지금은 노화해 있지만 진 화백이 출품할 때만 해도 일본에서 가장 전위적으로 뛰어난 단체였습니다.

'독립미술'이라는 이름은 프랑스의 미술단체에서 딴 이름으로 정치적인 의미는 전혀 없는데도 불구하고, 당시 조선에 있던 일본인 관리는 독립이란 단어를 매우 싫어하여 조선에서는 '독립미술협회전'을 개최할 수 없었고, '독립미술협회'의 회원은 조선에서 개인전도 개최할 수 없었습니다.

내가 알고 있는 진씨나 진 화백의 작품은 고국을 사랑하고 걱정하는 것이었습니다. 그러나 앞서 말한 이유로 진 화백은 작품을 한 점도 고국에 가지고 가지 않았는지도 모르며 '독립전'에 출품하고 있는 것을 적잖이 걱정했는지도 모릅니다. 그러니까 일본에서 10여 년간 그려진 작품의 수도 그리 많지는 않았다고

생각되어집니다만 한국적인 질이 높은 유화였다는 생각은 강하게 남는 것입니다.

생각해보면 진환 화백은 곧은 성격의 소유자였습니다. 진 화백의 작품이 '신자연파협회전'에 출품되어 있을 때의 일이라고 생각됩니다.

'신자연파협회'는 그때 小城 基(오기 모토이)라는 사람이 회장으로 있었는데 小城(오기) 씨는 자기의 그림을 파는 것에 매우 능란한 사람이라고 말해준 기억이 납니다.

진 화백은 참으로 좋은 분이었기 때문에 유명을 달리하신 것은 매우 섭섭한 일입니다.

당시의 앨범 속에서 내가 찍은 진 화백의 사진 몇 장을 찾아냈습니다. 사진 속에 진 화백의 그림이 찍힌 사진이 2매 발견되었기에 즉시 떼어 동봉합니다. 나는 원판을 가지고 있는 셈이니 이 사진을 유족에게 바칩니다.

뜻깊은 회고전에 참례하지 못함을 용서하여주십시오. 진 화백 유족의 행복을 기원합니다.

[하야시다 시게마사가 기증한 '진 화백의 그림이 찍힌 사진' 2매란, 〈군상〉 제작 중의 진환'(1936)과 '도쿄 미술공예학원 부속 아동미술학교에서'(1940경)이다. 하야시다는 자신이 사진을 찍은 것처럼 썼지만, 진환의 동기 석희만은 '〈군상〉 제작 중의 진환'을 자신이 찍었다고 회고한다. 아마 하야시다 쪽에서 착오가 있었던 듯하다.]

그림 속의 말

김치수(문학평론가)

누가 나에게 고향을 물으면 고창이라고 말한다. 그러나 실제로
는 고창군에 있는 무장이라는 면소재지이다. 그곳은 정읍으로
부터 서남쪽으로 40킬로미터 떨어진 바다에서 멀지 않은 야산
지대이다. 특별한 명산물도 없고 오래된 고적도 없어서 교통마
저 불편한 곳이다. 지금도 그곳에 가기 위해서는 고창읍에서 서
남쪽으로 15킬로미터의 비포장 도로를 달려야 한다. 그러나 발
전이 그만큼 느린 곳이기 때문에 기억 속의 고향과 현실 속의
고향 사이에 커다란 괴리를 느끼지 않는다. 지금도 어린 시절의
추억을 되살릴 수 있는 중요한 장소가 현실적인 공간으로 남아
있기 때문이다.

　뱀이 용이 되어 승천했다는 전설이 깃든 '사두봉(蛇頭峰)', 동
학혁명 때 포고문을 게시했다는 '진무루(鎭茂樓)', 이 고을의 숱
한 시련의 역사를 지켜온 '토성(土城)', 내가 다녔던 국민학교와
중학교, 이 모든 장소들은 이제 내가 그 이름들은 잊어버린 유
년시절의 친구들의 오막살이 집들과 함께 내 고향의 모습으로
머릿속에 남아 있다. 사랑하는 사람에게는 추억의 장소를 되도
록 많이 남기라고 한 것은 프루스트였던가? 그곳은 땅이 척박
하기 때문인지는 몰라도 6·25전란으로 유달리 많은 인명이 희
생되었고 흉년으로 기아의 참담함이 휩쓸고 지나간 곳이지만,
골목마다 집모퉁이마다 추억이 서리지 않은 곳은 없다.

　진무루에서 큰길을 따라 남쪽으로 백오십 미터를 내려오면

오른편으로 골목치고는 넓은 편인 작은 길이 있다. 이 골목으로 삼십 미터쯤 들어가면 오른편에 대문을 가운데로 하고 양쪽에 곡간이 있는 기와집을 발견하게 된다. 전형적인 한옥은 아니지만 이 집에 들어서면 뜰이 넓고 뜰 한가운데에는 함석 지붕을 한 우물이 있으며 왼편에는 꽃밭이 있고 그 꽃밭 뒤에는 채소를 심을 수 있는 공간이 있다. 뜰을 가운데 두고 대문채와 대칭되는 곳에 본채가 자리를 잡고 있는데 이 집은 나에게 특별한 추억이 있는 곳이다.

지금도 그렇지만 당시에 불과 200여 호가 살고 있던 면소재지에서 그 집은 나의 국민학교 일학년 때의 담임선생님 집이었다. 원래 집안끼리도 가까운 사이였기 때문에 나는 이따금 그 집에 가는 기회가 있었는데, 그 집의 안방에는 '소'를 그린 화폭이 걸려 있었다. '소'를 그린 화가는 그 집 아들로서 일본 유학을 마치고 한때 무장중학교 교장을 지낸 다음 서울에서 활동 중이라는 이야기를 누군가에게서 전해 들었다. 아직 그림에 대해서 어떤 생각을 갖기에는 어렸던 나는 '소'의 그림이 우리집 안방의 벽장 문에 도배를 해놓은 공작과 호랑이를 그려놓은 민화와는 다르다는 생각을 했다. 지금 생각해보면 '소'의 그림이 민화보다는 사실적이었지만 실제보다는 어떤 측면이 강조된 것이었다. 더욱 그러나 어떤 측면이 강조되었는지는 기억해낼 수가 없다.

내가 그 당시 이 화가에 대해서 깊고 있던 인상은 그가 우리 마을에서 태어난 선각자 가운데 한 분이라는 것이었다. 대부분의 주민들이 가난한 농민이었던 우리 마을에서는 서울이나 일본으로 유학을 갔거나 그곳에서 활동을 하고 있는 몇 안 되는

사람들을 성공한 사례로 생각하고 선망과 외경의 눈으로 바라보는 것이었다. 그는 나에게 그런 사람들 가운데 한 사람이었다. 그런데 내가 다시 나의 오랜 기억의 한 모서리에 있던 그를 생각하게 된 것은 70년대 초였다.

화가 이중섭에 대한 재평가가 이루어지면서 회고전이 열리고 또 월간지에 이중섭 전기가 연재되고 있을 때 나는 우연히 이중섭의 '소'를 보았다. 그 순간 오랜 망각 속에 묻혀 있던 유년시절의 추억 한 자락이 열리면서 그때 본 '소'와 이중섭의 '소'가 너무나 흡사한 것 같았다. 뒤에 그 두 '소' 그림을 대조한 결과 소의 모양이나 전체의 구도는 전혀 다른 반면에 그림이 표현하고 있는 소의 느린 동작과 강력한 힘은 비슷한 분위기를 갖고 있음을 알 수 있었다.

진환의 '소'는 '이야기'를 가지고 있다. 그것은 어쩌면 나의 고향 이야기이기 때문에 나에게 읽혀지는 것일는지도 모른다. 지금도 귀향 버스에서 내리면 너무도 갑짝스럽게 느껴지는 마을의 정적 때문에 나는 그때마다 당황하게 된다. 폐허로 무너져내리고 있는 토성, 낮게 깔려 있는 오두막집들이 여름의 뜨거운 햇볕이 내리쬐면 모든 것이 정지된 것 같다. 이 정적은 거역할 수 없는 힘으로 마을 전체를 억누르고 있어서 마치 진공 상태에 빠진 것 같다.

그런데 자세히 보면 그 가운데에도 살아서 움직이는 생명체가 눈에 띤다. 토성 위에 매어놓은 한마리 황소인 것이다. 이 황소의 느린 움직임과 터질 듯한 힘은 마을 전체를 억누르고 있는 정적의 무게를 은근하게 그러면서도 완강하게 버티고 있다. 이러한 '소'를 보게 되면 그것이 '무장'이라는 마을의 공간의 상징

이라는 생각을 한다. 세월의 풍상 속에서 보이지 않는 생명력을 발휘하여 느린 변화를 보이는 점에서 그곳은 우리나라의 어느 곳에서나 볼 수 있는 촌락이지만, 화가가 그린 '소'는 단순한 소가 아니다. 화가 자신은 이렇게 말한다.

> 쪽나무 저쪽 묵은 토성, 내가 보는 하늘을 뒤로 하고 「소」는 우두커니 서 있다. 힘차고도 온순한 맵씨다. 몸뚱아리는 비바람에 씻기어 바위와 같이! 소의 생명은 지구와 함께 있을 듯이 강하구나. 순한 눈망울, 힘찬 두 뿔, 조용한 동작, 꼬리는 비룡처럼 꿈을 싣고 아름답고, 인동넝쿨처럼 엉크러진 목덜미의 주름살은 현실의 생활에 대한 기록이었다.　　　　　　　　　　　　　　(〈「소」의 日記〉 중에서)

여기에서 볼 수 있는 것처럼 그의 '소' 그림은 대단히 문학적이다. 다시 말하면 이야기의 서술과 장면의 묘사로 가득 차 있다. 그것이 곧 탁월한 화가라는 이야기로 바꿔 말할 수 있는 것은 물론 아니다. 나 자신 미술 전문가가 아니기 때문에 그의 그림이 가지고 있는 문학적인 성격을 이야기할 따름이다.

그렇지만 진환은 화가로서는 드물게 보는 언어 감각을 가지고 있었던 것으로 보인다. 6·25 직전에 출판을 하기 위해 50여 편의 동시를 출판사에 넘겼다가 전쟁으로 인해서 작가도 잃게 되었고 원고도 잃게 된 것이 우리의 큰 손실이기는 하지만, 그가 당시의 어린 아들에게 필사본으로 남긴 그림책에는 몇 편의 동시가 남아 있다. 그 동시들은 당시 우리나라의 선각자들 가운데 어린이 운동을 하던 사람들의 작품에 못지않은 상당한 수준

에 올라 있다.

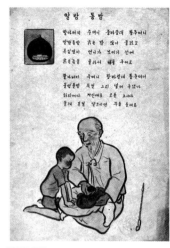

「알밤 통밤」

할아버지 주머니 중바랑대 왕주머니
알밤통밤 굵은 밤 많이 들었소
욕심쟁이 언니가 보이기 전에
굵은 놈을 골라서 나를 주어요

할아버지 주머니 왕바랑대 통주머니
올명졸명 무얼 그리 넣어 두셨나
허리에다 차신 대로 코를 고시다
몰래 본 걸 알으시면 꾸중 들어요.

「알밤 통밤」 전문

이 시에서 볼 수 있는 것처럼 어린이의 심성과 눈에 비친 사물이 유머러스하게 표현되고 있다. '중바랑대 왕주머니'와 '왕바랑대 통주머니'는 '왕'자의 위치를 바꿔씀으로써 운을 맞추면서 할아버지의 주머니가 대단히 크게 묘사된다. 여기에는 할아버지가 항상 손자에게 알밤과 같은 것을 준다는 사실을 전제로 하고 있다. '알밤 통밤 굵은 밤'이란 '밤'을 되풀이하면서 한편으로는 발음상의 재미를 느끼게 하고 다른 한편으로는 온갖 종류를 암시하고 있다. '욕심쟁이 언니가 보이기 전에 / 굵은 놈을 골라서 나를 주어요'라는 귀절은 욕심쟁이가 사실은 언니가 아니라 '나'라는 것을 역으로 드러내주고, 그러나 그러한 '나'의 욕심이 실제로는 '언니'에게 언제나 좋은 것을 빼앗긴다는 동생의 피해

의식을 간접적으로 드러내주지만, 그러나 그것이 모두 심각한 상태로 서술된 것이 아니라 대단한 장난끼를 곁들임으로써 '욕심'이 가지고 있는 부정적 요소를 깨닫게 만들고 있다.

두 번째 연에서는 주무시는 할아버지의 주머니 속에 오늘은 무엇이 들었을까 알고 싶어하는 손자의 궁금증이 서술되고 있다. 여기에서는 '올명졸명'은 '올망졸망'이라는 부사의 변용으로서 시적인 흥취를 더해주고 있다. 이 시는 각련이 두 단계로 이루어짐으로써 갈등의 감정에 대한 체험을 어린이에게 하게 만든다. 첫째 연에서는 할아버지의 주머니에 알밤이 있는데, 내가 갖고 싶다는 감정, 두 번째 연에서는 주머니에 무엇이 있는지 알고 싶다는 것과 그러나 몰래 보면 꾸중 듣는다는 것을 동시에 느끼는 감정이 나타난다. 그 두 가지 감정은 어린이로 하여금 갈등을 느끼게 하고 그 갈등을 통해서 생각을 갖게 만드는 것이다. 이러한 감정의 환기는 그의 언어를 다루는 솜씨가 뛰어나지 않으면 호소력이 없겠지만 여기서는 놀라운 솜씨를 보여주고 있다.

그의 「병아리」라는 시는 언어 감각의 뛰어남을 보여주는 대표적인 예가 될 것으로 보인다.

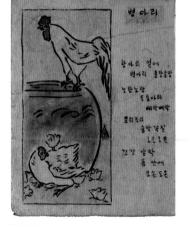

「병아리」

항아리 옆에 요리조리
병아리 숨바꼭질
송상 송상 소곤소곤
노랑노랑 꼬꼬 암탉
조둥아리 품 안에
삐악삐악 오손도손.

첫 연에서는 '항아리' '병아리'가 운을 맞추고 둘째연에서는 '조둥아리'가 앞의 '항아리' '병아리'에 운을 맞춘다. 그 다음 각련의 맨마지막 행은 '종장종장' '삐악삐악' '소곤소곤'으로 의성어·의태어를 반복하면서 리듬을 살리고 있는데 마지막 연의 '오손도손'은 '오'가 '도'로 변형된 반복으로 나타난다. 이 변형된 반복은 단조로움을 피하는 효과를 나타낸다. 그러한 현상은 각련의 첫행에서도 나타난다. 제1연의 '항아리 옆에'는 그 자체에 반복을 갖고 있지 않고, 제2연의 '노랑노랑'은 완전한 반복이며 제3연의 '요리조리'는 변형반복이고 제4연의 '꼬꼬 암탉'은 변형이 보다 큰 반복인 것이다. 이것은 시의 즐거움을 리듬으로 나타나게 한 작가의 언어감각에서 유래한 효과를 그대로 보여준다.

이처럼 뛰어난 그의 문학적 재능이 내가 읽는 동시 10여 편에서 그대로 나타나고 있는 것을 보면 분실된 그의 동시집 원고가 아깝고 아쉽다. 그렇지만 이번에 그의 많지 않은 유작들을 한꺼번에 보게 되면서 잃어버린 고향의 모습 가운데 일부가 내안에서 다시 살아나고 있는 것을 느낀다. 그래서 고향의 추억이란 시간과 공간을 초월한 어떤 것이라는 생각을 하게 된다.

* * *

1980년대 이후 박종수의 「진환론」(조선대학교 석사, 1985), 김종주의 「진환의 회화 연구」(조선대학교 석사, 2002), 장미야의 「1920-60년대 전북 서양화단의 표현경향 연구」(원광대학교 박사,

2011)등의 학위논문이 발표됐다. 그 밖에 한국 근대미술사(부수적으로 향토인물사)에서 진환의 위상을 적극적으로 자리매김한 연구서들로 대표적인 것은 다음과 같다(간행 연도순. 정기간행물·학술지·전시 도록은 제외).

이치백 외, 『나라와 더불어 겨레와 더불어(續 전북인물지)』(전북애향운동본부, 1987)

윤범모, 『한국 근대미술의 형성』(미진사, 1988)

최석태, 『이중섭 평전』(돌베개, 2000)

오광수·서성록, 『우리 미술 100년』(현암사, 2001)

홍선표, 『한국 근대미술사: 갑오개혁에서 해방 시기까지』(시공사, 2009)

국립현대미술관, 『거장 이쾌대, 해방의 대서사』(2015)

윤범모, 『백년을 그리다: 102살 화가 김병기의 문화예술 비사』(한겨레출판, 2018)

작가 70주기(2021)를 바라보며 발간하는 이 평전은 이상의 발굴과 연구 성과를 토대로 오롯이 진환에만 집중한, 일반 단행본으로는 최초의 진환 평전 및 작품·자료집이다.

우선 1981년 이후 40년간에 걸친 자료 추가 발굴과 연구 검토 결과, 『진환 작품집』(1983)에 소개된 진환 작품 일부의 제목과 제작 연도 등이 이 『평전』에서 오른쪽 표와 같이 정정·확인 및 대체되었다.

이 평전은 화가 진환의 생애와 작품 세계를 돌아보고, 한국

~을/를	~(으)로	비고
겨울나무(1932, 1941 혼선)	겨울나무(1932)	연도 확정
자화상(1933)	초상(1932)	제목·연도 정정
날개 달린 소(1935경)	날개 달린 소(1935)	연도 확정
날개 달린 소와 소년(2점)	날개 달린 소와 소년(2점)(1935)	연도 확정
기도하는 소년과 소	기도하는 소년과 소 (1940경, 한지에 수묵채색)	연대 추정, 매체 확정
시(翅)(1941)	혈(翅)(1941)	제목 정정
두 마리의 소	두 마리의 소(1941)	연도 확정
날으는 새들	소(沼)(1942)	제목 정정
연기와 소 스케치	연기와 소 스케치(1940경)	연대 추정

근현대미술사에 본격적으로 그 이름을 자리매김할 것을 시도하는 글들 외에, 이전까지 공개되지 않았던 사실과 자료들을 다수 소개하고 있다.

가장 주목할 만한 것으로, 진환이 타계 9개월여 전에 신문에 기고한 단상 「소」와, 비록 원본은 아니지만 거기 딸린 드로잉 1점(이상 『한성일보』, 1950. 4. 1)을 평전 제작 막바지에 황정수 님의 도움으로 발굴해 소개할 수 있었다. 이 글과 드로잉은 진환의 마지막 작품이자, 현재까지 밝혀진 공적 활동의 마지막 흔적이기에 더없이 소중한 자료라고 자평한다. 또 진환의 평론 글로서 존재만 알려졌던 「추상과 추상적」(『조선일보』, 1940. 6. 19) 외에, 그 하(下)편에 해당하는 「젊은 에스프리」(『조선일보』, 1940. 6. 21)까지 이번에 처음 발굴하여, 두 편의 전문을 신문사 데이터베이스에서 내려받고 교정하여 실었다.

진환의 재학 기간과 겹치는 '고창고등보통학교 항일운동'의 비밀 독서회 관련 기록에서 진환과 서정주의 이름을 새삼 발견

해 소개하는 것도 빼놓을 수 없는 소득이다.

부록 '유품·자료' 편에서, 진환이 썼거나 받은 편지, 또 진환과 깊은 관련이 있는 편지들은 판독 가능한 크기로 키워 실으면서 가급적 전문도 함께 풀어 소개하려 애썼다. 진환이 아버지·어머니·아내 그리고 일본인 여성 야스다 에미코에게 보낸 엽서와 편지 들은 유족에 의해 이번에 처음 공개되고 판독되는 것들이다. 화계(畵界) 동료들 및 가족들과 찍은 사진들 역시 일부는 처음 공개되는 것이며, 모든 사진의 등장인물들은 전문가와 유족의 도움을 빌려 최대한 이름과 신분을 밝히려 노력했다. 화가 진환의 개인사뿐 아니라 미술사와 향토사, 나아가 20세기 전반의 시대사를 연구하는 분들에게 유용하게 쓰이기를 바라 마지않는다.

현재 진환의 작품과 유품·자료 등은 유족·친지와 개인들 외에 국립현대미술관·전북도립미술관·고창군립미술관 등이 소장하고 있다. '한국근대미술걸작전: 근대를 묻다'(2008), '신소장품 2013~16 삼라만상: 김환기에서 양푸둥까지'(2017), '내가 사랑한 미술관: 근대의 걸작'(2018), '근대를 수놓은 그림'(2018, 이상 국립현대미술관), '개관 10주년 특별전시 열정의 시대: 피카소에서 천경자까지'(2014), '2018 천년전라기념 특별전'(2018), '소 장품전 바람이 깨운 풍경'(2018, 이상 전북도립미술관), '무초 진기풍 기증작품전'(2018), '고창 근현대 서화 거장전'(2019, 이상 고창군립미술관) 등 다수 전시회에서 진환 작품을 선보였다. 대여전으로 부산시립미술관의 '지역연대근대미술전: 격동기의 예술

혼'(1999), 경남도립미술관의 '세대공감: 이어지는 예술혼'(2008) 등에서도 진환을 소개한 바 있다.

2013년 광주 은암미술관에서는 진환 탄생 100주년 기념 '진환전: 고향, 몽환적 풍경'을 개최하였다.

진환 탄생 100주년 기념전 '고향, 몽환적 풍경'(은암미술관, 2013) 도록

부 록

진환(1913~1951) 연보

유품·자료

찾아보기

진환 연보

(陳瓛, 1913~1951)

1913년　　6월 24일, 전북 고창군 무장면 무장리 257번지에서 부 진우곤(陳宇坤)과 모 김현수(金賢洙)의
(0세)　　　　1남 5녀 중 독자로 출생, 본명은 기용(錤用)

1920~1931　무장공립보통학교, 고창고등보통학교
(7~18세)　　고창고등보통학교 항일운동의 일환인 독서회 비밀결사에 참여

1931~1932　고창고등보통학교를 졸업하고 보성전문학교 상과에 입학했으나 적성에 맞지 않아 1년 뒤
(18~19세)　　에 중퇴하고 독학으로 미술공부를 시작

1934　　　도일하여 4월에 일본미술학교 양화과에 입학
(21세)

1936　　　일본미술학교 재학 중 제1회 신자연파협회전에 〈설청〉 외 1점을 출품하여 장려상을 수상
(23세)　　　독일 베를린에서 열린 제11회 올림픽 예술경기전에 작품 〈군상〉을 출품하여 2등 입상

1937　　　제2회 신자연파협회전에 〈풍경〉 등 3점을 출품하여 두 번째 장려상을 받고 회우가 됨
(24세)

1938　　　3월, 일본미술학교를 졸업하고 4월에 도쿄 미술공예학원 순수미술연구실에 입학
(25세)　　　제3회 신자연파협회전에 〈교수(絞手)〉와 〈2인(二人)〉은 출품

1939　　　제4회 신자연파협회전에 〈풍년악〉과 〈농부와 안산자(案山子)〉를 출품하여 협회상을 받고 회
(26세)　　　원으로 추대됨
　　　　　　　3월, 독립미술전에 〈집(集)〉을 출품

1940	도쿄 미술공예학원 수료와 동시에 강사가 됨
(27세)	제10회 독립미술전에 〈집(集)〉을 출품
	제5회 신자연파협회전에 〈소와 꽃〉 등 2점을 출품
	제3회 재동경미술협회전에 〈소 A〉〈소 B〉를 출품
	6월, 『조선일보』에 제14회 자유미술가협회전 평론 「추상과 추상적」(6. 19), 「젊은 에스프리」(6. 21) 기고
	9월, 미술공예학원 부속 아동미술학교의 주임직 겸임. 학교 설립자인 도야마 우사부로(外山卯三郎)의 집에 기거

| **1941** | 한국인 도쿄 유학생들인 김종찬, 문학수, 김학준, 이쾌대, 이중섭, 최재덕 등과 함께 조선신미술가협회를 결성, 3월 도쿄에서 창립전 |
| (28세) | 5월, 화신화랑에서 열린 신미술학회 제1회 경성전(5. 14~5. 18)에 〈소와 하늘〉〈혈(趐)〉 등 3점을 출품 |

| **1942** | 제2회 신미술가협회전에 연작 〈우기(牛記) 1~3〉을 출품 |
| (29세) | 10월, 제5회 재동경미술협회전에 〈우기 5, 6〉 등 3점을 출품 |

| **1943** | 3월, 급거 귀국 |
| (30세) | 5월, 제3회 신미술가협회전(5. 5~5. 9)에 〈우기 7, 8〉 등 3점을 출품 |

| **1944** | 제4회 신미술가협회전에 〈심우도(尋牛圖)〉 등 2점을 출품 |
| (31세) | 전주의 강전창(姜全昌, 1922년생)과 결혼 |

1945	8월, 고향 무장에서 8·15광복을 맞음
(32세)	조선미술건설본부의 회원이 됨
1946	3월, 부친이 설립한 무장농업학원 원장
(33세)	10월, 무장초급중학교로 승격됨에 따라 초대 교장 취임
1948	4월, 무장초급중학교장 사임
(35세)	상경하여 홍익대학교 미술학부 초대 교수 취임 후 다시 작품 제작에 몰두
1950	4월, 『한성일보』에 수필 「소」와 드로잉 기고(4. 1)
(37세)	6월, 50년 미술전을 준비하던 중 6·25 발발
1951	1·4후퇴로 피난 중 1월 7일 고향 근처에서 오인 피격 사망
(38세)	전북 고창군 아산면 학전리 선영에 안장
1983	서울 신세계미술관에서 유작전. 『진환 작품집』 발간(7. 26~8. 5)
(32주기)	대구 대백문화관에서 유작전(9. 13~9. 18)
2013	은암미술관(광주)에서 탄생 100주년 기념전 '진환전: 고향, 몽환적 풍경'(6. 14~6 .25)
(탄생 100주년)	
2020	『진환 평전: 되찾은 한국 근대미술사의 고리』 출간
2021	1월 7일
(70주기)	

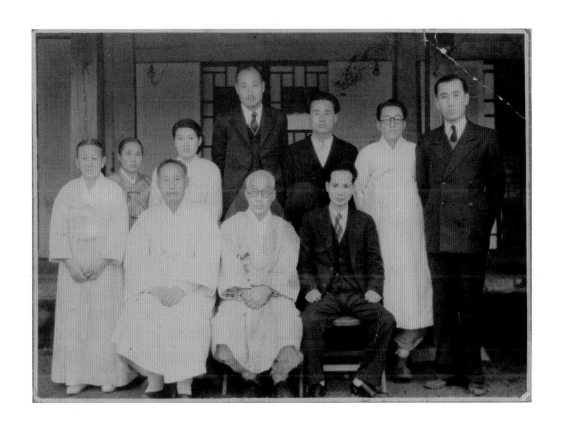

진환 가족사진(1930년대 초)

앞줄 왼쪽부터 어머니 김현수, 진기서(사촌형), 아버지 진우곤, 명순(큰동생) 시아버지

뒷줄 어머니 다음부터 남순(큰누나), 명순, 정태원(남순 남편), 명순 남편(서울 경기상업 미술교사),

진환, 김경탁(둘째 누나 판순 남편)

진기용(진환 본명) 무장공립보통학교 1학년(1921)·3~5학년(1923~1925) 수업증서

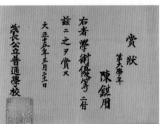
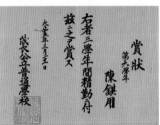

진기용 무장공립보통학교 상장들(4~6학년, 1924~1926)

4학년 정근

5학년 정근

4~5학년 2개년 정근

4~6학년 3개년 정근

6학년 학술우등

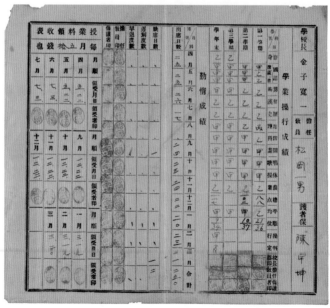

진기용 무장공립보통학교 6학년 통신부(1925)

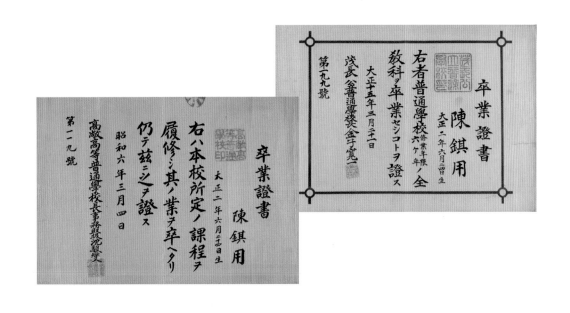

卒業證書

第一九九號

陳鎮用
大正二年六月二十四日生

右者普通學校六ケ年ノ全
教科ヲ卒業セシコトヲ證ス

大正十五年三月二十一日

茂長公普通學校長 金子寬一

卒業證書

第一二九號

陳鎮用
大正二年六月二十四日生

右八本校所定ノ課程ヲ
履修シ其ノ業ヲ卒ヘタリ
仍テ茲ニ之ヲ證ス

昭和六年三月四日

高敞高等普通學校長事務取扱 沈駿燮

진기용 무장공립보통학교(1926), 고창고등보통학교(1931) 졸업증서

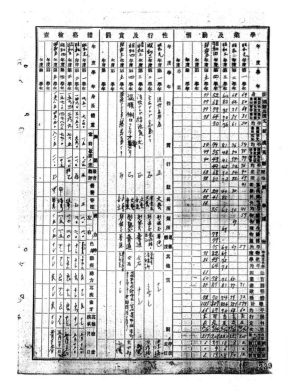
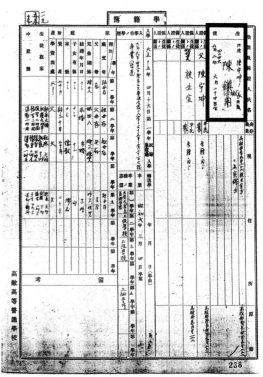

진기용(환) 고창고등보통학교(1926~1931) 학적부

생도 난의 '鎭用'에 세로 두 줄을 그어 지우고 옆에 작게 '瓛'이라 써넣은 것을 보아, 고보 졸업 전 어느 시점부터 이미 일상생활에서 '진환'이라는 이름을 쓰기 시작했음을 추측케 한다. 학교가 사후 정리한 졸업장수여원부에도 한자·한글 모두 진환이다(그러나 2019년에 전산으로 발급받아 본 고창고등학교 졸업증명서에는 여전히 한글 '진기용'으로 되어 있다).

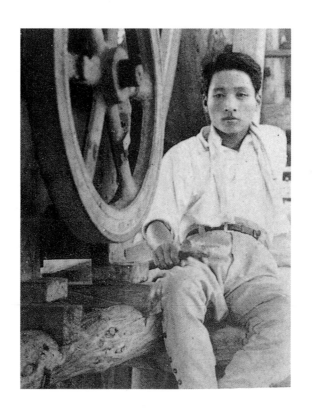

젊은 시절의 진환

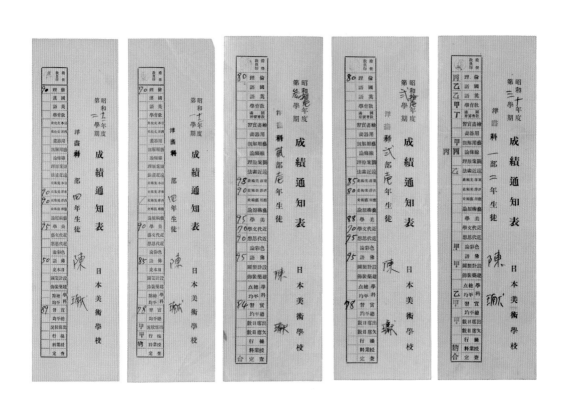

진환의 일본미술학교 성적통지표(1935~1937)

양화과 1부 2학년 3학기, 2부 1학년 2·3학기, 양화과 4학년(통산) 1·2학기

일본미술학교에서 아버지 진우곤에게 보낸 수업료 납부요청서(1937. 12. 22, 1938. 3. 3).
아들을 "귀하 보증의 본교 양화과 ○년 진환 씨"라고 적었다.

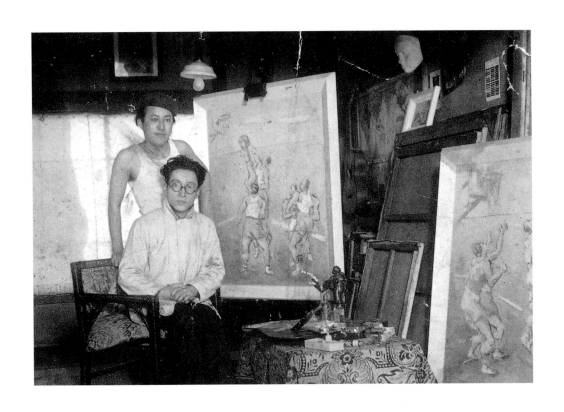

〈군상〉 제작 중의 진환(앉은 이)(1936)〈석희만 촬영, 하야시다 시계마사 제공〉

진환의 올림픽 예술전 입상을 보도한 신문 지면과, 진환의 사진 뒤 메모(1936)

(왼쪽)

올림픽 예술전 진환 군 입선

금하(今夏) 백림(伯林)에서 개최되는 '올림픽 예술경기전'에 참가하는 일본국 작품의 선정은 16일 그 입선작 30점을 발표하엿는데 그 양화부(洋畫部)에는 전북 무장 출생의 진환 군(24)의 「군상 B」가 입선되어 잇다 한다.

군은 고창고보 졸업 후 현재 일본미술학교 양화과에 재학 중이라 하며 작품은 농구의 5인남을 주제로 한 것이라 한다.(『동아일보』 1936. 3. 25)

(오른쪽)

제11회 '국제올림픽 예술전' 출품작 기념촬영

「군상」 진환

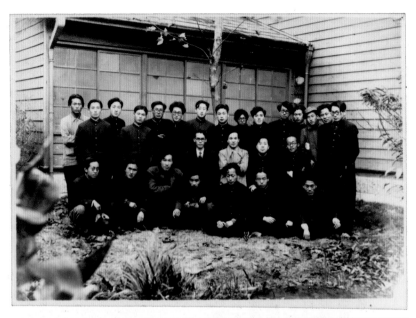

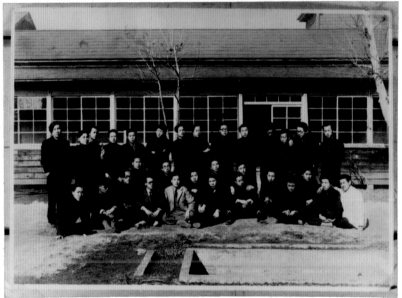

일본미술학교 재학 조선인 학생들(1930년대)

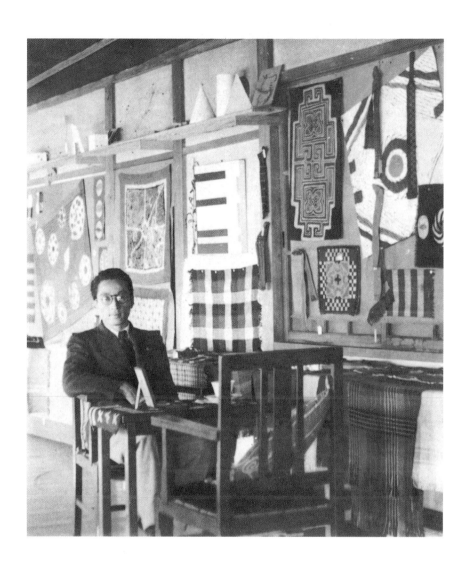

도쿄 미술공예학원 재직 시절의 진환(1940경)

도쿄 미술공예학원 부속 아동미술학교에서(1940경)〈하야시다 시게마사 제공〉

아동미술학교 실기실에서 학생들을 가르치는 진환(1940경)

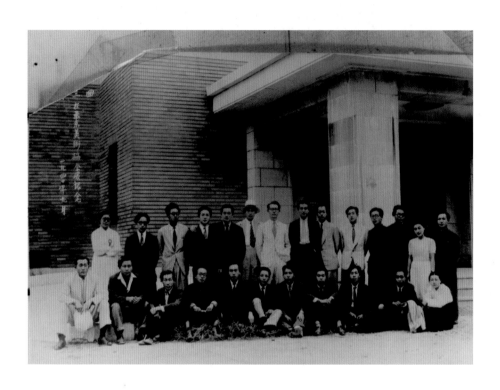

재동경미술협회전에 참가한 도쿄 유학 조선인 화가들(1940. 9)
앞줄 왼쪽 여섯째부터 진환, 이쾌대, 한 사람 건너 홍일표 등
뒷줄 왼쪽부터 김학준, 윤자선, 이중섭 등

김만형, 「조선 작가의 성과: 제10회 독립전을 보고」(『조선일보』, 1940. 3. 29, 석간 3면)

도쿄에서 열린 독립미술협회의 제10회 전시를 보고 '재동경(在東京) 김만형(金晩炯)'이
쓴 전시평(『조선일보』, 1940. 3. 29, 석간 3면). 진환의 출품작에 대해서는 "진환 씨의 〈낙(樂)〉.
상당한 수완과 두뇌를 가진 작가로 믿으며, 전체의 색조도 좋으나 '포름'에 대한 추구가
불시(不是)하여 결정이 없고 소위 값싼 '독립전 풍'에 물들지 않을까 염려된다"고 평했다.

추상과 추상적

14회 자유미술가협회전 조선인 화가 평

진환

 미술과 문화의 관계는 결국 예술의 순수성의 방향에 커다란 관련과 의의를 갖고 있을 것이다. 동시에 전개되어 있는 현실과 인간생활의 요소를 잇지 못할 것은 물론이다. 현재 작가의 누구나가 이와 같은 공통한 과제를 갖고 다시 이 과제에 접근하려는 생각이 개개의 노력을 아끼지 않게 하는 것이라고 본다. 이와 같은 노력은 단순히 작가의 태도를 결정할 뿐만 아니라 독자(獨自)의 방향을 개척케 하는 데 충실할 것이다. 이는 모두가 본질적인 계기에 접해(接解)하는 데서 생각게 하며 이상(以上)에 말한 접근을 목적하기에 수다(數多)한 행동을 보게 한다. 이렇게 필연히 오는 욕망이 개성적인 것과 집단적인 것을 연결케 하고 동시에 일종의 경향으로까지 변형케 하는 것을 볼 수 잇다.

 이러한 경향에서 수다한 집단이 생기게 되고 집단적인 성격은 개성적인 것을 조장하기에 당연치 않으면 아니 될 것이다. 자유미술가협회라는 결합 역시 이런 발단에서 생긴 것이라고 보며 또는 그와 같이 생각하고 십다. 이번 자유미술가협회 제4회전을 보고 작가의 의욕과 이 전람회가 표시하는 의의가 결코 적은 일이 아님을 생각게 한다. 그들의 예술활동의 결과를 말하려는 것이 아니다. 즉 그들이 현재 하고 있는 예술활동이 적지 않음을 의미하고 싶다. 그러나 금후(今後) 여하(如何)히 진전하리라는 것은 한갓 의문인 동시에 마음 있는 작가의 성과가 큼을 바랄 뿐이다. 내 자신 배워가는 도중에 여러 가지로 계몽되는 바가 많은 만큼 여기서 독필(禿筆)을 갖고 논하기에 여러 가지 생각이 없는 바는 아니나 여기에 출품하고 있는 여섯 분의 조선 작가가 각각 다른 입장에서 좋은 면을 보이고 있는 것을 보고 적지 않은 희열을 느끼기 전에 이를 보고에밀려는 부탁을 빈은 끝에 소견을 심부하는 내 불과하나. 그러넌 이 전람회의 주류를 간단히 말하고 다음 여섯 분에 대한 자유미술협회의 당초를 생각하면 추상(아프스트레)과 추상적(압스토락숀)인 것을 생각 않을 수 없다. 이 외(外)에 '리알리제'와 '리알리제시옹'의 활동 면을 주목 않을 수 없다. 전자(前者)를 해석하기에 근본이 추상인 데서 그 결과가 추상미술을 의미하는 것이

었고 또 하나는 근본이 추상적인 데서 그 원인은 자연이었고 이를 추상화(抽象化)하는 데서 추상적인 미술을 의미하는 것이라고 보는 것이 정당할 것이다. 다시 엄밀한 의미에서 본다면 이상의 구별만을 갖고는 언어의 부족은 물론이나 다음을 말하기 위해 약(略)하기로 한다.

김환기(金煥基) 회우(會友) 〈창(窓)〉 외 1점. 이분의 작화(作畵) 태도는 이상에 말한 추상적인 데서 세련된 화면을 어데까지 도시적인 현대인의 두뇌를 보이고 있다. 이번 출품작에 별다른 성과를 찾기 어려우며 정신상의 불만이 없는 바는 아니나 자기를 타개(打開)하려는 시작과 새로운 건설에 대한 의욕이 여기까지 진전한 것은 금후 작가의 태도를 결정하는 데 충분한 힘을 보이고 있다.

도판: 김환기, 〈창〉

(『조선일보』, 1940. 6. 19, 석간 3면)

젊은 에스프리

14회 자유미술가협회전 조선인 화가 평

문학수(文學洙) 회우 〈춘향단죄지도(春香斷罪之圖)〉 외 1점. 질소(質素)한 향토적인 감정에서 우러나는 화면은 내면적인 추구에서 정신의 교류를 감각케 한다. 표현은 예술이엿고 예술하려는 표현력은 화면에 대한 반성과 고려의 틈이 업슬만치 화면은 향토적인 시(詩)엿고 송가(頌歌)이엿다. 질소와 '리알리테'와 열정이 얼마나 작가에게 필요하다는 것은 다시 말할 바 아닐 것이다. 그러나 나는 다음의 말을 주저치 안는다. 우리의 질소와 향토적인 원인은 내 자신을 성육(成育)케 했고, 자기가 의식치 안흐려도 잠재하고 잇슬 것이다. 정서적인 것을 시라는 언어와 혼동해서 말하려는 것은 아니다. 단지 미술은 조형이어야 하고 이 조형은 우리의 정신을 통한 시각(視覺)에서 시종(始終)하는 데서 정확한 의미의 내면적인 것도 존재할 줄 밋는다. 우리의 전도(前途)는 만타. 예술행동을 하기 전에 회화란 구성을 먼저 생각해야 될 것을 재삼 검토할 필요를 느낀다는 생각을—

유영국(劉永國)(회우) 〈작품 4—A〉 외 4점. 목판과 몇 가지 색조의 재료는 이 작가가 조형하려는 물체로 변해진다. 이 조형물이 도시적(都市的)인 감각과 현대 생활 면의 의식을 환원(還元)시키려는 데서 이 물체와 환경과의 조화를 생각게 한다. 견화(繭畵), 조각, 사진 등의 외에 이와 가튼 새로운 의미에서 생기는 '렐리—프'가 인간사회에 필요해진 것을 알게 한다.

이중섭(李仲燮)(협회원) 〈와녀(臥女)〉 외 4점. 이분에게는 문 씨에게와 흡사한 말을 하게 되므로 약(略)한다. 그러나 태도와 결과가 전연 다른 것을 전제로 한다. 질소와 태정(態情)을 다소 지적(知的)으로 이동(異動)하리라는 여력(餘力)을 보이고 잇다. 문 씨에게 비해서 심각한 감정은 적으나 회화적인 구성은 오히려 금후(今後) 더 큰 김김을 포시하리라고까찌 밋는다.

조우식(趙宇植) 〈벽화시안(壁畵試案)〉 1점. 유 씨와는 성질을 달리하는 추상미술이다. 이분은 형태에 대한 감각에서 조형하기에 노력하는 것을 보인다. 이번 '에튜—도' 1점을 발표한 것은 좀 유감으로 생각한다. 이 외에도 자유전에 출품된 사진임을 직감햇다. 이 전람회 외에도 예술사진가는 실로 만흔 것

은 주지의 사실인 듯십다. 이 말을 참고한다면 씨(氏)의 사진을 재료로 창작하려는 태도는 사진예술을 의미하는 데서 금후를 촉망하는 작가라고 본다.

안기풍(安基豊) 〈포푸라〉 외 1점. 화면의 분위기를 생각하고 작화하는 태도를 보인다. 다소 감상적(感傷的)인 것이 전체를 약하게 하는 바는 잇스나 조흔 색감을 가진 이다. 그러면 이상에 전하는 여섯 분의 출품작에 대해 결코 회고적인 감상을 하려는 것이 아닌 것을 다시 말해 둔다. 단지 제씨가 각각 다른 입장에서 조흔 면을 보일 뿐만 아니라 금후 당당히 작가로서의 각자를 개척해 나갈 것을 밋고 잇는 바이다.

도판: 유영국, 〈작품 404-D〉; 문학수, 〈춘향단죄지도〉

(『조선일보』, 1940. 6. 21. 석간 3면)

* 이 평론 두 편의 제목엔 '14회 자유미술가협회전', 본문에서는 '자유미술가협회 제4회전'이라 썼으나, 정식 명칭은 '제4회 자유미술전'이 맞다. 협회 통산으로는 14년 차 전시였기에 혼용한 듯하다.

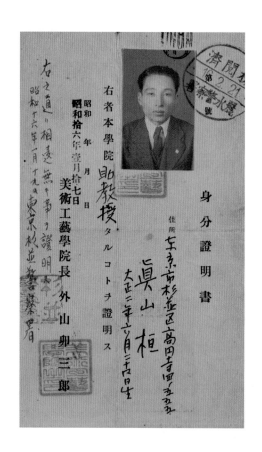

미술공예학원장 外山卯三郎(도야마 우사부로) 명의로 발행한 '眞山 桓' 조교수 신분증명서(1941. 1. 17)

謹啓時下初夏の砌、愈々御清祥の御事ざ存じ上げます
陳者今般 小生等 新美術家協會を結成し、去る三月初旬に
は東京に於て第一回東京展を開き多大なる收穫を得、此
度京城に於て第一回京城展を開くことゝなりました
何卒諸先輩方々賑はしく御來駕 御批評を賜り度 偏に
御願申し上げます

敬具

昭和十六年五月

會期 五月十四日―十八日
會場 和信七階ギャラリー

同人

金宗燦　文學洙
金學俊　陳　瓛
李仲燮　崔在德
李快大　（以上無順）

日

신미술가협회 제1회 경성전 안내엽서(1941. 5)

1941년 5월 14~5월 18일 화신 7층 갤러리. 동인 김종찬, 김학준, 이중섭, 이쾌대, 문학수, 진환, 최재덕

신미술가협회 제1회 경성전을 보도한 『매일신보』 기사(1941. 5. 14)

"동경(東京)에 건너가 미술을 전공하던 이쾌대 최재덕 씨 등으로 조직된 '신미술가협회'의
「제1회 경성전」은 기보(旣報)와 여(如)히 금(今) 14일부터 18일까지 5일간 화신 7층
'캬라리'에서 개최하게 되엇는데 그 다채(多彩)한 수법에는 모다 상탄(賞嘆)을 마지않는다
한다(사진은 이쾌대 씨 작 〈부녀도〉)."

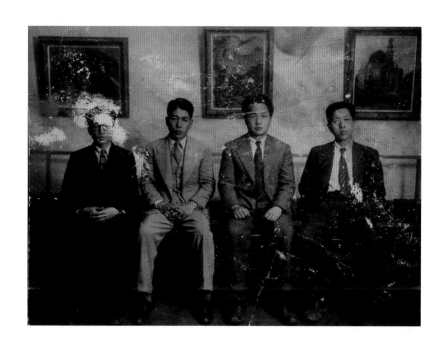

신미술가협회 제2회 전시회에서(1942. 5)

왼쪽부터 진환, 이쾌대, 최재덕, 홍일표

謹啓　時下春暖の候愈々御清祥の御事と存じ
上げます
陳者今般左記の如く第三回展を開くこゝ、相
成りました
何卒諸先輩方々賑はしく御來駕御清鑑の榮を
賜り度偏に御願申し上げます

　　會期　五月五日──九日
　　會場　和信七層畫廊

　　　昭和十八年五月

　　　　新美術家協會

　　金　宗　燦
　　李　仲　燮　　金　　　俊
洪　逸　杓　　李　快　大
　　　陳　　德　李　快　大
　　尹　子　善　陳　　嬁

　　　（以上無順）

제3회 신미술가협회전 안내엽서(1943)
1943년 5월 5〜5월 9일 화신 7층 화랑. 김종찬 이중섭 최재덕 홍일표 김준 이쾌대 진환 윤자선

제3회 신미술가협회전(1943. 5. 5~5. 9, 화신 7층 화랑) 카탈로그

최재덕, 〈닭(鷄)〉 〈물고기(魚)〉 〈헤엄(泳)〉 〈길(道)〉

김종찬, 〈꽃(花) 1〉 〈꽃 2〉

진환, 〈우기(牛記) 7〉 〈소(沼)〉 〈우기 8〉

이쾌대, 〈추천도(鞦韆圖)〉 〈부인도(婦人圖)〉 〈말(馬)〉 〈아가씨(娘)〉 〈모자도(母子圖)〉

홍일표, 〈정물 1〉 〈정물 2〉 〈정물 3〉 〈풍경〉 〈소품〉

윤자선, 〈소녀상〉 〈가을 열매(秋果)〉 〈금어(金魚)〉 〈정물〉 〈습작(미완)〉

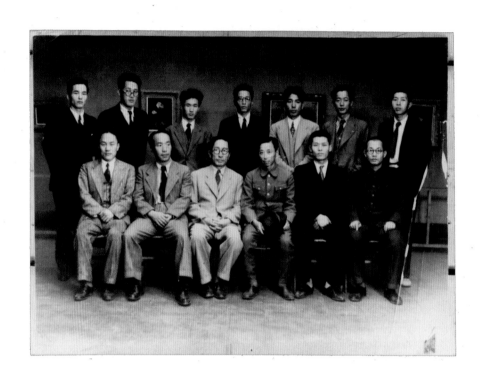

제3회 신미술가협회전(1943. 5)

앞줄 왼쪽 두 번째부터 배운성, 이여성, 김종찬 등

뒷줄 왼쪽부터 이성화, 김학준, 손웅성, 진환, 이쾌대, 윤자선, 홍일표

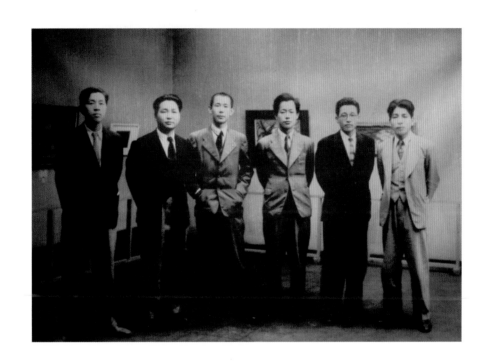

제3회 신미술가협회전(1943. 5)

왼쪽부터 홍일표, 최재덕, 김종찬, 윤자선, 진환, 이쾌대

제3회 신미술가협회전 개막일에 전시장에서 진환이 지인에게 쓴 엽서(1943. 5. 5)

"거번(去番)에는 실례했습니다.

그 후 모시고 안녕하신 줄 믿습니다. 이번에 들고가 했던 것이 급해서 그대로 상경한 지 벌써 여러 날이 되는데 진즉 전(傳)치 못했습니다. 동봉(同封)하는 전람회는 예정대로 오늘부터 하게 되었습니다. 약 1주일 후에 귀향할 것 같습니다. 다음날 쓰기로 여(餘)는 불비(不備)합니다.

5월 5일 회장(會場)에서 진환"

(정혼한 사이인 강전창에게 보낸 것일 가능성이 있다.)

拜啓　新凉の砌　益々御清祥の御事とお慶び申上げます

陳者今般私共　新美術家協會の會員　李快大君の作品發表展を左記
の如く催すことゝなり　玆に御招待申上げます

李君に對しては今更御紹介申上げるまでもなく夙に東都の二科の
常連さして多年その俊才を發揮し畫名上げて居たのであります

最近は專ら新美術家協會に重任を擔ひ精魂を傾け今や君の藝術は
愈々大成の域に達しつゝあり同僚として欽敬措く能はざるところ
であります

今般發表展は君の最初の個人展でありまして決戰下我が畫壇に裨
益するところ多大ならんことを確信して憚りません　何卒御遇
方々御誘ひの上御來駕御鑑賞の程御願ひ申上げます

昭和十八年十月　　　日

會場　和信　七層畫廊

會期　十月六日──十日

新美術家協會

陳　瓛　崔載德

李大郷　洪逸杓

尹子善

진환이 대표로 쓴 이쾌대 개인전 초대장(1943)

삼가 아룁니다.

초가을을 맞이하여 더욱 건강하시기를 바라옵니다.

아뢸 말씀은, 금번 저희 신미술가협회 회원 이쾌대 군의 작품발표전을 다음과 같이 개최하게
되어 이에 초대 올립니다.

이 군에 대해서는 새삼스럽게 소개 올릴 것도 없이 일찍이 동도(東都: 도쿄)의 이과(二科:
신미술)에서 다년간 준재(俊才)를 발휘하여 화명(畵名)을 올리고 있는 중입니다. 최근에는 오로지
신미술가협회에 중임을 맡아 정혼(精魂)을 기울여 이제 군의 예술은 드디어 대성(大成)의
경지에 이르러 동료로서 칭찬하지 않을 수 없는 바입니다.

이번 발표전은 군의 첫 개인전이며 결전하에 우리 화단에 이바지하는 바 다대하리라 확신해
마지않습니다. 모쪼록 지우(知遇)분들께서 왕림하셔서서 감상해주시기 원하여 아룁니다.

회기　10월 6일~10일

회장　화신 7층 화랑

1943년 10월　일

신미술가협회

진환 이대향(이중섭) 윤자선 최재덕 홍일표

拝啓　時下酷暑の節　貴殿御健勝を御祈り御製作にも益々御清進有ら
んことを併せてお祝ひ申上げます吾等在東京美術協會展も間近に迫り
まして　貴殿の玉作出品される様
待ち兼ねてゐる次第で有りますそして今番は國民總力朝鮮聯盟及朝鮮
美術家協會の後援も得まして誠に光榮至りと存じ吾等會員も感謝に應
へるべきと存じますそして入場料も貳拾錢と決めました
搬入日は八月三、四日と相成り二日午后一時よりは總督府美術館內に
於いて京城總會を催したく皆様の御來塲のことを切に願つて己みませ
ん

昭和十八年七月　　日

京城府東大門區崇仁町七二ノ八七金俊方

在東京美術協會

敬具

'숭인정(町) 김준 방(方) 재동경미술협회'에서 제6회 협회전을 위해
8월 2일 경성총회 참석과 3~4일 출품작 반입을 요청하는 엽서(1943. 7)

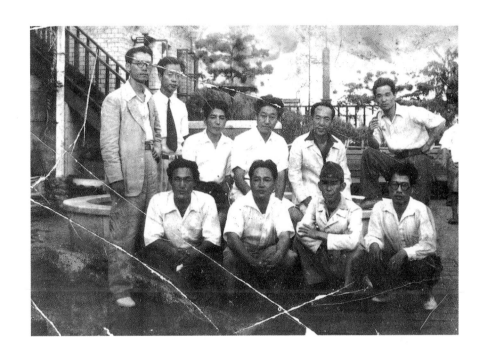

제6회 재동경미술협회전(1943)

경복궁 내 조선총독부미술관. 진환은 참여하지 않았다.

앞줄 왼쪽부터 이중섭, 최재덕, 김종찬

뒷줄 왼쪽 두 번째부터 윤자선, 이쾌대, 길진섭, 배운성

정혼한 강전창(안전혜미자)에게 보낸 엽서들(1943)

진환과 강전창은 1943년에 집안 간에 정혼하고 1944년에 결혼식을 올렸다. 여기 두 통의 엽서와 다음 쪽의 편지는(그리고 어쩌면 앞의 '제3회 신미술가협회 개막일에 전시장에서 쓴 엽서'도) 결혼 전 교제할 때 보낸 것이다.

보내는이 '진산환(眞山瓛, 줄여서 眞山)'은 진환, 받는이 '안전혜미자(安田惠美子)'는 강전창의 창씨개명이다. 일본식 이름을 쓴 것은 은밀히 소식을 주고받기 위해서다.

첫 번째 엽서(오른쪽) 맨 끝줄(맨 왼쪽)의 '영광군 남천리 백곡태원 방 상억'은 진환의 매형 정태원과 그 어린 아들이다. 즉, 소식을 전하려면 어른들 눈에 안 띄도록 매형네를 통해 연락하라는 뜻이다.

다음 쪽의 편지는 결혼식에 임박해 쓴 것으로, 편지 속 '돈 30엔'은 고장 풍습에 결혼을 앞두고 신랑 측이 신부 측에 인사로 보내는 돈이다.

得手紙 拜見.

淸い空を眺めたトけでも充分頭が澄みそうふ氣がする.

只今何んとふく氣分の好い時間で走家中皆元氣. 母樣はとっくに歸うれまこでハ,

得大事に皆樣い宜賴得便言預む.

靈光郡南川里 柏谷泰元方 想億.

편지 잘 받아 보았습니다.

맑은 하늘을 바라만 보아도 충분히 머리가 맑아지는 것 같은 기분입니다. 지금 왠지 기분이 좋아진 시간에 집에 달려가니 다들 편안하십니다. 어머님은 벌써 돌아가겠다고 하시며, 각별히 (그댁) 모두들 편안하시라고 인사 전하십니다.

영광군 남천리 백곡태원 방 상억

(오른쪽 엽서. 1943. 9. 6)

歸途井邑で一泊故得父樣にお逢ひ出來に殘念でし多に障りおく.

得歸もなされちとと思ひま走此方皆元氣.

今時の忙しさは俗に謂不猶の手リ借りないる樣てに, 高敵での得買業は得敎示の過リ.

よく改しまに旨父上にア上げて下さい.

草草.

돌아오는 길에 정읍에서 1박 했기에 (당신의) 아버님을 만나뵙고 나오니, 아쉬움이 많아 마음이 무겁습니다. (당신한테) 돌아가고도 싶은 마음으로 여기(집)로 달려오니 다들 안녕하십니다. 지금 바쁜 것은 시쳇말로 손 빌릴 짬도 없이 고창에 일자리를 얻으러 알아보러 다니느라고요.

(아무쪼록 이 뜻을) 잘 다듬어서 아버님께 말씀드려주세요.

이만.

(왼쪽 엽서, 소인 1943. 10. 26)

결혼을 앞두고 강전창에게 보낸 편지(1944)

惠美子樣.

暫らくでした. 一月え得手紙. 有難う返事を後らして濟みますせん.

手紙にビンでないないふわけもありませんが, 別別理由はないはづです. まあ惡しかとず,

今後かとせいぐ手紙書く位努めて好まにわりませんか.

夏の暑さではそれ穩てもない. 日が續いてゐます.

皆樣には得變リ無りと思ひますて信も到って. 健康ですかと安心下さい.

取リ故へず小爲昏三十円金同封します.

實はその間に邪魔邪魔行くつもりで, そのついでもにと思ってゐませのが,

一日二日と延びくして來ました. 來日べ近い中に行き刻思ってゐませが,

或は後れるかもはかりません. では, 何とりも得軆大事にして下さい. 刻刻ニ得便り下さい.

草草,

六月二十三日 眞山

皆樣にとうしく得便へ下さい.

헤미자 님,

오랜만입니다. 1월에 편지는 받고서 일이 있어 답장 늦어 미안합니다. 편지에 소식 없다고 하실지 모르겠지만, 별다른 이유는 없었습니다. 못됐다고 하셨는데, 앞으로는 너무 나무라지 마세요. 편지 쓰는 정도 노력으로는 마음에 드실지 모르겠지만요.

여름 더위로는 그다지 덥지 않은 날이 계속되고 있습니다.

모두들 별고 없으시리라 생각하고 믿어도 되겠지요? (저는) 건강하니 마음 놓으십시오.

약소하지만 혼인을 위해 30엔 동봉합니다.

실은 그간 여러 가지 일이 있어 그에 대해서도 생각하고 있습니다만 하루 이틀 미뤄 왔습니다. 금명간에 (당신한테) 가려고 단단히 벼르고 있습니다만 혹시 늦어질지도 모르겠습니다. 그럼, 모쪼록 몸 잘 챙기십시오. 내내 편안하십시오.

이만,

6월 23일 진산

여러분들께도 안부 전해주십시오.

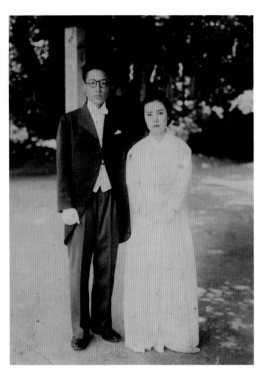
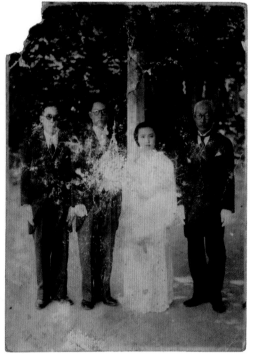

강전창(姜全昌)과 결혼(1944)

오른쪽 사진 왼쪽부터 장인 강현순, 진환, 신부 강전창, 아버지 진우곤

卒業證明書

陳　瓛

大正二年六月廿四日生

右ハ昭和十三年三月二十五日　本校洋畫科
ヲ卒業セリ

右證明ス

昭和十九年　三月二十一日

東京市板橋區練馬向山町壹番地
日本美術學校長田中　泰術

진환이 1938년 3월 25일 일본미술학교 양화과를 졸업한 사실을 수기로 쓴 졸업증명서(1944. 3. 21)

고향의 진환에게 보낸 유채화 10인전(1944. 6. 1~6. 7, 종로화랑) 안내장

이종우 배운성 길진섭 심형구 김인승 김만형 박영선 최재덕 이쾌대 김환기

「'소'의 일기」

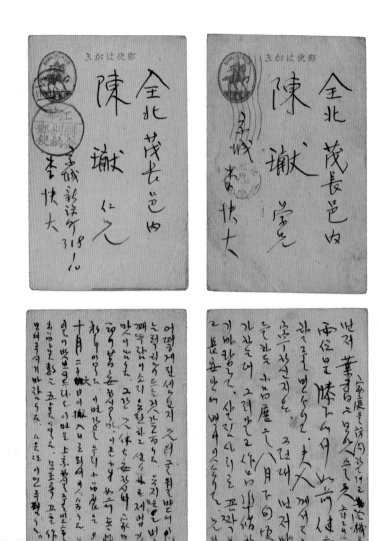

이쾌대가 진환에게 보낸 엽서들(1943~1944)

먼저 엽서는 보앗슬 듯.

양위(兩位)분 슬하에서 여전 건강할 줄 믿소이다. 부인께서도 안녕하신지요. 그런대 먼저 말을 하든 소품전(小品展)을 8월 하순경 할가 하는대 그리 알고 작품 준비하시기 바랍니다. 살림사리로 꼼짝 못 하고 장안(長安) 안에 백여 있소이다. 형의 신가정(新家庭)을 방문하려고 기회를 노리고 있소.

<div align="right">

경성(京城)

이쾌대

(오른쪽 엽서, 소인 1943. 7. 13 광화문)

</div>

어떻게 된 셈인지 형의 글월 받어 읽기는 퍽 힘드는 것 같습니다. 요지음은 벌서 꽤뚜람이(귀뚜라미) 소리 요란하고 선선하고 제법 가을 맛이 납니다. 그간 형체(兄體) 대안(大安)하시며 가내(家內) 제절(諸節)이 만안(萬安)하십니까. 이골 제(弟) 여전 무탈(無頉)하니 오행(於幸)입니다. 이번 가을 우리 소품전은 오는 10월 26일이 반입일(搬入日)로 되여 있습니다. 그짝 일이 밧브시드라도 이번은 상경하실 줄 믿습니다. 출품 점수는 5점입니다. 모조록 조흔 작품 보여 주시기 바랍니다. 다음 또 이만 주립니다.

<div align="right">

(왼쪽 엽서, 소인 1944. 10 강화)

</div>

이쾌대가 진환에게 쓴 편지들(1944)

오래도록 소식 전(傳)치 못하여 대단 미안스럽습니다.

형은 그동안 시탕(侍湯: 부모 병구완)에 골몰하셨다니 오작이나 심려 되엿스며 놀랏습니까. 금시(今時)는 병환이 평복(平復)되섯다니 감사합니다. 환절기에 형체(兄體)는 별고 없는지, 그리고 그동안 만나지 못하든 동안 얼마나 좋은 그림 많이 작품하엿는지 보고 십습니다. 이곳 경성 화광(畫狂)들은 여전근면 중이고 소제(小弟) 기간(其間) 건강이 순조롭지 못하다가 봄과 더부러 회생하여 목하 정진 중 오행(於幸)입니다.

우리 발표 기간도 각각(刻刻)으로 절박해 옵니다. 먼저번 여러 가지 뜻으로 부민관(府民館)으로 할려 한 것이나 역시 화신(和信)으로 정햇습니다. 5월 초순이 될는지 중순이 될는지는 미정이나 확정되는 대로 알리겟습니다.

일전 (김)종찬 형 귀성차 경성 들렷기로 동경 제우(諸友)들 열심하고 잇는 소식 들엇습니다. 배운성 씨 입회 건은 중지하고 문학수 군 입회 의사 잇는 모양이나 우선 (이)중섭 군의게 일임하고 방치해 둔 셈입니다. (김)학준 군은 동경서 개전(個展) 준비를 하고 잇는 모양인대 언제나 하게 되는지는 미정인 듯합니다. 대일승(大日昇, 이쾌대 자신을 가리키는 듯)도 금년에 여름에는 발표전을 가지고 십흐는 하나 작품이 적어서 열심히 그려 모아야겟습니다.

이것저것 걷잡을 수 없이 섯스나 대략 소식만 전하고 이만 다음 스겟습니다.

(언제쯤이나 上京하시는지 戀人처럼 만나고 싶습니다.)

<div align="right">신설정(新設町, 신설동) 이쾌대 (1944. 3. 29)</div>

진형 보소.

먼저 형의 전문(電文) 보고 이럭저럭 전람회 일로 해서 자세한 글 못 섯습니다. 기간(其間) 양당(兩堂: 부모님) 기력 강왕(康旺: 왕성)하시며 형의 건강도 여전합니까. 소제(小弟) 한모양 공부하고 잇습니다. 회원들도 금년은 열심하여 좋은 작품 보여주엇고 몸들 다― 무고합니다. 경성은 작금(昨今) 이삼일 동안 흠신하게 비가 나렷습니다. 모심기도 무난 종료될 듯합니다. 그곳은 엇덯습니까.

이번에 형이 불참하여서 제형(諸兄)들이 여간 섭섭하게 생각들 한 게 아닙니다. 혹 건강이 좋지 못한가, 공무(公務)에 시간이 여유가 없었든가, 여러 가지 생각을 다― 햇습니다. 어언간 형의 학안(鶴顔)을 접한 지도 일 년이 가까워 옵니다. 단지 형의 〈심우도(尋牛圖)〉만이 조석(朝夕)으로 낮에도 늘 만나고 있습니다.

긴박한 시국에 반영된 무장의 소를 금년은 아즉 배안(拜顔)치 못하엿습니다. 분뇨우차(糞尿牛車)의 소는 이골서도 때때로 만나봅니다만 역시 무장의 소가 어울리는 소일 겝니다. 경성의 우공(牛公)들은 사역(使役)의 것이고, 무장의 것은 그골을 떠나기 싫어하고 부자(父子)의 모자(母子)의 사랑도 가지고 그 논두렁의 이모저모가 추억의 장소일 겝니다.

형의 우공(우리 집에 있는 〈심우도〉 소품)은 무장의 소산(所産)임으로 나는 사랑합니다. 가을에는 꼭 보여주셔야겟습니다. 우제(愚弟)는 그동안 친상(親喪)을 입게 되어 오랜 동안 안정을 잃엇섯스나 지금은 마음에 여유가 생겨 비교적 큰 화면에 좋와하는 인어(人魚) 한 마리 그리고 있습니다. 최(崔)군은 화실 짓고 이사를 하여 작화(作畫) 중입니다. 형의 자미잇는 글월 보기 바라며 이만 끝입니다.

<div align="right">이쾌대</div>

진형 (소인 1944. 7. 12)

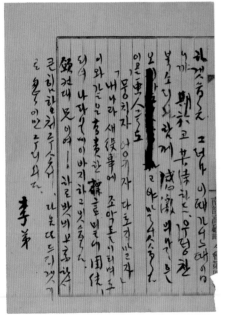

이쾌대가 진환에게 보낸 편지(1945)

진형,

형의 글월을 지금 받어 읽고 감격 깊은 바 잇섯습니다. 그동안 별고나 없섯는지요. 하도 오랫동안 소식이 없기에 진형하처재(陳兄何處在, 진형 어디 있습니까)오! 야단들이엇습니다. 예술을 가장 사랑하는 사람으로 형의 그동안 심경 변화를 동모(동무)들게 전하겟습니다. 그러나 이때가 어느 때입니까. 기어코 고대하든 우렁찬 북소리와 함께 감격의 날은 오고야 말엇습니다. 이곳 화인(畵人)들도 「뭉치자 엉키자 다토지 말자」「내 나라 새 역사(役事)에 조약돌이 되여도」 이와 같은 고귀한 표언(標言, 표어) 밑에 단결되여 나라 일에 이바지하고 잇습니다. 원컨대 형이여! 하루밧비 상경하(셔)서 큰 힘 합처 주소서. 다음 또 드리겟기로 총총 이만 주립니다.

이제(李弟)

(1945. 8. 22)

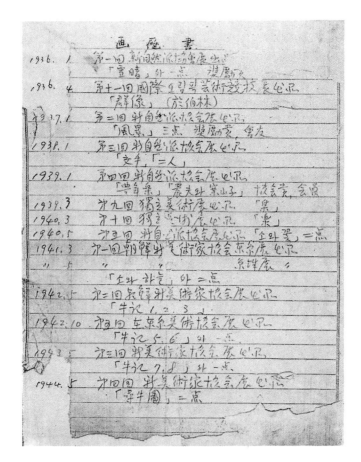

진환 자필 이력 메모 중 화력서(畵歷書)(1944. 5까지, 부분 복원)

화력서(畵歷書)

1936. 1.	제1회 신자연파협회전 출품 〈설청(雪晴)〉 외 1점 장려상
1936. 4.	제11회 국제오림픽 예술경기전 출품 〈군상(群像)〉 어백림(於伯林, 베를린에서)
1937. 1.	제2회 신자연파협회전 출품 〈풍경〉 3점 장려상, 회우
1938. 1.	제3회 신자연파협회전 출품 〈교수(交手)〉 〈2인(二人)〉
1939. 1.	제4회 신자연파협회전 출품 〈풍년악(豊年樂)〉 〈농부와 안산자(案山子)〉 협회상, 회원
1939. 3.	제9회 독립미술전 출품 〈집(集)〉
1940. 3.	제10회 독립미술전 출품 〈낙(樂)〉
1940. 5.	제5회 신자연파협회전 〈소와 꽃〉 2점
1941. 3.	제1회 조선신미술가협회 도쿄전 출품
1941. 5.	제1회 조선신미술가협회 경성전 출품 〈소와 하늘〉 외 2점
1942. 5.	제2회 조선신미술가협회전 출품 〈우기(牛記)〉 1, 2, 3
1942. 10.	제5회 재동경미술협회전 출품 〈우기 5, 6〉
1943. 5.	제3회 신미술가협회전 출품 〈우기 7, 8〉 외 1점
1944. 5.	제4회 신미술가협회전 출품 〈심우도(尋牛圖)〉 2점

자필 이력 메모(「화력서」 제외 부분, 1948. 4. 20까지)

(전략)

진환

1913년 6월 24일생

학력 및[及] 경력

1931. 3. 4	고창고등보통학교 졸업
1931. 4. 1	경성 보성전문학교 입학
1932. 4. 30	동교(仝校) 퇴학
1934. 4. 10	일본미술학교 양화과(洋畵科) 입학
1938. 3. 25	동과(仝科) 졸업
1938. 4. 1	동경 미술공예학원 순수미술연구실 입학
1940. 3. 20	동(仝) 연구실 수료
1940. 4. 1	임(任) 강사 월봉 60엔 미술공예학원
1940. 9. 1	겸임 부속 아동미술학교 주임
	월봉 80엔 미술공예학원
1943. 3. 30	의원(依願) 면(免) 강사 겸 아동미술학교 주임
1946. 3. 31	임(任) 무장농업학원장 급(給) 월수당 380원
1946. 10. 23	임(任) 무장초급중학교장 급(給) 월수당 380원
1947. 4. 1	급(給) 5급 1계단(호봉) 36,480
1948. 4. 20	의원 면(免) 교장

진환이 서울에 머물며 아내 강전창에게 보낸 편지

마침 형편(便)이 있어 이불감만 보냅니다. 어머님께서 초록빛으로 하라 하시기에 그대로
떴습니다. 그때 말씀이 명주에는 「꽃자주」를 염색(染色)하시겠다고 하시었으나 내생각에는
짙은분홍빛이나 붉은빛이라도 선명(鮮明)한 빛이 좋을 것 같습니다. 그점(點)까지야 너머나
세밀(細密)한 말이겠지미는 이떻든 필 일으서시 하시겠지료.

그런대 여기서는 그후(後) 친구간에(주主로 화계畵界) 소문(所聞)이 퍼져서 여러 놈들이 그때
같이 나려가겠다고 어울르고 있습니다. 물론(勿論) 경제적(經濟的)으로 충분(充分)하다면냐
기쁜일이겠지요마는 모두 떨어버릴 작정(作定)입니다. 그러나 한둘이야 어찌하겠습니까.

그밖에 것은 방학(放學) 동안에 나려갈 터이기에 급(急)한 대로 이만 주립니다.

<div align="right">12월(十二月) 환</div>

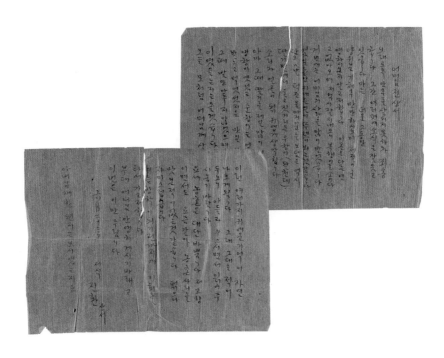

진환이 어머니에게 보낸 편지

어머님 전 상서

오래토록 안후를 살피지 못하와 죄송합니다. 그간 여러편에 소식은 잘 듯고 있습니다마는 더운 그동안 야웝고 기체후 만안하시오며 제절이 군영하시온지 알고저 합니다. 이곧은 다른 연고 없사오며 저 역시 잘 지내오니 복행이로소이다.

거번에는 어머님의 사랑을 많이 받엇습니다. 몇일 동안 지내든 일이 뚜렷이 뵈는 것 같습니다. 단옷날 덕진 물마지꾼들보담은 역시 딸기밭에서 울고 짓거리든 우창이(팔천대) 소리와 얼골이 퍽 귀엽게 생각합니다. 아마 그때 딸기를 제일 많이 먹기는 영창이엿섯고 순창이는 얼골에다까지 발느고 먹엇섯지요. 만일 봉구가 그때 발만 아푸지 않었으면 그 이상이엿을는지는 몰겠습니다마는.

오늘 모처럼 어머님께 상서하려 하오니 이런 여러 가지 귀여운 기억이 자연 나오게 됩니다. 그래 그대로 적어 두오니 아들과 우스시면서 읽어 주시옵기 바랍니다.

요세 농촌은 대단 바뿜니다. 제 고향이면서도 요즘같이 농촌 사리를 맛본 적이 없는 것 같습니다. 퍽으나 자미스럽습니다.

여름방학이 되기 전까지에 기회를 타서 가고저 합니다.

부대 어머님 안영히 게시기 바래고

이번은 이만 주립니다.

<div align="right">6월 23일 서식 진환 상서</div>

아버님께 한 편지는 보시엿는지요.

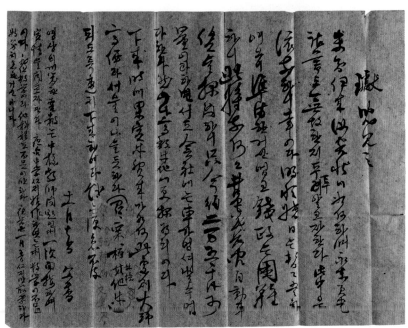

아버지가 진환에게 보낸 편지

瓛兒見之

未知伊來 汝客狀이 如何하며 永東君宅 諸節도 無故한지 두루 알고자 한다 此中은 依前하니 幸이다 明順婚日은 暫暫 當하여오니 準備한거슨 업고 錢政은 困難하니 此將奈何오 井邑茂長間 自動車賃金 探問하니 只今約二萬五千円可量이라 하면서도 會社에는 車가 업셔 낼수 업다 한다 然이나 高敵等地에 更探爲計이다

下來時에 果實等貿來가 如何 此處則大端高價라 서울이 나을듯하다(召[1升]·栗[5升]·柿[1升]·其他[林檎5介]等)[銀杏5合 乾柿1帖 文魚1介] 되도록 速히 下來하여라 餘는 便急不備

<p style="text-align:right">十一月十五日 父書</p>

영상의게 對한 電報는 中校敎師問題인대 一次面接하여 實情을 聞코자 한다 夜間中學ㅆ지 始作하엿는대 數學이 不足이다 非但數學이라 他科程도 不足이 만하다 夜學은 一月五日ㅆ지만 放學한다 特別히 急한 것은 아니다

환이 보아라.

요사이 네가 객지(客地)에서 지내는 상황이 어떠하며 영동군(진환 누이동생 명순의 남편 될 사람을 이르는 듯. 경기상업학교 미술 교사로, 진환이 중매했다) 댁 여러분도 무고한지 두루 알고자 한다. 이곳은 여전하니 다행이다. 명순의 혼례일은 점점 다가오니 준비한 것은 없고, 금전 사정은 곤란하니 이를 장차 어찌하겠느냐. 정읍 무장 간 자동차 임료를 알아보니 지금 약 2만 5천 원가량이라 하면서도 회사에는 차가 없어 낼 수 없다 한다. 그러나 고창 등지에 다시 알아볼 계획이다.

내려올 때 과일 등을 사 오는 것이 어떻겠느냐. 이곳은 대단히 고기라 서울이 나을 듯하다. (대추 1되, 밤 5되, 잣 1되, 능금 5개, 기타 등)[은행 5홉, 건시 1접, 문어 1개]. 되도록 빨리 내려오너라. 나머지는 급하여 갖추지 못한다.

<p style="text-align:right">11월 15일 아비 씀</p>

영상에 대한 전보는 중학교 교사 문제인데, 한 차례 면접하여 실제 사정을 듣고자 한다. 야간중학까지 시작하였는데 수학이 부족하다. 수학뿐만 아니라 다른 과목도 부족함이 많다. 야학은 1월 5일까지만 방학한다. 특별히 급한 것은 아니다.

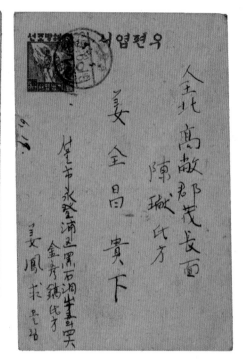

진환의 처남 강봉구가 6·25 직전 누나 강전창(진환 처)에게 보낸 편지(1950. 6. 17)

오래동안 편지 못 드렸습니다.

그동안 몸 성하시며 조카들도 무사(無事)하옵니까. 비 한방울 나리지 않어 여기는 농사(農事)가 말 아닌데 그곳은 어떠합니까?

약(約) 10일전(日前)에 올라와 이집에 숙소(宿所)를 정(定)하고 있습니다.

며칠전(前) 자형(姊兄)께도 만나뵈었지요.

50년(年) 미술전(美術展)이 7월(月) 5일경(日頃)부터 있다는데 심사위원(審査委員)의 일인(一人)으로서 출품(出品)도 해야 하므로 제작(制作)에 바쁘신 모양입니다. 처음에 약속(約束)했던 시댁(媤宅)도 주지 않고, 이사(移舍)내, 올라가는 쌀값이네, 서울에 와서 더 고생 될것 같어 이사(移舍)도 못 했노라 하시던데. 생활(生活), 예술(藝術)에 대한 번민으로 좀 신경질(神經質)이 되신 것 같습니다. 왼만하면, 이사(移舍)하는게 그래도 낳을지 모르지요. 20일(日)부터 개강(開講)입니다. 보람 있는 공부를 해야겠어요.

그럼 몸조심 하시길 빌며, 우선 형편이나 전합니다.

소

(화첩 속의 봄)

훈훈한 시정이 「소」 등을 타고 찾
아올 때면 언제나 마을 앞에 엉크러
진 개나리 밑둥에서 봄바람은 일기
시작한다. 끝없이 풍부한 자연 속에
서 「소」는 하늘을 마음끝(마음껏) 마
시고 싶었던 까닭에 도시처럼 좁고
고독한 오양간에 있기를 늘 싫여하
였다. 쟁기는 또다시 억세게 지구를
헤치고 가고 모든 원소(元素)의 생명
이 새로 움직이는데 청자(靑磁) 모양
흐린 공기를 뚫고 이따금 쟁기잡이
의 투박한 매아리 소리만 들려오곤
한다.

그림, 글 진환

（『한성일보』, 1950. 4. 1）

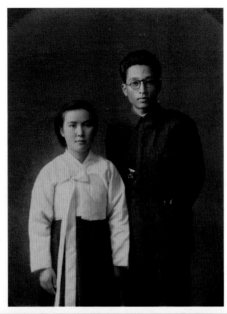

아내 강전창과 함께

매형들·매제와 함께

왼쪽부터 진환, 고재선(누이동생 양순 남편), 김경탁(둘째 판순 남편), 정태원(첫째 남순 남편)

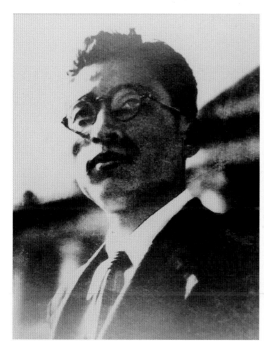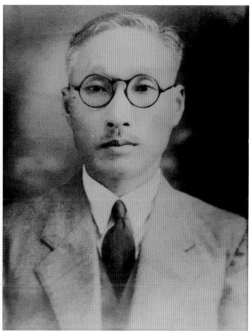

영선중학교 교장실에 걸려 있는 초대 교장 진환(왼쪽), 제3대 교장 아버지 진우곤 사진

진환의 명함들

오른쪽부터 진환, 도쿄아동미술학교 주임 진환, 미술공예학원 부속 아동미술학교 주임 진환, 무장초급중학교장 진환

진환이 보관하던 명함들

오른쪽부터 外山卯三郞(도야마 우사부로, 열과학연구소), 미술공예학원 학원장 外山卯三郞,

남양미술사진공예사 岩松虎義(이와마쓰 도라요시), 하늘문화보급회 조남령(영광읍내)

찾아보기

〈사항〉

진환(陳瓛, 본명 진기용陳其用)은 1913년 전북 고창군 무장(茂長)에서 태어났다. 고창고등보통학교 졸업, 보성전문(고려대 전신) 상과 중퇴 후 미술에 입문하여 도쿄 일본미술학교와 미술공예학원을 졸업했다. 1941년 도쿄에서 이쾌대·이중섭 등과 '조선신미술가협회'를 창립하고, '신미술가협회'로 개칭하며 1941~1944년 경성(서울)에서 동인 활동을 이어갔다. 해방 후 부친이 고향이 설립한 무장농업중학교(현 영선중고등학교) 초대 교장, 홍익대 미대 초대 교수를 지내다 전쟁을 맞아, 1951년 1·4후퇴 때 고향 인근에서 마을 의용군의 오인 사격으로 생애를 마감했다(38세).

진환의 작업은 한편으로 전통 수묵에서 근대 서양화(유화)로의 이행이 완결되는 지점에 걸쳐 있으며, 추상을 배격하고 소재에서 '사실성', 형식에서 '상징과 표현성'을 중시하는 특징을 보인다. 월북 전의 이쾌대와 각별히 가깝게 지냈으며, 그의 소(牛)와 아이들 그림은 직·간접적으로 이중섭에게 영향을 준 것으로 알려져 있다.

진환기념사업회는 기념사업회가 설립되기 이전인 2010년부터 진환의 고향(전라북도 고창군 무장면)이며 진환이 첫 교장으로 부임한 영선중·고등학교에 매월 장학금 지원으로 어려운 학생의 학업 지원을 해왔다.

앞으로도 진환기념사업회는 미술사 연구(근·현대 부문 위주), 예술가(미술 부문) 장학사업을 지원하면서, 신진 작가와 지방작가의 전시 지원과 발굴 그리고 진환기념관 및 생가 터 사적지 지정을 위한 활동을 확대 지원해나갈 예정이다.

진환 평전 되찾은 한국 근대미술사의 고리

펴낸날	초판 1쇄 2020년 5월 15일

엮은이	진환기념사업회
펴낸이	심만수
펴낸곳	㈜살림출판사
출판등록	1989년 11월 1일 제9-210호

주소	경기도 파주시 광인사길 30
전화	031-955-1350 팩스 031-624-1356
홈페이지	http://www.sallimbooks.com
이메일	book@sallimbooks.com

ISBN	978-89-522-4209-9 93600

※ 값은 뒤표지에 있습니다.
※ 잘못 만들어진 책은 구입하신 서점에서 바꾸어 드립니다.

이 도서의 국립중앙도서관 출판시도서목록(CIP)은 서지정보유통지원시스템 홈페이지(http://seoji.nl.go.kr)와 국가자료공동목록시스템(http://www.nl.go.kr/kolisnet)에서 이용하실 수 있습니다.(CIP제어번호: CIP2020016933)

책임편집·교정교열 김세중